LA DIVINA COMMEDIA

Cecco Bonanotte

La Divina Commedia
INFERNO

SKIRA

Art director
Luigi Fiore

Concept
Alessandra Maria Bonanotte

Coordinamento redazionale /
Editorial Coordination
Eva Vanzella

Redazione / Copy Editor
Anna Albano

Impaginazione / Layout
Barbara Galotta

Traduzione / Translations
Gordon Fisher, Traduzioni Liquide
(pp. 10–11)
PRIMATEK Corp., Tokyo (pp. 6–7,
12–13)
Gavin Williams per / for Scriptum,
Roma (pp. 16–17)

Fotografie / Photographs
Alessandra Maria Bonanotte

Biografia / Biography
Francesca Boschetti

First published in Italy in 2024 by
Skira editore S.p.A.
Palazzo Casati Stampa
via Torino 61
20123 Milano
Italy
www.skira.net

Printed and bound in Italy. First
edition

ISBN: 978-88-572-4916-2

Distributed in USA, Canada,
Central & South America by
ARTBOOK | D.A.P., 75 Broad Street,
Suite 630, New York, NY 10004, USA
Distributed elsewhere in the world
by Thames and Hudson Ltd., 181A
High Holborn, London WC1V 7QX,
United Kingdom.

目次 / Sommario / Contents

赤と黒で描かれた地獄

　詩篇の冒頭を飾るドローイングは、地獄の全体像を前にしたダンテの姿を中心として構成されている。詩人の姿は従来の図像表象に準じており、頭部には月桂樹の冠をつけ、お馴染みの赤い衣を身に纏い、その特徴的な横顔を見せている。そうしてダンテはあたかも傍観者のように、自らの果てし無き旅と詩作作業の膨大さを眺め渡している。全体の構成は枠の中に収められており、従来の形式と大きく異なる。そこからはボナノッテがこれを一枚の絵画として表したいのではないか、全体構成の中でも独立したイメージとして描きたかったのではないかと思われる。この枠は境界を示すものであり、各詩章に対応するドローイングが、流れるような、開かれた境界のない空間に描かれているのとは明らかに対照をなしているのだ。

　地獄での旅を描いて行く素晴らしいドローイングには、構成あるいは空間処理上でのさまざまな工夫が見られる。作者は中でも縦方向の流れを強調しており、それは地球の奥底、深淵へと向かう素早い動きにより如実に表されている。鉛筆、黒鉛、木炭を見事に使いこなし、そこにわずかに血色の赤をアクセントとすることで、鋭く引き裂かれたような、引き締まった表現言語を生み出している。素描のクオリティーが非常に高度なため、黒はまさに暗闇と深淵を感じさせるし、透明感は太陽の光とは異なる目も眩むような光を感じさせる。こうしたテクニックが強烈な空間構成と相まっているのだ。空間は力強い線、光の帯、切り傷のような表現によって引き裂かれ、解体されては新たな秩序へと再構成されて行く。とはいえ、決して抽象的な空間ではなく、物語に言及されている要素を挿入することで具体的な空間となっている。建築的要素が挿入されている場合もあり、例えば第9歌では、凶悪な復讐の女神たちの住む「憂いの町」の塔をいだく城門が描かれている。あるいは第10歌では、墓の蓋が開かれているのが俯瞰で描かれており、その上にファリナータ・デリ・ウベルティの屹立した姿が見える。

特に強烈な印象を残すのは第3歌のドローイングだ。ダンテとヴェルギリウスは地獄への入り口の敷居を越えて行くのだが、その入り口には先ず罪人たちの顔が現れ、そしてアケロン川の向こう側に亡霊を運ぶカロンの渡し舟が現れる。このドローイングでは、第3歌にある3つの場面が一つの空間の中に、紙の表面に刻まれたようにも見えるわずかの表現要素を使って描かれている。

　空間を横切るラインは、パオロとフランチェスカとの出会いで有名な第5歌のドローイングにも現れるし、第17歌では善良そうな男の顔と蛇の胴体を持つ「欺瞞」の姿を二つに切断する。また第21歌で描かれる第5の濠では見事な光の帯が漏斗の形態を浮きあがらせる。さらには第33歌で描写される第9圏では、氷の渦の中に素早く螺旋を描く光の筋として現れる。

　こうしたことからもわかるように、常に抽象と具象との対話を求めるボナノッテの表現言語にとって「神曲」は最適な題材なのだ。作者の語りへの感性が、稀に見る本質性に支えられ、題材と整合性のある表現形態を展開させている。「神曲」の詩文が豊かなだけに、絵画的表現にも多くの変調や転調が要求されるのだが、それらが登場人物たちの情動（ダンテの反応、ウェルギリウスの忠言、悪魔たちの飛翔、罪人たちの身体）と読者や傍観者の感情移入とを一つに収束して行く。物語の内容と空間性が融合されることで、一枚一枚のドローイングに独特なリズムがもたらされ、詩文に対する優雅で卓越した独自の解釈を示すものとなっている。

ミコル・フォルティ
バチカン美術館近現代美術コレクション　キュレーター

Nero e rosso: è l'Inferno

La cantica si apre con una tavola introduttiva dominata dall'immagine del poeta di fronte alla visione sintetica della sfera infernale. Dante è raffigurato aderente all'iconografia tradizionale, con il lauro che gli cinge il capo, il consueto abito rosso e il caratteristico profilo, mentre contempla, quasi da spettatore, l'immensità del suo viaggio e del suo progetto poetico. Una composizione inedita rispetto alla tradizione illustrativa, inserita in una cornice, quasi Bonanotte volesse simulare un dipinto, un'immagine autonoma rispetto al complesso. La cornice qui si pone come limite, in aperto contrasto con lo spazio aperto, fluido, privo di confini delle illustrazioni dei singoli canti.

Le straordinarie illustrazioni che accompagnano il percorso attraverso l'Inferno sono ricche di soluzioni compositive e spaziali nelle quali l'artista privilegia il senso della verticalità esplicitato attraverso un movimento accelerato verso gli abissi e le profondità della terra. Il sapiente, virtuosistico uso delle matite, della grafite, del carboncino, i rari accenti rosso sangue, sono all'origine di una lingua segnica incisiva, lacerata, nervosa. L'altissima qualità del disegno con cui Bonanotte raggiunge i neri più cupi e profondi e le trasparenze accecanti di una luce senza giorno è associata a una potente visione dello spazio, lacerata da linee di forza, fasci di luce, segni come tagli, che scompaginano l'insieme e lo ricompongono secondo un nuovo ordine. Non uno spazio astratto, ma sempre reso concreto da specifici riferimenti ambientali, spesso anche da elementi architettonici, come la porta turrita di ingresso alla "città dolente" abitata dalle feroci Erinni del canto IX, o i sacelli aperti, disegnati a volo d'uccello, dai quali si erge la figura di Farinata degli Uberti, nel canto X.

Particolarmente intensa l'illustrazione del canto III: Dante e Virgilio attraversano la soglia dell'Inferno che si apre sui volti dei dannati e sulla barca di Caronte che traghetta le anime da una sponda all'altra dell'Acheronte. In questa tavola l'artista sovrappone tre fasi del racconto all'interno dello stesso spazio tracciato da pochi elementi quasi incisi sulla superficie del foglio.

I tagli trasversali irrompono nella tavola del canto V, il celebre incontro con Paolo e Francesca, o spaccano in due la figura della Frode, con volto di uomo giusto e corpo di serpente, nel canto XVII. Altri magnifici fasci di luce suggeriscono la forma di un imbuto, nella quinta bolgia del canto XXI, o in un'accelerazione a spirale, nel vortice di ghiaccio nel nono cerchio del canto XXXIII.

Da questi accenni emerge come il linguaggio di Bonanotte, sempre in dialogo tra astrazione e figurazione, trovi qui un terreno di applicazione assolutamente privilegiato. La sua sensibilità narrativa, sostenuta da una rara essenzialità, ruota intorno a un coerente canone formale. Le tante variazioni e modulazioni, richieste dalla ricchezza del poema, sono sempre indirizzate a raggiungere la convergenza tra le emozioni dei personaggi – le reazioni di Dante, i consigli di Virgilio, i voli dei diavoli, i corpi dei dannati – e la partecipazione sensoriale del lettore/osservatore alle vicende. La fusione tra contenuto narrativo e spazialità conferisce un ritmo unico e specifico a ogni composizione, definendo con grande eleganza, maestria e originalità l'interpretazione artistica della lingua poetica.

Micol Forti
Curatore della Collezione Arte Moderna e Contemporanea
dei Musei Vaticani

Black and Red: It Is Hell

The cantica begins with an introductory plate dominated by the image of the poet facing the summary vision of the infernal sphere. Dante is depicted in line with the traditional iconography, complete with the laurel wreath encircling his head, his customary red cloak and his characteristic profile, as he contemplates, almost as a spectator, the immensity of his journey and his poetic project. It is a new composition in relation to the illustrative tradition, inserted within a frame, as if Bonanotte wanted to simulate a painting, an autonomous image with respect to the whole. The frame here serves as a limit, in patent contrast to the open, fluid, borderless space of the illustrations of the single cantos.

The extraordinary illustrations that accompany his trip through Hell are awash with compositional and spatial solutions in which the artist prioritises the sense of verticality evinced by means of an accelerated movement towards the abysses and the depths of the earth. The skilful, virtuous use of pencil, graphite and charcoal and the rare blood-red accents underpin an incisive, lacerated, nervous sign-based language. The exceptionally high quality of the drawing through which Bonanotte achieves the darkest, deepest blacks and the blinding transparencies of a dayless light is associated with a potent vision of the space — a vision lacerated by force lines, beams of light and incision-like marks, which break up the whole and recompose it in a new order. It is not an abstract space, but is always made tangible by specific environmental references, and often also by architectural elements, such as the towered gateway to the "city of woes" inhabited by the ferocious Furies of Canto IX, or the open chapels, drawn from a bird's-eye view, from which the figure of Farinata degli Uberti rises up in Canto X.

Of particular intensity is the illustration of Canto III: Dante and Virgil cross the threshold of Hell, which opens up to reveal not only the faces of the

damned but also Charon's boat ferrying the souls from one bank of the Acheron to the other. In this plate, the artist overlays three stages of the tale within the same space, traced out by a few elements almost etched onto the surface of the picture.

The cross-cuts burst through the plate for Canto V, the famous meeting with Paolo and Francesca, whereas in that for Canto XVII they split the figure of Fraud in two, the face of an innocent man coupled with the body of a serpent. Other magnificent beams of light imply the shape of a funnel, in the fifth pit of Canto XXI, or a spiralling acceleration in the vortex of ice in the ninth circle of Canto XXXIII.

From these indications we can begin to perceive Bonanotte's idiom, constantly in dialogue between abstraction and figuration, finding here a privileged terrain of application. His narrative sensitivity, bolstered by an uncommon essentiality, revolves around a coherent formal canon. The numerous variations and modulations demanded by the richness of the poem are always geared towards reaching a convergence between the emotions of the characters — Dante's reactions, Virgil's words of advice, the flights of the devils, the bodies of the damned — and the sensory participation of those reading/viewing the events. This fusion of the narrative content and the spatial quality confers a unique, specific rhythm on every composition, defining with great elegance, mastery and originality what is a highly artistic interpretation of the poetic language in question.

Micol Forti
Curator, Collection of Modern and Contemporary Art,
Vatican Museums

チェッコ・ボナノッテ ―「神曲」

　チェッコ・ボナノッテに、自身の「神曲」の解釈として彼が取り組んだ作品群を初めて見せてもらった時のことを思い出す。それは量的にも質的にもまさに「大作」であり、何年にもわたる熟考と作業の成果だった。私は極限まで簡略化された表現言語と、そこから生まれる類まれな優雅さに感銘を受け魅了された。簡略化されているとはいえ、その表現力をして「神曲」の内容がもつ深遠な意味を見事に解釈していたからだ。

　そして私がボナノッテの作品を知り始めた頃のある一つの出会いを思い起こした。20世紀も終わりにかかったその当時、私はこの芸術家について限定的な知識しか持ち合わせておらず、個人的な面識もなかった。おそらく彼の活動の大部分が海外を舞台にしていたことがその理由だろう。特に日本で精力的に活動しており、筆致の明快さ、光と陰の描き分け方など、彼のスタイルのいくつかのルーツをそこに見ることもできる。彼本来の表現言語の厳格なシンタックスはそのままでも、彼に及ぼした作用は決してわずかではないはずだ。さて話を戻すと、バチカン美術館に向かって歩いていたある朝、初めてボナノッテが制作したブロンズの扉に行き当たった時のことを思い出したのだった。それはローマ特有の気持ちの良い朝で、フォルムの理解を助けてくれる光、コントラストを排除し、柔らかくも明確にフォルムを際立たせてくれる光に溢れた朝だった。ブロンズの大扉はバチカン美術館の入り口にまだ設置されたばかりで、場所の偉大さに見合った威容を誇るのだが、それが洗練を極める表現言語の緻密さを引き立てている。一方で見事な制作技術で、ほとんど知覚できないほどのディテールに強い感性でこだわることで、扉全体の持つモニュメント性を強調するという効果を生んでいる。

　バチカンの扉は機能もサイズも素材も制作過程も全く異なるのだが、これを思い出したことで、ドローイング作品が私にもたらした印象を自分の中で整理することができたのだ。ご承知のように、ウフィツィ美術館はこれらのドローイング作品を素描版画

室のために収蔵することを決めた。素描版画室はイタリアの素描芸術の歴史を網羅する所蔵品を誇り、近現代の作品も徐々に増やしていこうとしている。それはなかなか大変な作業なのだが、今回の事例が示すように、勇気付けられる成功例もないわけではない。

　ボナノッテによる「神曲考察」(「神曲の挿絵」よりもこの言い方のほうが適切だろう)は、洗練された混合技法を使って制作されており、版画と素描の技法を同時に活用している。これらの作品が、ウフィツィ美術館に収蔵される前に、サンタ・クローチェ教会でのお披露目とあいなった。サンタ・クローチェ教会では2年ほど前から、ダンテ作品を読み解くためのさまざまなイベントが行われており、多くの人々を集め大好評を博している。今回のドローイング展示は、ダンテの作品の視覚化という観点からの貢献ができるのではないだろうか。サンタ・クローチェ教会建造物群保護評議会のメンバー並びに、会長のカルラ・グイドゥッチ・ボナンニ氏には、ボナノッテ作品の展覧会開催に甚大なご協力いただいたことに私個人と私が統括する機関を代表して深く感謝する。今回の展覧会もまた、イタリアの芸術遺産をさらに豊かなものにしていくことに貢献する一つの事例となるに違いない。

アンナマリア・ペトリオーリ・トーファニ
ウフィツィ美術館館長

本文はフィレンツェのサンタ・クローチェ教会回廊パッツィ家礼拝堂で2004年10月9日から2005年1月9日まで開催された「チェッコ・ボナノッテ作品展覧会『神曲』」の際に寄稿されたものです。

Cecco Bonanotte – La *Divina Commedia*

Quando, tempo addietro, mi trovai a sfogliare, assieme a Cecco Bonanotte, la serie delle tavole nelle quali egli affronta una propria personalissima lettura della *Divina Commedia* – tavole che per qualità e quantità costituiscono un'opera di proporzioni imponenti, frutto di anni di meditazioni e di lavoro – restai impressionata, e anche affascinata, dalla struttura di un linguaggio formale semplificatissimo e di straordinaria eleganza, eppure di una forza espressiva perfettamente in grado di interpretare, a un livello di sorprendente aderenza, il significato profondo degli ardui contenuti danteschi.

Mi venne in mente poi uno dei miei primi incontri, sullo scorcio del secolo appena trascorso, con l'opera di Bonanotte, artista che all'epoca conoscevo in maniera limitata e non ancora di persona, forse anche per il fatto dell'essersi la sua attività svolta in buona parte all'estero: soprattutto in Giappone, dove tra l'altro si possono rintracciare le radici di certi stilemi – il nitore del segno, la purezza dei rapporti di luce e ombra – che hanno esercitato su di lui suggestioni non di poco conto, pur senza scalfirne il rigore della sintassi espressiva. Mi venne in mente il giorno in cui, incamminata verso i Musei Vaticani in una bella mattinata romana – di quelle in cui la luce aiuta la comprensione delle forme facendole risaltare con una nitidezza morbida e priva di contrasti – mi imbattei per la prima volta nella porta bronzea, da poco inaugurata, che segna l'accesso all'istituto, nella quale le dimensioni, proporzionate alla grandiosità del luogo, danno risalto alla sottile calibratura di un linguaggio formale di una raffinatezza miniaturistica, mentre a sua volta la preziosità esecutiva, che sembra attardarsi con vibrante sensibilità nella registrazione di dettagli quasi impercettibili, ne esalta per contrasto la monumentalità del risultato finale.

È difatti proprio ripensando alla grande porta – un'opera di natura totalmente diversa per funzioni, dimensioni, materiali e procedimenti esecutivi – che mi si chiarivano le impressioni prodotte su di me da queste carte, che gli

Uffizi si apprestano ad acquisire per il Gabinetto Disegni e Stampe, e che verranno qui opportunamente a incrementare – proprio nella raccolta nella quale è possibile seguire fin dalle origini la grande storia dell'arte grafica italiana – la documentazione che con fatica (ma non senza qualche confortante successo, come anche l'episodio odierno sta a dimostrare) si tenta di comporre sul panorama moderno e contemporaneo.

Queste meditazioni su (più che illustrazioni di) la *Divina Commedia*, realizzate in una sofisticata tecnica mista che mette contemporaneamente a frutto gli strumenti della stampa e quelli del disegno, vengono oggi presentate, prima del loro ingresso agli Uffizi, nella nobilissima cornice del Complesso Monumentale di Santa Croce: il luogo dove da un paio di anni si vanno tenendo, con straordinario successo di pubblico, importanti letture dantesche delle quali esse vengono pertanto a costituire un degno complemento visivo. È dunque ai componenti del Consiglio dell'Opera di Santa Croce, che qui ricordo nella persona del loro Presidente Carla Guiducci Bonanni, che si estende la gratitudine mia e dell'Istituto che dirigo, per essersi voluti associare con illuminato spirito di collaborazione, ospitando questa mostra, a un episodio destinato a sfociare in un arricchimento del patrimonio artistico nazionale.

Annamaria Petrioli Tofani
Direttrice della Galleria degli Uffizi

Testo scritto in occasione della mostra "Cecco Bonanotte. La Divina Commedia", Firenze, cappella de' Pazzi, chiostro di Santa Croce, 9 ottobre 2004 – 9 gennaio 2005.

Cecco Bonanotte – The *Divine Comedy*

Some time ago, when Cecco Bonanotte and I were going over the series of plates in which he gives his own, highly personal interpretation of the *Divine Comedy* — plates which, in terms of quality and quantity, represent a huge undertaking, the fruit of years of meditation and work — I was struck, and also fascinated, by the structure of the extremely simplified and extraordinarily elegant formal language. I was equally impressed by the power of expression that perfectly interpreted, and remained faithful to, the deeper meaning of the challenging content of Dante's masterpiece.

I was also reminded of one of my first encounters, towards the end of the last century, with the work of Bonanotte, an artist whom I knew little about at the time, and had not yet had a chance to meet. This was perhaps also because he was largely active abroad: especially in Japan, to which one can trace the roots of certain stylistic features, such as the crisp, clear signs and the purity of the relationship between light and shade, and which have influenced him considerably, albeit without diminishing the rigour of his expressive syntax. My mind went back to the day when, while walking to the Vatican Museums on a lovely Rome morning — the kind when the light helps us to understand forms, by giving them a subdued clarity devoid of sharp contrasts — I first saw the bronze door, only recently inaugurated after restoration, that marks the entrance to the institution. Its imposing size, in keeping with the magnificence of the site, emphasises the subtle calibration of a formal language that has all the refinement of an illuminated manuscript. Meanwhile, the finesse of its execution, whose vibrant sensitivity seems to linger in the almost imperceptible details, offsets the monumental scale of the door.

Indeed, it was while thinking about this great door — a totally different work in terms of functions, size and materials, and the processes that went into making it — that I gained a better understanding of my reaction to these

works on paper, which the Uffizi is about to acquire for the Gabinetto dei Disegni e delle Stampe. Their arrival is entirely appropriate, and will help to increase — in the collection in which it is possible to follow the great history of graphic art in Italy, from the very beginning — the documentation that we are seeking to compile for the modern and contemporary scene. This is a laborious process, but there have been some reassuring successes, as evidenced by the current acquisition.

These meditations on the *Divine Comedy* (rather than mere illustrations of it), created with a sophisticated mixed-media technique that exploits the tools of printing and of drawing, are now being presented, before they enter the Uffizi collection, in the noble setting of the Santa Croce monumental complex. For the last couple of years, this has been the site of important readings from Dante, which have been extremely popular with the public. Accordingly, Bonanotte's works constitute a worthy visual complement to them. Thus, my thanks, and those of the museum that I have the honour of directing, go to the members of the Consiglio dell'Opera di Santa Croce, to whom I pay tribute here in the person of their president, Carla Guiducci Bonanni. In an enlightened spirit of collaboration they have chosen, by hosting this exhibition, to be associated with an event that will certainly enrich and enhance Italy's artistic heritage.

Annamaria Petrioli Tofani
Director, Galleria degli Uffizi

This text was written on the occasion of the exhibition entitled *Cecco Bonanotte. La Divina Commedia*, Florence, Pazzi Chapel, cloister of Santa Croce, 9 October 2004 – 9 January 2005.

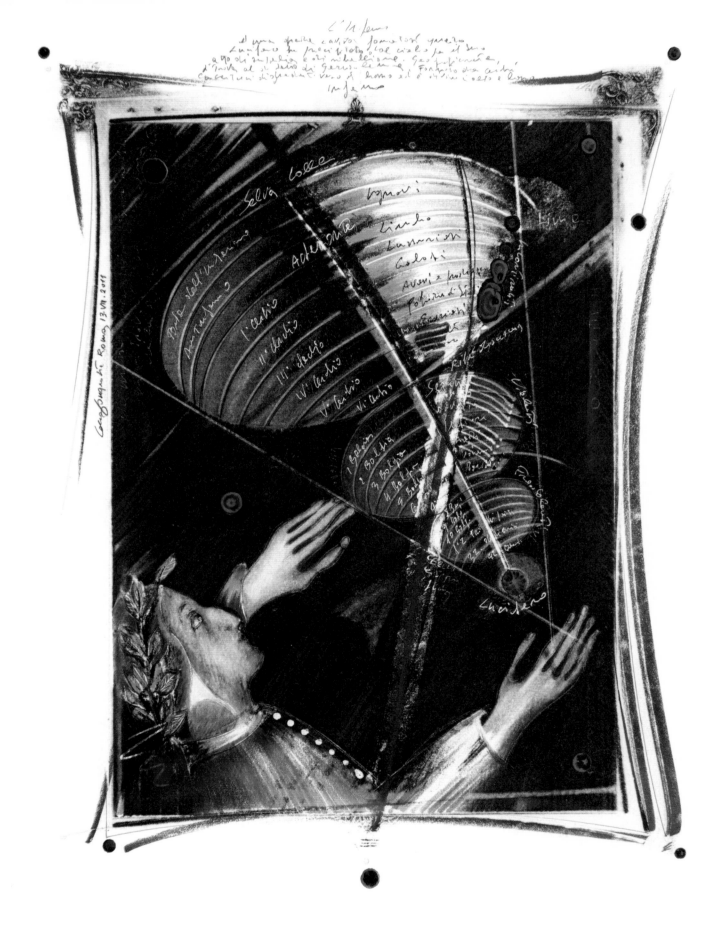

INFERNO

Nel mezzo del cammin di nostra vita
mi ritrovai per una selva oscura,
ché la diritta via era smarrita.

Ahi quanto a dir qual era è cosa dura
esta selva selvaggia e aspra e forte
che nel pensier rinova la paura!

Tant'è amara che poco è più morte;
ma per trattar del ben ch'i' vi trovai,
dirò de l'altre cose ch'i' v'ho scorte.

Io non so ben ridir com'i' v'intrai,
tant'era pien di sonno a quel punto
che la verace via abbandonai.

Ma poi ch'i' fui al piè d'un colle giunto,
là dove terminava quella valle
che m'avea di paura il cor compunto,

guardai in alto e vidi le sue spalle
vestite già de' raggi del pianeta
che mena dritto altrui per ogni calle.

Allor fu la paura un poco queta,
che nel lago del cor m'era durata
la notte ch'i' passai con tanta pieta.

E come quei che con lena affannata,
uscito fuor del pelago a la riva,
si volge a l'acqua perigliosa e guata,

così l'animo mio, ch'ancor fuggiva,
si volse a retro a rimirar lo passo
che non lasciò già mai persona viva.

Poi ch'èi posato un poco il corpo lasso,
ripresi via per la piaggia diserta,
sì che 'l piè fermo sempre era 'l più basso.

Ed ecco, quasi al cominciar de l'erta,
una lonza leggera e presta molto,
che di pel macolato era coverta;

e non mi si partia dinanzi al volto,
anzi 'mpediva tanto il mio cammino,
ch'i' fui per ritornar più volte vòlto.

Temp'era dal principio del mattino,
e 'l sol montava 'n sù con quelle stelle
ch'eran con lui quando l'amor divino

mosse di prima quelle cose belle;
sì ch'a bene sperar m'era cagione
di quella fiera a la gaetta pelle

l'ora del tempo e la dolce stagione;
ma non sì che paura non mi desse
la vista che m'apparve d'un leone.

Questi parea che contra me venisse
con la test'alta e con rabbiosa fame,
sì che parea che l'aere ne tremesse.

Ed una lupa, che di tutte brame
sembiava carca ne la sua magrezza,
e molte genti fé già viver grame,

questa mi porse tanto di gravezza
con la paura ch'uscia di sua vista,
ch'io perdei la speranza de l'altezza.

E qual è quei che volontieri acquista,
e giugne 'l tempo che perder lo face,
che 'n tutti suoi pensier piange e s'attrista;

tal mi fece la bestia sanza pace,
che, venendomi 'ncontro, a poco a poco
mi ripigneva là dove 'l sol tace.

Mentre ch'i' rovinava in basso loco,
dinanzi a li occhi mi si fu offerto
chi per lungo silenzio parea fioco.

Quando vidi costui nel gran diserto,
« Miserere di me », gridai a lui,
« qual che tu sii, od ombra od omo certo! ».

Rispuosemi: « Non omo, omo già fui,
e li parenti miei furon lombardi,
mantoani per patrïa ambedui.

Nacqui sub Iulio, ancor che fosse tardi,
e vissi a Roma sotto 'l buono Augusto
nel tempo de li dèi falsi e bugiardi.

Poeta fui, e cantai di quel giusto
figliuol d'Anchise che venne di Troia,
poi che 'l superbo Ilïón fu combusto.

Ma tu perché ritorni a tanta noia?
perché non sali il dilettoso monte
ch'è principio e cagion di tutta gioia? ».

« Or se' tu quel Virgilio e quella fonte
che spandi di parlar sì largo fiume? »,
rispuos'io lui con vergognosa fronte.

« O de li altri poeti onore e lume,
vagliami 'l lungo studio e 'l grande amore
che m'ha fatto cercar lo tuo volume.

Tu se' lo mio maestro e 'l mio autore,
tu se' solo colui da cu' io tolsi
lo bello stilo che m'ha fatto onore.

Vedi la bestia per cu' io mi volsi;
aiutami da lei, famoso saggio,
ch'ella mi fa tremar le vene e i polsi ».

« A te convien tenere altro vïaggio »,
rispuose, poi che lagrimar mi vide,
« se vuo' campar d'esto loco selvaggio;

ché questa bestia, per la qual tu gride,
non lascia altrui passar per la sua via,
ma tanto lo 'mpedisce che l'uccide;

e ha natura sì malvagia e ria,
che mai non empie la bramosa voglia,
e dopo 'l pasto ha più fame che pria.

Molti son li animali a cui s'ammoglia,
e più saranno ancora, infin che 'l veltro
verrà, che la farà morir con doglia.

Questi non ciberà terra né peltro,
ma sapïenza, amore e virtute,
e sua nazion sarà tra feltro e feltro.

Di quella umile Italia fia salute
per cui morì la vergine Cammilla,
Eurialo e Turno e Niso di ferute.

Questi la caccerà per ogne villa,
fin che l'avrà rimessa ne lo 'nferno,
là onde 'nvidia prima dipartilla.

Ond'io per lo tuo me' penso e discerno
che tu mi segui, e io sarò tua guida,
e trarrotti di qui per loco etterno;

ove udirai le disperate strida,
vedrai li antichi spiriti dolenti,
ch'a la seconda morte ciascun grida;

e vederai color che son contenti
nel foco, perché speran di venire
quando che sia a le beate genti.

A le quai poi se tu vorrai salire,
anima fia a ciò più di me degna:
con lei ti lascerò nel mio partire;

ché quello imperador che là sù regna,
perch'i' fu' ribellante a la sua legge,
non vuol che 'n sua città per me si vegna.

In tutte parti impera e quivi regge;
quivi è la sua città e l'alto seggio:
oh felice colui cu' ivi elegge! ».

E io a lui: « Poeta, io ti richeggio
per quello Dio che tu non conoscesti,
a ciò ch'io fugga questo male e peggio,

che tu mi meni là dov'or dicesti,
sì ch'io veggia la porta di san Pietro
e color cui tu fai cotanto mesti ».

Allor si mosse, e io li tenni dietro.

Leno Sananola Roma 29.IX.2001

Carlo 1°

All'età di 35 anni, ossia a metà della vita umana, Dante, avendo smarrito la strada, si trova in una "selva oscura" incolta e intricata. È un solo ricordo ravviene la paura; il ricordarsene per potersene manifestare il bene che di là sentì e la ragione viaggio, e gli umile descrivere tutti i da vero.

Il poeta non sa esattamente spiegare come vi sia trovato nella selva tanto era assorto nel momento in cui smarrì la diritta via.

Le perché la salita che gli avrebbe comodato la sua uscita, e gli giunge ai piedi di un colle e, vedendolo illuminato da raggi del sole, si sente rincorarsi: e come il naufrago che, quando sofferto d'aver salvato la vita, si volge a guardare la distesa del segni, così il poeta, con l'animo ancora scosso dalla paura, volge lo sguardo verso la foresta che non lasciò mai persona ancora viva.

Dopo aver riposato un poco il corpo affaticato, inizia la salita del Colle.

Lo giorno se n'andava, e l'aere bruno
toglieva li animai che sono in terra
da le fatiche loro; e io sol uno

m'apparecchiava a sostener la guerra
sì del cammino e sì de la pietate,
che ritrarrà la mente che non erra.

O muse, o alto ingegno, or m'aiutate;
o mente che scrivesti ciò ch'io vidi,
qui si parrà la tua nobilitate.

Io cominciai: «Poeta che mi guidi,
guarda la mia virtù s'ell'è possente,
prima ch'a l'alto passo tu mi fidi.

Tu dici che di Silvïo il parente,
corruttibile ancora, ad immortale
secolo andò, e fu sensibilmente.

Però, se l'avversario d'ogne male
cortese i fu, pensando l'alto effetto
ch'uscir dovea di lui, e 'l chi e 'l quale

non pare indegno ad omo d'intelletto;
ch'e' fu de l'alma Roma e di suo impero
ne l'empireo ciel per padre eletto:

la quale e 'l quale, a voler dir lo vero,
fu stabilita per lo loco santo
u' siede il successor del maggior Piero.

Per quest'andata onde li dai tu vanto,
intese cose che furon cagione
di sua vittoria e del papale ammanto.

Andovvi poi lo Vas d'elezïone,
per recarne conforto a quella fede
ch'è principio a la via di salvazione.

Ma io, perché venirvi? o chi 'l concede?
Io non Enëa, io non Paulo sono;
me degno a ciò né io né altri 'l crede.

Per che, se del venire io m'abbandono,
temo che la venuta non sia folle.
Se' savio; intendi me' ch'i' non ragiono ».

E qual è quei che disvuol ciò che volle
e per novi pensier cangia proposta,
sì che dal cominciar tutto si tolle,

tal mi fec'ïo 'n quella oscura costa,
perché, pensando, consumai la 'mpresa
che fu nel cominciar cotanto tosta.

« S'i' ho ben la parola tua intesa »,
rispuose del magnanimo quell'ombra,
« l'anima tua è da viltade offesa;

la qual molte fïate l'omo ingombra
sì che d'onrata impresa lo rivolve,
come falso veder bestia quand'ombra.

Da questa tema a ciò che tu ti solve,
dirotti perch'io venni e quel ch'io 'ntesi
nel primo punto che di te mi dolve.

Io era tra color che son sospesi,
e donna mi chiamò beata e bella,
tal che di comandare io la richiesi.

Lucevan li occhi suoi più che la stella;
e cominciommi a dir soave e piana,
con angelica voce, in sua favella:

"O anima cortese mantoana,
di cui la fama ancor nel mondo dura,
e durerà quanto 'l mondo lontana,

l'amico mio, e non de la ventura,
ne la diserta piaggia è impedito
sì nel cammin, che vòlt'è per paura;

e temo che non sia già sì smarrito,
ch'io mi sia tardi al soccorso levata,
per quel ch'i' ho di lui nel cielo udito.

Or movi, e con la tua parola ornata
e con ciò c'ha mestieri al suo campare,
l'aiuta sì ch'i' ne sia consolata.

I' son Beatrice che ti faccio andare;
vegno del loco ove tornar disio;
amor mi mosse, che mi fa parlare.

Quando sarò dinanzi al segnor mio,
di te mi loderò sovente a lui".
Tacette allora, e poi comincia' io:

"O donna di virtù sola per cui
l'umana spezie eccede ogne contento
di quel ciel c'ha minor li cerchi sui,

tanto m'aggrada il tuo comandamento,
che l'ubidir, se già fosse, m'è tardi;
più non t'è uo' ch'aprirmi il tuo talento.

Ma dimmi la cagion che non ti guardi
de lo scender qua giuso in questo centro
de l'ampio loco ove tornar tu ardi".

"Da che tu vuo' saver cotanto a dentro,
dirotti brievemente", mi rispuose,
"perch'i' non temo di venir qua entro.

Temer si dee di sole quelle cose
c'hanno potenza di fare altrui male;
de l'altre no, ché non son paurose.

I' son fatta da Dio, sua mercé, tale,
che la vostra miseria non mi tange,
né fiamma d'esto 'ncendio non m'assale.

Donna è gentil nel ciel che si compiange
di questo 'mpedimento ov'io ti mando,
sì che duro giudicio là sù frange.

Questa chiese Lucia in suo dimando
e disse: – Or ha bisogno il tuo fedele
di te, e io a te lo raccomando –.

Lucia, nimica di ciascun crudele,
si mosse, e venne al loco dov'i' era,
che mi sedea con l'antica Rachele.

Disse: – Beatrice, loda di Dio vera,
ché non soccorri quei che t'amò tanto,
ch'uscì per te de la volgare schiera?

Non odi tu la pietà del suo pianto,
non vedi tu la morte che 'l combatte
su la fiumana ove 'l mar non ha vanto? –.

Al mondo non fur mai persone ratte
a far lor pro o a fuggir lor danno,
com'io, dopo cotai parole fatte,

venni qua giù del mio beato scanno,
fidandomi del tuo parlare onesto,
ch'onora te e quei ch'udito l'hanno".

Poscia che m'ebbe ragionato questo,
li occhi lucenti lagrimando volse,
per che mi fece del venir più presto.

E venni a te così com'ella volse:
d'inanzi a quella fiera ti levai
che del bel monte il corto andar ti tolse.

Dunque: che è? perché, perché restai,
perché tanta viltà nel core allette,
perché ardire e franchezza non hai,

poscia che tai tre donne benedette
curan di te ne la corte del cielo,
e 'l mio parlar tanto ben ti promette? ».

Quali fioretti dal notturno gelo
chinati e chiusi, poi che 'l sol li 'mbianca,
si drizzan tutti aperti in loro stelo,

tal mi fec'io di mia virtude stanca,
e tanto buono ardire al cor mi corse,
ch'i' cominciai come persona franca:

« Oh pietosa colei che mi soccorse!
e te cortese ch'ubidisti tosto
a le vere parole che ti porse!

Tu m'hai con disiderio il cor disposto
sì al venir con le parole tue,
ch'i' son tornato nel primo proposto.

Or va, ch'un sol volere è d'ambedue:
tu duca, tu segnore e tu maestro ».
Così li dissi; e poi che mosso fue,

intrai per lo cammino alto e silvestro.

CANTO II

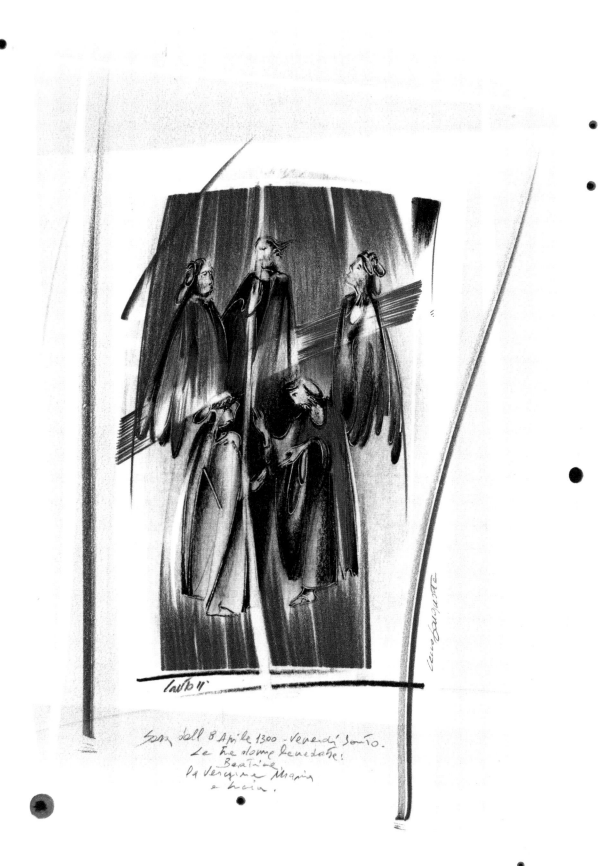

Canto II

Sera dell 8 Aprile 1300 - Venerdi Santo.
Le tre donne benedette:
Beatrice,
la Vergine Maria
e Lucia.

'Per me si va ne la città dolente,
per me si va ne l'etterno dolore,
per me si va tra la perduta gente.

Giustizia mosse il mio alto fattore;
fecemi la divina podestate,
la somma sapïenza e 'l primo amore.

Dinanzi a me non fuor cose create
se non etterne, e io etterno duro.
Lasciate ogne speranza, voi ch'intrate'.

Queste parole di colore oscuro
vid'io scritte al sommo d'una porta;
per ch'io: «Maestro, il senso lor m'è duro».

Ed elli a me, come persona accorta:
«Qui si convien lasciare ogne sospetto;
ogne viltà convien che qui sia morta.

Noi siam venuti al loco ov'i' t'ho detto
che tu vedrai le genti dolorose
c'hanno perduto il ben de l'intelletto».

E poi che la sua mano a la mia puose
con lieto volto, ond'io mi confortai,
mi mise dentro a le segrete cose.

Quivi sospiri, pianti e alti guai
risonavan per l'aere sanza stelle,
per ch'io al cominciar ne lagrimai.

Diverse lingue, orribili favelle,
parole di dolore, accenti d'ira,
voci alte e fioche, e suon di man con elle

facevano un tumulto, il qual s'aggira
sempre in quell'aura sanza tempo tinta,
come la rena quando turbo spira.

E io ch'avea d'error la testa cinta,
dissi: «Maestro, che è quel ch'i' odo?
e che gent'è che par nel duol sì vinta?».

Ed elli a me: «Questo misero modo
tegnon l'anime triste di coloro
che visser sanza 'nfamia e sanza lodo.

Mischiate sono a quel cattivo coro
de li angeli che non furon ribelli
né fur fedeli a Dio, ma per sé fuoro.

Caccianli i ciel per non esser men belli,
né lo profondo inferno li riceve,
ch'alcuna gloria i rei avrebber d'elli».

E io: «Maestro, che è tanto greve
a lor che lamentar li fa sì forte?».
Rispuose: «Dicerolti molto breve.

Questi non hanno speranza di morte,
e la lor cieca vita è tanto bassa,
che 'nvidïosi son d'ogne altra sorte.

Fama di loro il mondo esser non lassa;
misericordia e giustizia li sdegna:
non ragioniam di lor, ma guarda e passa».

E io, che riguardai, vidi una 'nsegna
che girando correva tanto ratta,
che d'ogne posa mi parea indegna;

e dietro le venìa sì lunga tratta
di gente, ch'i' non averei creduto
che morte tanta n'avesse disfatta.

Poscia ch'io v'ebbi alcun riconosciuto,
vidi e conobbi l'ombra di colui
che fece per viltade il gran rifiuto.

Incontanente intesi e certo fui
che questa era la setta d'i cattivi,
a Dio spiacenti e a' nemici sui.

Questi sciaurati, che mai non fur vivi,
erano ignudi e stimolati molto
da mosconi e da vespe ch'eran ivi.

Elle rigavan lor di sangue il volto,
che, mischiato di lagrime, a' lor piedi
da fastidiosi vermi era ricolto.

E poi ch'a riguardar oltre mi diedi,
vidi genti a la riva d'un gran fiume;
per ch'io dissi: «Maestro, or mi concedi

ch'i' sappia quali sono, e qual costume
le fa di trapassar parer sì pronte,
com'i' discerno per lo fioco lume».

Ed elli a me: «Le cose ti fier conte
quando noi fermerem li nostri passi
su la trista riviera d'Acheronte».

Allor con li occhi vergognosi e bassi,
temendo no 'l mio dir li fosse grave,
infino al fiume del parlar mi trassi.

Ed ecco verso noi venir per nave
un vecchio, bianco per antico pelo,
gridando: «Guai a voi, anime prave!

Non isperate mai veder lo cielo:
i' vegno per menarvi a l'altra riva
ne le tenebre etterne, in caldo e 'n gelo.

E tu che se' costì, anima viva,
pàrtiti da cotesti che son morti».
Ma poi che vide ch'io non mi partiva,

disse: «Per altra via, per altri porti
verrai a piaggia, non qui, per passare:
più lieve legno convien che ti porti».

E 'l duca lui: «Caron, non ti crucciare:
vuolsi così colà dove si puote
ciò che si vuole, e più non dimandare».

Quinci fuor quete le lanose gote
al nocchier de la livida palude,
che 'ntorno a li occhi avea di fiamme rote.

Ma quell'anime, ch'eran lasse e nude,
cangiar colore e dibattero i denti,
ratto che 'nteser le parole crude.

Bestemmiavano Dio e lor parenti,
l'umana spezie e 'l loco e 'l tempo e 'l seme
di lor semenza e di lor nascimenti.

Poi si ritrasser tutte quante insieme,
forte piangendo, a la riva malvagia
ch'attende ciascun uom che Dio non teme.

Caron dimonio, con occhi di bragia
loro accennando, tutte le raccoglie;
batte col remo qualunque s'adagia.

Come d'autunno si levan le foglie
l'una appresso de l'altra, fin che 'l ramo
vede a la terra tutte le sue spoglie,

similemente il mal seme d'Adamo
gittansi di quel lito ad una ad una,
per cenni come augel per suo richiamo.

Così sen vanno su per l'onda bruna,
e avanti che sien di là discese,
anche di qua nuova schiera s'auna.

«Figliuol mio», disse 'l maestro cortese,
«quelli che muoion ne l'ira di Dio
tutti convegnon qui d'ogne paese;

e pronti sono a trapassar lo rio,
ché la divina giustizia li sprona,
sì che la tema si volve in disio.

Quinci non passa mai anima buona;
e però, se Caron di te si lagna,
ben puoi sapere omai che 'l suo dir suona».

Finito questo, la buia campagna
tremò sì forte, che de lo spavento
la mente di sudore ancor mi bagna.

La terra lagrimosa diede vento,
che balenò una luce vermiglia
la qual mi vinse ciascun sentimento;

e caddi come l'uom cui sonno piglia.

Carlo III

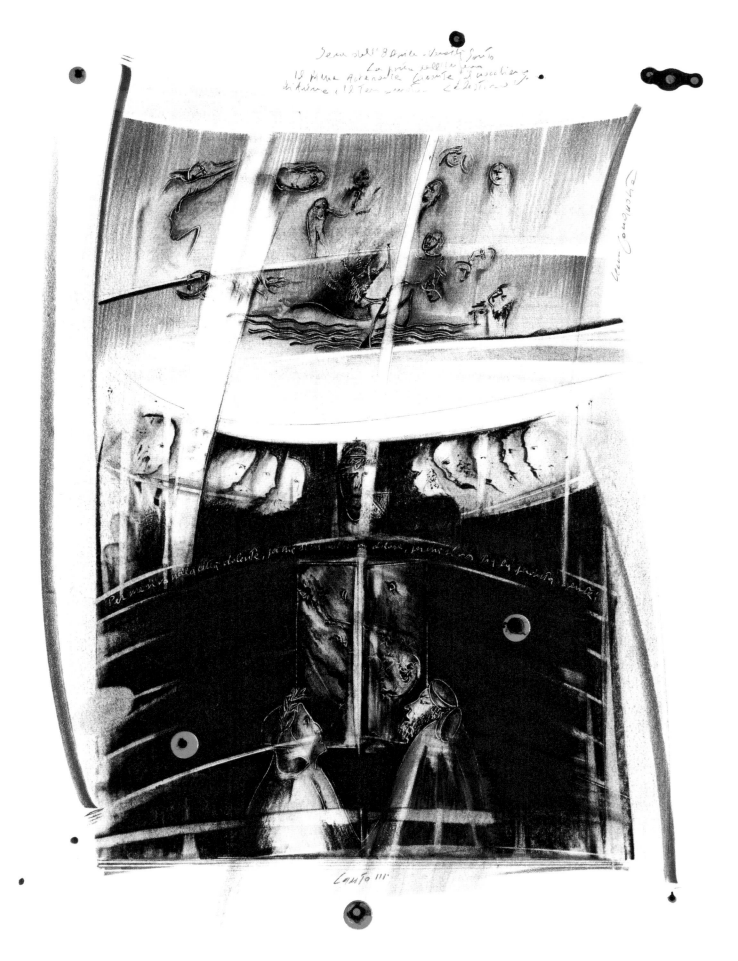

Ruppemi l'alto sonno ne la testa
un greve truono, sì ch'io mi riscossi
come persona ch'è per forza desta;

e l'occhio riposato intorno mossi,
dritto levato, e fiso riguardai
per conoscer lo loco dov'io fossi.

Vero è che 'n su la proda mi trovai
de la valle d'abisso dolorosa
che 'ntrono accoglie d'infiniti guai.

Oscura e profonda era e nebulosa
tanto che, per ficcar lo viso a fondo,
io non vi discernea alcuna cosa.

« Or discendiam qua giù nel cieco mondo »,
cominciò il poeta tutto smorto.
« Io sarò primo, e tu sarai secondo ».

E io, che del color mi fui accorto,
dissi: « Come verrò, se tu paventi
che suoli al mio dubbiare esser conforto? ».

Ed elli a me: « L'angoscia de le genti
che son qua giù, nel viso mi dipigne
quella pietà che tu per tema senti.

Andiam, ché la via lunga ne sospigne ».
Così si mise e così mi fé intrare
nel primo cerchio che l'abisso cigne.

Quivi, secondo che per ascoltare,
non avea pianto mai che di sospiri
che l'aura etterna facevan tremare;

ciò avvenia di duol sanza martìri,
ch'avean le turbe, ch'eran molte e grandi,
d'infanti e di femmine e di viri.

Lo buon maestro a me: « Tu non dimandi
che spiriti son questi che tu vedi?
Or vo' che sappi, innanzi che più andi,

ch'ei non peccaro; e s'elli hanno mercedi,
non basta, perché non ebber battesmo,
ch'è porta de la fede che tu credi;

e s'e' furon dinanzi al cristianesmo,
non adorar debitamente a Dio:
e di questi cotai son io medesmo.

Per tai difetti, non per altro rio,
semo perduti, e sol di tanto offesi
che sanza speme vivemo in disio ».

Gran duol mi prese al cor quando lo 'ntesi,
però che gente di molto valore
conobbi che 'n quel limbo eran sospesi.

« Dimmi, maestro mio, dimmi, segnore »,
cominciá io per volere esser certo
di quella fede che vince ogne errore:

« uscicci mai alcuno, o per suo merto
o per altrui, che poi fosse beato? ».
E quei che 'ntese il mio parlar coverto,

rispuose: « Io ero nuovo in questo stato,
quando ci vidi venire un possente,
con segno di vittoria coronato.

Trasseci l'ombra del primo parente,
d'Abèl suo figlio e quella di Noè,
di Moïsè legista e ubidente;

Abràam patrïarca e Davìd re,
Israèl con lo padre e co' suoi nati
e con Rachele, per cui tanto fé,

e altri molti, e feceli beati.
E vo' che sappi che, dinanzi ad essi,
spiriti umani non eran salvati ».

Non lasciavam l'andar perch'ei dicessi,
ma passavam la selva tuttavia,
la selva, dico, di spiriti spessi.

Non era lunga ancor la nostra via
di qua dal sonno, quand'io vidi un foco
ch'emisperio di tenebre vincia.

Di lungi n'eravamo ancora un poco,
ma non sì ch'io non discernessi in parte
ch'orrevol gente possedea quel loco.

« O tu ch'onori scïenzïa e arte,
questi chi son c'hanno cotanta onranza,
che dal modo de li altri li diparte? ».

E quelli a me: « L'onrata nominanza
che di lor suona sù ne la tua vita,
grazïa acquista in ciel che sì li avanza ».

Intanto voce fu per me udita:
« Onorate l'altissimo poeta;
l'ombra sua torna, ch'era dipartita ».

Poi che la voce fu restata e queta,
vidi quattro grand'ombre a noi venire:
sembianz'avevan né trista né lieta.

Lo buon maestro cominciò a dire:
« Mira colui con quella spada in mano,
che vien dinanzi ai tre sì come sire:

quelli è Omero poeta sovrano;
l'altro è Orazio satiro che vene;
Ovidio è 'l terzo, e l'ultimo Lucano.

Però che ciascun meco si convene
nel nome che sonò la voce sola,
fannomi onore, e di ciò fanno bene ».

Così vid'i' adunar la bella scola
di quel segnor de l'altissimo canto
che sovra li altri com'aquila vola.

Da ch'ebber ragionato insieme alquanto,
volsersi a me con salutevol cenno,
e 'l mio maestro sorrise di tanto;

e più d'onore ancora assai mi fenno,
ch'e' sì mi fecer de la loro schiera,
sì ch'io fui sesto tra cotanto senno.

Così andammo infino a la lumera,
parlando cose che 'l tacere è bello,
sì com'era 'l parlar colà dov'era.

Venimmo al piè d'un nobile castello,
sette volte cerchiato d'alte mura,
difeso intorno d'un bel fiumicello.

Questo passammo come terra dura;
per sette porte intrai con questi savi:
giugnemmo in prato di fresca verdura.

Genti v'eran con occhi tardi e gravi,
di grande autorità ne' lor sembianti:
parlavan rado, con voci soavi.

Traemmoci così da l'un de' canti,
in loco aperto, luminoso e alto,
sì che veder si potien tutti quanti.

Colà diritto, sovra 'l verde smalto,
mi fuor mostrati li spiriti magni,
che del vedere in me stesso m'essalto.

I' vidi Eletra con molti compagni,
tra ' quai conobbi Ettòr ed Enea,
Cesare armato con li occhi grifagni.

Vidi Cammilla e la Pantasilea;
da l'altra parte vidi 'l re Latino
che con Lavina sua figlia sedea.

Vidi quel Bruto che cacciò Tarquino,
Lucrezia, Iulia, Marzïa e Corniglia;
e solo, in parte, vidi 'l Saladino.

Poi ch'innalzai un poco più le ciglia,
vidi 'l maestro di color che sanno
seder tra filosofica famiglia.

Tutti lo miran, tutti onor li fanno:
quivi vid'ïo Socrate e Platone,
che 'nnanzi a li altri più presso li stanno;

Democrito che 'l mondo a caso pone,
Dïogenès, Anassagora e Tale,
Empedoclès, Eraclito e Zenone;

e vidi il buono accoglitor del quale,
Dïascoride dico; e vidi Orfeo,
Tulïo e Lino e Seneca morale;

Euclide geomètra e Tolomeo,
Ipocràte, Avicenna e Galïeno,
Averoìs che 'l gran comento feo.

Io non posso ritrar di tutti a pieno,
però che sì mi caccia il lungo tema,
che molte volte al fatto il dir vien meno.

La sesta compagnia in due si scema:
per altra via mi mena il savio duca,
fuor de la queta, ne l'aura che trema.

E vegno in parte ove non è che luca.

Canto IV.

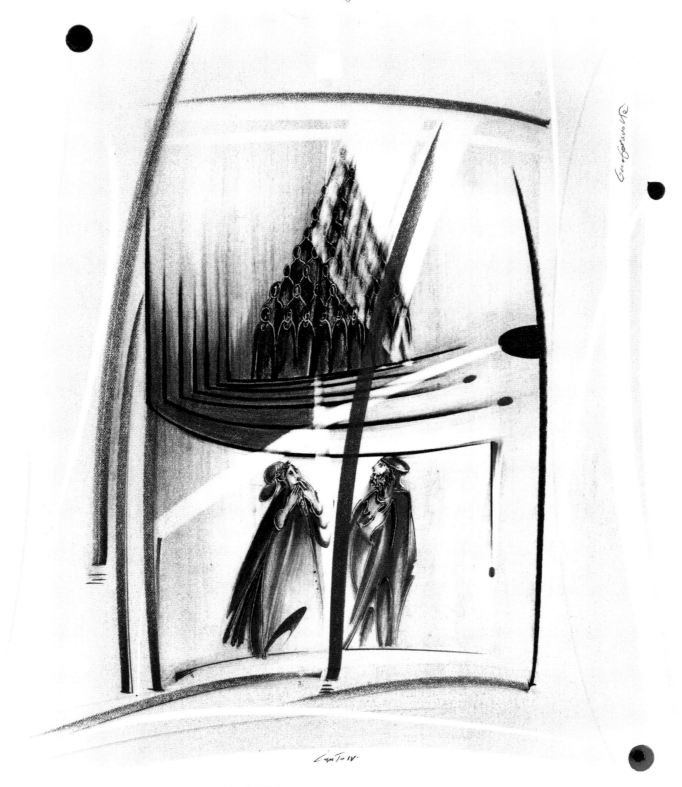

Canto IV.

Così discesi del cerchio primaio
giù nel secondo, che men loco cinghia
e tanto più dolor, che punge a guaio.

Stavvi Minòs orribilmente, e ringhia:
essamina le colpe ne l'intrata;
giudica e manda secondo ch'avvinghia.

Dico che quando l'anima mal nata
li vien dinanzi, tutta si confessa;
e quel conoscitor de le peccata

vede qual loco d'inferno è da essa;
cignesi con la coda tante volte
quantunque gradi vuol che giù sia messa.

Sempre dinanzi a lui ne stanno molte:
vanno a vicenda ciascuna al giudizio,
dicono e odono e poi son giù volte.

« O tu che vieni al doloroso ospizio »,
disse Minòs a me quando mi vide,
lasciando l'atto di cotanto offizio,

« guarda com'entri e di cui tu ti fide;
non t'inganni l'ampiezza de l'intrare! ».
E 'l duca mio a lui: « Perché pur gride?

Non impedir lo suo fatale andare:
vuolsi così colà dove si puote
ciò che si vuole, e più non dimandare ».

Or incomincian le dolenti note
a farmisi sentire; or son venuto
là dove molto pianto mi percuote.

Io venni in loco d'ogne luce muto,
che mugghia come fa mar per tempesta,
se da contrari venti è combattuto.

La bufera infernal, che mai non resta,
mena li spirti con la sua rapina;
voltando e percotendo li molesta.

Quando giungon davanti a la ruina,
quivi le strida, il compianto, il lamento;
bestemmian quivi lv virtù divina.

Intesi ch'a così fatto tormento
enno dannati i peccator carnali,
che la ragion sommettono al talento.

E come li stornei ne portan l'ali
nel freddo tempo, a schiera larga e piena,
così quel fiato li spiriti mali

di qua, di là, di giù, di sù li mena;
nulla speranza li conforta mai,
non che di posa, ma di minor pena.

E come i gru van cantando lor lai,
faccendo in aere di sé lunga riga,
così vid'io venir, traendo guai,

ombre portate da la detta briga;
per ch'i' dissi: « Maestro, chi son quelle
genti che l'aura nera sì gastiga? ».

« La prima di color di cui novelle
tu vuo' saper », mi disse quelli allotta,
« fu imperadrice di molte favelle.

A vizio di lussuria fu sì rotta,
che libito fé licito in sua legge,
per tòrre il biasmo in che era condotta.

Ell'è Semiramis, di cui si legge
che succedette a Nino e fu sua sposa:
tenne la terra che 'l Soldan corregge.

L'altra è colei che s'ancise amorosa,
e ruppe fede al cener di Sicheo;
poi è Cleopatràs lussurïosa.

Elena vedi, per cui tanto reo
tempo si volse, e vedi 'l grande Achille,
che con amore al fine combatteo.

Vedi Parìs, Tristano »; e più di mille
ombre mostrommi e nominommi a dito,
ch'amor di nostra vita dipartille.

Poscia ch'io ebbi 'l mio dottore udito
nomar le donne antiche e ' cavalieri,
pietà mi giunse, e fui quasi smarrito.

I' cominciai: « Poeta, volontieri
parlerei a quei due che 'nsieme vanno,
e paion sì al vento esser leggeri ».

Ed elli a me: « Vedrai quanto saranno
più presso a noi; e tu allor li priega
per quello amor che i mena, ed ei verranno ».

Sì tosto come il vento a noi li piega,
mossi la voce: « O anime affannate,
venite a noi parlar, s'altri nol niega! ».

Quali colombe dal disio chiamate
con l'ali alzate e ferme al dolce nido
vegnon per l'aere, dal voler portate;

cotali uscir de la schiera ov'è Dido,
a noi venendo per l'aere maligno,
sì forte fu l'affettüoso grido.

« O animal grazïoso e benigno
che visitando vai per l'aere perso
noi che tignemmo il mondo di sanguigno,

se fosse amico il re de l'universo,
noi pregheremmo lui de la tua pace,
poi c'hai pietà del nostro mal perverso.

Di quel che udire e che parlar vi piace,
noi udiremo e parleremo a voi,
mentre che 'l vento, come fa, ci tace.

Siede la terra dove nata fui
su la marina dove 'l Po discende
per aver pace co' seguaci sui.

Amor, ch'al cor gentil ratto s'apprende,
prese costui de la bella persona
che mi fu tolta; e 'l modo ancor m'offende.

Amor, ch'a nullo amato amar perdona,
mi prese del costui piacer sì forte,
che, come vedi, ancor non m'abbandona.

Amor condusse noi ad una morte.
Caina attende chi a vita ci spense ».
Queste parole da lor ci fuor porte.

Quand'io intesi quell'anime offense,
china' il viso, e tanto il tenni basso,
fin che 'l poeta mi disse: « Che pense? ».

Quando rispuosi, cominciai: « Oh lasso,
quanti dolci pensier, quanto disio
menò costoro al doloroso passo! ».

Poi mi rivolsi a loro e parla' io,
e cominciai: « Francesca, i tuoi martìri
a lagrimar mi fanno tristo e pio.

Ma dimmi: al tempo d'i dolci sospiri,
a che e come concedette amore
che conosceste i dubbiosi disiri? ».

E quella a me: « Nessun maggior dolore
che ricordarsi del tempo felice
che la miseria; e ciò sa 'l tuo dottore.

Ma s'a conoscer la prima radice
del nostro amor tu hai cotanto affetto,
dirò come colui che piange e dice.

Noi leggiavamo un giorno per diletto
di Lancialotto come amor lo strinse;
soli eravamo e sanza alcun sospetto.

Per più fïate li occhi ci sospinse
quella lettura, e scolorocci il viso;
ma solo un punto fu quel che ci vinse.

Quando leggemmo il disïato riso
esser basciato da cotanto amante,
questi, che mai da me non fia diviso,

la bocca mi basciò tutto tremante.
Galeotto fu 'l libro e chi lo scrisse:
quel giorno più non vi leggemmo avante ».

Mentre che l'uno spirto questo disse,
l'altro piangëa; sì che di pietade
io venni men così com'io morisse.

E caddi come corpo morto cade.

Canto V.

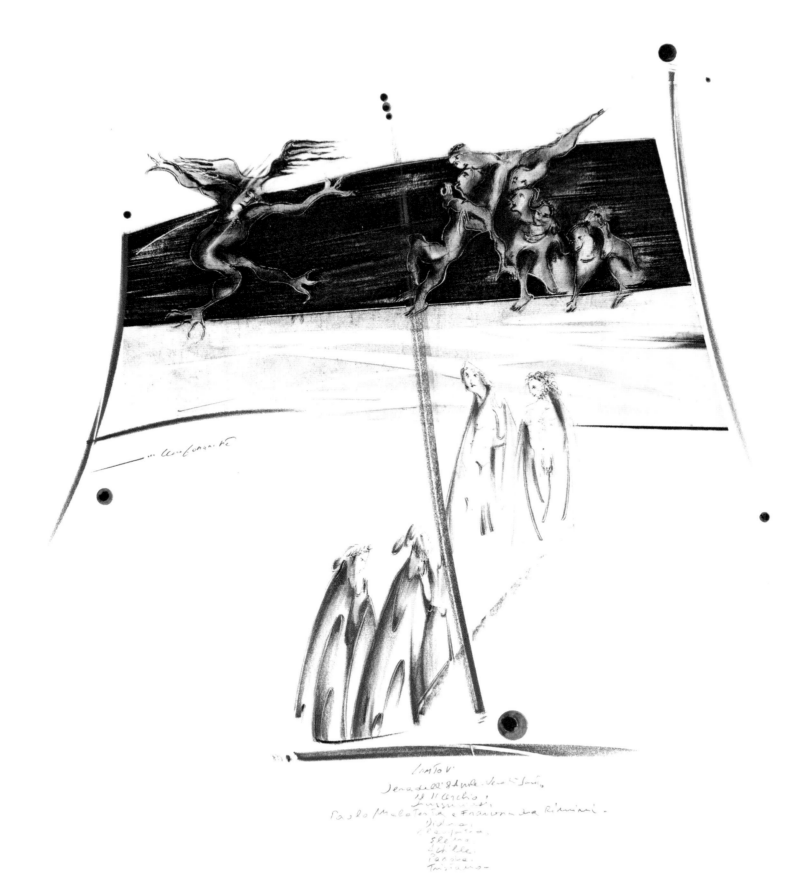

Canto V
Jena del 8 Aprile. Vero Samio
il II Cerchio.
Lussuriosi.
Paolo Malatesta e Francesca da Rimini.
Didone,
Cleopatra.
Elena.
Achille.
Paride.
Tristano.

Al tornar de la mente, che si chiuse
dinanzi a la pietà d'i due cognati,
che di trestizia tutto mi confuse,

 novi tormenti e novi tormentati
mi veggio intorno, come ch'io mi mova
e ch'io mi volga, e come che io guati.

 Io sono al terzo cerchio, de la piova
etterna, maladetta, fredda e greve;
regola e qualità mai non l'è nova.

 Grandine grossa, acqua tinta e neve
per l'aere tenebroso si riversa;
pute la terra che questo riceve.

 Cerbero, fiera crudele e diversa,
con tre gole caninamente latra
sovra la gente che quivi è sommersa.

 Li occhi ha vermigli, la barba unta e atra,
e 'l ventre largo, e unghiate le mani;
graffia li spirti ed iscoia ed isquatra.

 Urlar li fa la pioggia come cani;
de l'un de' lati fanno a l'altro schermo;
volgonsi spesso i miseri profani.

 Quando ci scorse Cerbero, il gran vermo,
le bocche aperse e mostrocci le sanne;
non avea membro che tenesse fermo.

 E 'l duca mio distese le sue spanne,
prese la terra, e con piene le pugna
la gittò dentro a le bramose canne.

 Qual è quel cane ch'abbaiando agogna,
e si racqueta poi che 'l pasto morde,
ché solo a divorarlo intende e pugna,

 cotai si fecer quelle facce lorde
de lo demonio Cerbero, che 'ntrona
l'anime sì, ch'esser vorrebber sorde.

 Noi passavam su per l'ombre che adona
la greve pioggia, e ponavam le piante
sovra lor vanità che par persona.

 Elle giacean per terra tutte quante,
fuor d'una ch'a seder si levò, ratto
ch'ella ci vide passarsi davante.

 « O tu che se' per questo 'nferno tratto »,
mi disse, « riconoscimi, se sai:
tu fosti, prima ch'io disfatto, fatto ».

 E io a lui: « L'angoscia che tu hai
forse ti tira fuor de la mia mente,
sì che non par ch'i' ti vedessi mai.

 Ma dimmi chi tu se' che 'n sì dolente
loco se' messo, e hai sì fatta pena,
che, s'altra è maggio, nulla è sì spiacente ».

 Ed elli a me: « La tua città, ch'è piena
d'invidia sì che già trabocca il sacco,
seco mi tenne in la vita serena.

 Voi cittadini mi chiamaste Ciacco:
per la dannosa colpa de la gola,
come tu vedi, a la pioggia mi fiacco.

 E io anima trista non son sola,
ché tutte queste a simil pena stanno
per simil colpa ». E più non fé parola.

 Io li rispuosi: « Ciacco, il tuo affanno
mi pesa sì, ch'a lagrimar mi 'nvita;
ma dimmi, se tu sai, a che verranno

li cittadin de la città partita;
s'alcun v'è giusto; e dimmi la cagione
per che l'ha tanta discordia assalita ».

 E quelli a me: « Dopo lunga tencione
verranno al sangue, e la parte selvaggia
caccerà l'altra con molta offensione.

 Poi appresso convien che questa caggia
infra tre soli, e che l'altra sormonti
con la forza di tal che testé piaggia.

 Alte terrà lungo tempo le fronti,
tenendo l'altra sotto gravi pesi,
come che di ciò pianga o che n'aonti.

 Giusti son due, e non vi sono intesi;
superbia, invidia e avarizia sono
le tre faville c'hanno i cuori accesi ».

 Qui puose fine al lagrimabil suono.
E io a lui: « Ancor vo' che mi 'nsegni
e che di più parlar mi facci dono.

 Farinata e 'l Tegghiaio, che fuor sì degni,
Iacopo Rusticucci, Arrigo e 'l Mosca
e li altri ch'a ben far puoser li 'ngegni,

 dimmi ove sono e fa ch'io li conosca;
ché gran disio mi stringe di savere
se 'l ciel li addolcia o lo 'nferno li attosca ».

 E quelli: « Ei son tra l'anime più nere;
diverse colpe giù li grava al fondo:
se tanto scendi, là i potrai vedere.

 Ma quando tu sarai nel dolce mondo,
priegoti ch'a la mente altrui mi rechi:
più non ti dico e più non ti rispondo ».

 Li diritti occhi torse allora in biechi;
guardommi un poco e poi chinò la testa:
cadde con essa a par de li altri ciechi.

 E 'l duca disse a me: « Più non si desta
di qua dal suon de l'angelica tromba,
quando verrà la nimica podesta:

 ciascun rivederà la trista tomba,
ripiglierà sua carne e sua figura,
udirà quel ch'in etterno rimbomba ».

 Sì trapassammo per sozza mistura
de l'ombre e de la pioggia, a passi lenti,
toccando un poco la vita futura;

 per ch'io dissi: « Maestro, esti tormenti
cresceronn'ei dopo la gran sentenza,
o fier minori, o saran sì cocenti? ».

 Ed elli a me: « Ritorna a tua scïenza,
che vuol, quanto la cosa è più perfetta,
più senta il bene, e così la doglienza.

 Tutto che questa gente maladetta
in vera perfezion già mai non vada,
di là più che di qua essere aspetta ».

 Noi aggirammo a tondo quella strada,
parlando più assai ch'i' non ridico;
venimmo al punto dove si digrada:
quivi trovammo Pluto, il gran nemico.

Canto VI

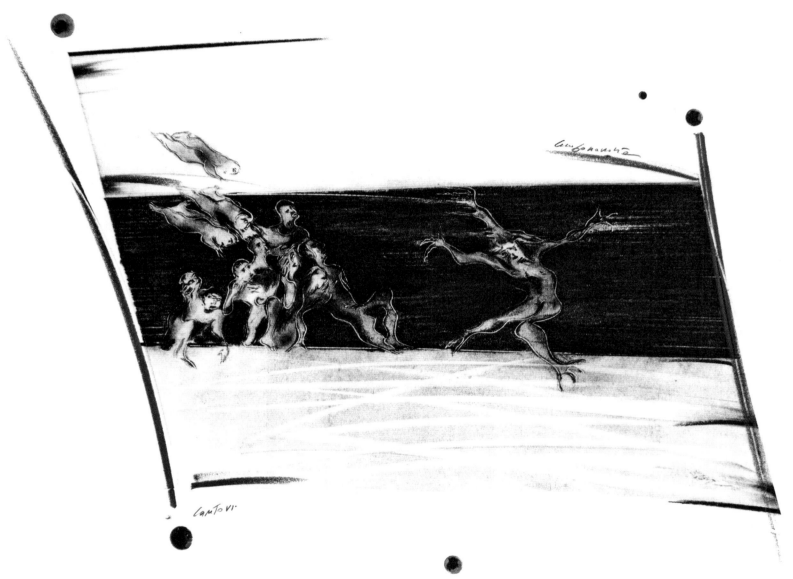

contemporanea

Canto VI

Fondo Scena dell'8 Aprile. Umidi farto
bel sen'cerchio
Golosi
s'io vovo nel fango tormentati da una
pioggia di acqua sudicia, neve e grandine
e sono dilaniati da
Cerbero.
Giotto.

« Pape Satàn, pape Satàn aleppe! »,
cominciò Pluto con la voce chioccia;
e quel savio gentil, che tutto seppe,

disse per confortarmi: « Non ti noccia
la tua paura; ché, poder ch'elli abbia,
non ci torrà lo scender questa roccia ».

Poi si rivolse a quella 'nfiata labbia,
e disse: « Taci, maladetto lupo!
consuma dentro te con la tua rabbia.

Non è sanza cagion l'andare al cupo:
vuolsi ne l'alto, là dove Michele
fé la vendetta del superbo strupo ».

Quali dal vento le gonfiate vele
caggiono avvolte, poi che l'alber fiacca,
tal cadde a terra la fiera crudele.

Così scendemmo ne la quarta lacca,
pigliando più de la dolente ripa
che 'l mal de l'universo tutto insacca.

Ahi giustizia di Dio! tante chi stipa
nove travaglie e pene quant'io viddi?
e perché nostra colpa sì ne scipa?

Come fa l'onda là sovra Cariddi,
che si frange con quella in cui s'intoppa,
così convien che qui la gente riddi.

Qui vid'i' gente più ch'altrove troppa,
e d'una parte e d'altra, con grand'urli,
voltando pesi per forza di poppa.

Percotëansi 'ncontro; e poscia pur lì
si rivolgea ciascun, voltando a retro,
gridando: « Perché tieni? » e « Perché burli? ».

Così tornavan per lo cerchio tetro
da ogne mano a l'opposito punto,
gridandosi anche loro ontoso metro;

poi si volgea ciascun, quand'era giunto,
per lo suo mezzo cerchio a l'altra giostra.
E io, ch'avea lo cor quasi compunto,

dissi: « Maestro mio, or mi dimostra
che gente è questa, e se tutti fuor cherci
questi chercuti a la sinistra nostra ».

Ed elli a me: « Tutti quanti fuor guerci
sì de la mente in la vita primaia,
che con misura nullo spendio ferci.

Assai la voce lor chiaro l'abbaia,
quando vegnono a' due punti del cerchio
dove colpa contraria li dispaia.

Questi fuor cherci, che non han coperchio
piloso al capo, e papi e cardinali,
in cui usa avarizia il suo soperchio ».

E io: « Maestro, tra questi cotali
dovre' io ben riconoscere alcuni
che furo immondi di cotesti mali ».

Ed elli a me: « Vano pensiero aduni:
la sconoscente vita che i fé sozzi,
ad ogne conoscenza or li fa bruni.

In etterno verranno a li due cozzi:
questi resurgeranno del sepulcro
col pugno chiuso, e questi coi crin mozzi.

Mal dare e mal tener lo mondo pulcro
ha tolto loro, e posti a questa zuffa:
qual ella sia, parole non ci appulcro.

Or puoi, figliuol, veder la corta buffa
d'i ben che son commessi a la fortuna,
per che l'umana gente si rabuffa;

ché tutto l'oro ch'è sotto la luna
e che già fu, di quest'anime stanche
non poterebbe farne posare una ».

« Maestro mio », diss'io, « or mi dì anche:
questa fortuna di che tu mi tocche,
che è, che i ben del mondo ha sì tra branche? ».

E quelli a me: « Oh creature sciocche,
quanta ignoranza è quella che v'offende!
Or vo' che tu mia sentenza ne 'mbocche.

Colui lo cui saver tutto trascende,
fece li cieli e diè lor chi conduce
sì, ch'ogne parte ad ogne parte splende,

distribuendo igualmente la luce.
Similemente a li splendor mondani
ordinò general ministra e duce

che permutasse a tempo li ben vani
di gente in gente e d'uno in altro sangue,
oltre la difension d'i senni umani;

per ch'una gente impera e l'altra langue,
seguendo lo giudicio di costei,
che è occulto come in erba l'angue.

Vostro saver non ha contasto a lei:
questa provede, giudica, e persegue
suo regno come il loro li altri dèi.

Le sue permutazion non hanno triegue:
necessità la fa esser veloce;
sì spesso vien chi vicenda consegue.

Quest'è colei ch'è tanto posta in croce
pur da color che le dovrien dar lode,
dandole biasmo a torto e mala voce;

ma ella s'è beata e ciò non ode:
con l'altre prime creature lieta
volve sua spera e beata si gode.

Or discendiamo omai a maggior pieta;
già ogne stella cade che saliva
quand'io mi mossi, e 'l troppo star si vieta ».

Noi ricidemmo il cerchio a l'altra riva
sovr'una fonte che bolle e riversa
per un fossato che da lei deriva.

L'acqua era buia assai più che persa;
e noi, in compagnia de l'onde bige,
intrammo giù per una via diversa.

In la palude va c'ha nome Stige
questo tristo ruscel, quand'è disceso
al piè de le maligne piagge grige.

E io, che di mirare stava inteso,
vidi genti fangose in quel pantano,
ignude tutte, con sembiante offeso.

Queste si percotean non pur con mano,
ma con la testa e col petto e coi piedi,
troncandosi co' denti a brano a brano.

Lo buon maestro disse: « Figlio, or vedi
l'anime di color cui vinse l'ira;
e anche vo' che tu per certo credi

che sotto l'acqua è gente che sospira,
e fanno pullular quest'acqua al summo,
come l'occhio ti dice, u' che s'aggira.

Fitti nel limo dicon: " Tristi fummo
ne l'aere dolce che dal sol s'allegra,
portando dentro accidïoso fummo:

or ci attristiam ne la belletta negra ".
Quest'inno si gorgoglian ne la strozza,
ché dir nol posson con parola integra ».

Così girammo de la lorda pozza
grand'arco, tra la ripa secca e 'l mézzo,
con li occhi vòlti a chi del fango ingozza.

Venimmo al piè d'una torre al da sezzo.

Canto VII

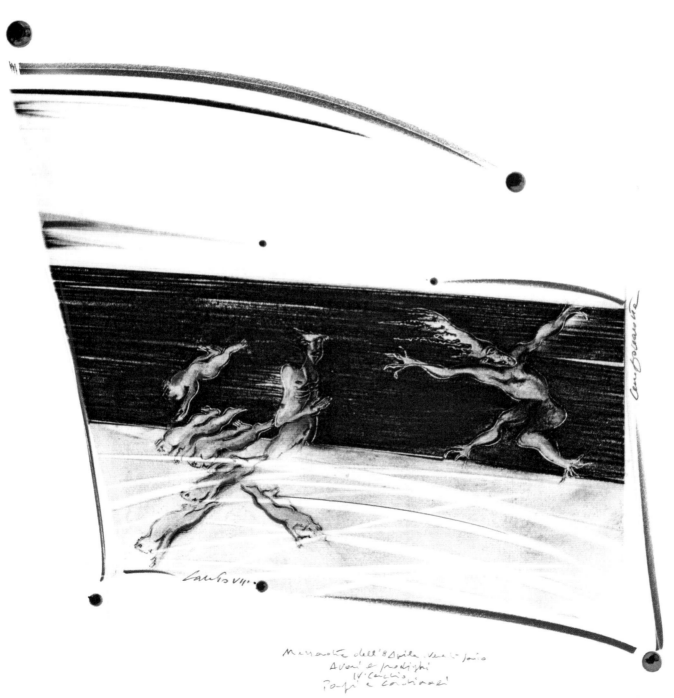

Carlos VII.

Menandra dell'8 Aprile. Venti Laio
Avoni e prodigni
(l'Cacclio
Farfi e condinazi

Carlo Bonavia

Io dico, seguitando, ch'assai prima
che noi fossimo al piè de l'alta torre,
li occhi nostri n'andar suso a la cima

per due fiammette che i vedemmo porre,
e un'altra da lungi render cenno,
tanto ch'a pena il potea l'occhio tòrre.

E io mi volsi al mar di tutto 'l senno;
dissi: « Questo che dice? e che risponde
quell'altro foco? e chi son quei che 'l fenno? ».

Ed elli a me: « Su per le sucide onde
già scorgere puoi quello che s'aspetta,
se 'l fummo del pantan nol ti nasconde ».

Corda non pinse mai da sé saetta
che sì corresse via per l'aere snella,
com'io vidi una nave piccioletta

venir per l'acqua verso noi in quella,
sotto 'l governo d'un sol galeoto,
che gridava: « Or se' giunta, anima fella! ».

« Flegiàs, Flegiàs, tu gridi a vòto »,
disse lo mio segnore, « a questa volta:
più non ci avrai che sol passando il loto ».

Qual è colui che grande inganno ascolta
che li sia fatto, e poi se ne rammarca,
fecesi Flegiàs ne l'ira accolta.

Lo duca mio discese ne la barca,
e poi mi fece intrare appresso lui;
e sol quand'io fui dentro parve carca.

Tosto che 'l duca e io nel legno fui,
segando se ne va l'antica prora
de l'acqua più che non suol con altrui.

Mentre noi corravam la morta gora,
dinanzi mi si fece un pien di fango,
e disse: « Chi se' tu che vien anzi ora? ».

E io a lui: « S'i' vegno, non rimango;
ma tu chi se', che sì se' fatto brutto? ».
Rispuose: « Vedi che son un che piango ».

E io a lui: « Con piangere e con lutto,
spirito maladetto, ti rimani;
ch'i' ti conosco, ancor sie lordo tutto ».

Allor distese al legno ambo le mani;
per che 'l maestro accorto lo sospinse,
dicendo: « Via costà con li altri cani! ».

Lo collo poi con le braccia mi cinse;
basciommi 'l volto e disse: « Alma sdegnosa,
benedetta colei che 'n te s'incinse!

Quei fu al mondo persona orgogliosa;
bontà non è che sua memoria fregi:
così s'è l'ombra sua qui furïosa.

Quanti si tegnon or là sù gran regi
che qui staranno come porci in brago,
di sé lasciando orribili dispregi! ».

E io: « Maestro, molto sarei vago
di vederlo attuffare in questa broda
prima che noi uscissimo del lago ».

Ed elli a me: « Avante che la proda
ti si lasci veder, tu sarai sazio:
di tal disïo convien che tu goda ».

Dopo ciò poco vid'io quello strazio
far di costui a le fangose genti,
che Dio ancor ne lodo e ne ringrazio.

Tutti gridavano: « A Filippo Argenti! »;
e 'l fiorentino spirito bizzarro
in sé medesmo si volvea co' denti.

Quivi il lasciammo, che più non ne narro;
ma ne l'orecchie mi percosse un duolo,
per ch'io avante l'occhio intento sbarro.

Lo buon maestro disse: « Omai, figliuolo,
s'appressa la città c'ha nome Dite,
coi gravi cittadin, col grande stuolo ».

E io: « Maestro, già le sue meschite
là entro certe ne la valle cerno,
vermiglie come se di foco uscite

fossero ». Ed ei mi disse: « Il foco etterno
ch'entro l'affoca le dimostra rosse,
come tu vedi in questo basso inferno ».

Noi pur giugnemmo dentro a l'alte fosse
che vallan quella terra sconsolata:
le mura mi parean che ferro fosse.

Non sanza prima far grande aggirata,
venimmo in parte dove il nocchier forte
« Usciteci », gridò: « qui è l'intrata ».

Io vidi più di mille in su le porte
da ciel piovuti, che stizzosamente
dicean: « Chi è costui che sanza morte

va per lo regno de la morta gente? ».
E 'l savio mio maestro fece segno
di voler lor parlar segretamente.

Allor chiusero un poco il gran disdegno
e disser: « Vien tu solo, e quei sen vada
che sì ardito intrò per questo regno.

Sol si ritorni per la folle strada:
pruovi, se sa; ché tu qui rimarrai,
che li ha' iscorta sì buia contrada ».

Pensa, lettor, se io mi sconfortai
nel suon de le parole maladette,
ché non credetti ritornarci mai.

« O caro duca mio, che più di sette
volte m'hai sicurtà renduta e tratto
d'alto periglio che 'ncontra mi stette,

non mi lasciar », diss'io, « così disfatto;
e se 'l passar più oltre ci è negato,
ritroviam l'orme nostre insieme ratto ».

E quel segnor che lì m'avea menato,
mi disse: « Non temer; ché 'l nostro passo
non ci può tòrre alcun: da tal n'è dato.

Ma qui m'attendi, e lo spirito lasso
conforta e ciba di speranza buona,
ch'i' non ti lascerò nel mondo basso ».

Così sen va, e quivi m'abbandona
lo dolce padre, e io rimango in forse,
che sì e no nel capo mi tenciona.

Udir non potti quello ch'a lor porse;
ma ei non stette là con essi guari,
che ciascun dentro a pruova si ricorse.

Chiuser le porte que' nostri avversari
nel petto al mio segnor, che fuor rimase
e rivolsesi a me con passi rari.

Li occhi a la terra e le ciglia avea rase
d'ogne baldanza, e dicea ne' sospiri:
« Chi m'ha negate le dolenti case! ».

E a me disse: « Tu, perch'io m'adiri,
non sbigottir, ch'io vincerò la prova,
qual ch'a la difension dentro s'aggiri.

Questa lor tracotanza non è nova;
ché già l'usaro a men segreta porta,
la qual sanza serrame ancor si trova.

Sovr'essa vedestù la scritta morta:
e già di qua da lei discende l'erta,
passando per li cerchi sanza scorta,

tal che per lui ne fia la terra aperta ».

Canto VIII

CANTO VIII

Quel color che viltà di fuor mi pinse
veggendo il duca mio tornare in volta,
più tosto dentro il suo novo ristrinse.

Attento si fermò com'uom ch'ascolta;
che l'occhio nol potea menare a lunga
per l'aere nero e per la nebbia folta.

« Pur a noi converrà vincer la punga »,
cominciò el, « se non... Tal ne s'offerse.
Oh quanto tarda a me ch'altri qui giunga! ».

I' vidi ben sì com'ei ricoperse
lo cominciar con l'altro che poi venne,
che fur parole a le prime diverse;

ma nondimen paura il suo dir dienne,
perch'io traeva la parola tronca
forse a peggior sentenzia che non tenne.

« In questo fondo de la trista conca
discende mai alcun del primo grado,
che sol per pena ha la speranza cionca? ».

Questa question fec'io; e quei « Di rado
incontra », mi rispuose, « che di noi
faccia il cammino alcun per qual io vado.

Ver è ch'altra fiata qua giù fui,
congiurato da quella Eritón cruda
che richiamava l'ombra a' corpi sui.

Di poco era di me la carne nuda,
ch'ella mi fece intrar dentr'a quel muro,
per trarne un spirto del cerchio di Giuda.

Quell'è 'l più basso loco e 'l più oscuro,
e 'l più lontan dal ciel che tutto gira:
ben so 'l cammin; però ti fa sicuro.

Questa palude che 'l gran puzzo spira
cigne dintorno la città dolente,
u' non potemo intrare omai sanz'ira ».

E altro disse, ma non l'ho a mente;
però che l'occhio m'avea tutto tratto
ver' l'alta torre a la cima rovente,

dove in un punto furon dritte ratto
tre furìe infernal di sangue tinte,
che membra feminine avieno e atto,

e con idre verdissime eran cinte;
serpentelli e ceraste avien per crine,
onde le fiere tempie erano avvinte.

E quei, che ben conobbe le meschine
de la regina de l'etterno pianto,
« Guarda », mi disse, « le feroci Erine.

Quest'è Megera dal sinistro canto;
quella che piange dal destro è Aletto;
Tesifón è nel mezzo »; e tacque a tanto.

Con l'unghie si fendea ciascuna il petto;
battiensi a palme e gridavan sì alto,
ch'i' mi strinsi al poeta per sospetto.

« Vegna Medusa: sì 'l farem di smalto »,
dicevan tutte riguardando in giuso;
« mal non vengiammo in Teseo l'assalto ».

« Volgiti 'n dietro e tien lo viso chiuso;
ché se 'l Gorgón si mostra e tu 'l vedessi,
nulla sarebbe di tornar mai suso ».

Così disse 'l maestro; ed elli stessi
mi volse, e non si tenne a le mie mani,
che con le sue ancor non mi chiudessi.

O voi ch'avete li 'ntelletti sani,
mirate la dottrina che s'asconde
sotto 'l velame de li versi strani.

E già venìa su per le torbide onde
un fracasso d'un suon, pien di spavento,
per cui tremavano amendue le sponde,

non altrimenti fatto che d'un vento
impetüoso per li avversi ardori,
che fier la selva e sanz'alcun rattento

li rami schianta, abbatte e porta fori;
dinanzi polveroso va superbo,
e fa fuggir le fiere e li pastori.

Li occhi mi sciolse e disse: « Or drizza il nerbo
del viso su per quella schiuma antica
per indi ove quel fummo è più acerbo ».

Come le rane innanzi a la nimica
biscia per l'acqua si dileguan tutte,
fin ch'a la terra ciascuna s'abbica,

vid'io più di mille anime distrutte
fuggir così dinanzi ad un ch'al passo
passava Stige con le piante asciutte.

Dal volto rimovea quell'aere grasso,
menando la sinistra innanzi spesso;
e sol di quell'angoscia parea lasso.

Ben m'accorsi ch'elli era da ciel messo,
e volsimi al maestro; e quei fé segno
ch'i' stessi queto ed inchinassi ad esso.

Ahi quanto mi parea pien di disdegno!
Venne a la porta e con una verghetta
l'aperse, che non v'ebbe alcun ritegno.

« O cacciati del ciel, gente dispetta »,
cominciò elli in su l'orribil soglia,
« ond'esta oltracotanza in voi s'alletta?

Perché recalcitrate a quella voglia
a cui non puote il fin mai esser mozzo,
e che più volte v'ha cresciuta doglia?

Che giova ne le fata dar di cozzo?
Cerbero vostro, se ben vi ricorda,
ne porta ancor pelato il mento e 'l gozzo ».

Poi si rivolse per la strada lorda,
e non fé motto a noi, ma fé sembiante
d'omo cui altra cura stringa e morda

che quella di colui che li è davante;
e noi movemmo i piedi inver' la terra,
sicuri appresso le parole sante.

Dentro li 'ntrammo sanz'alcuna guerra;
e io, ch'avea di riguardar disio
la condizion che tal fortezza serra,

com'io fui dentro, l'occhio intorno invio:
e veggio ad ogne man grande campagna,
piena di duolo e di tormento rio.

Sì come ad Arli, ove Rodano stagna,
sì com'a Pola, presso del Carnaro
ch'Italia chiude e suoi termini bagna,

fanno i sepulcri tutt'il loco varo,
così facevan quivi d'ogne parte,
salvo che 'l modo v'era più amaro;

ché tra li avelli fiamme erano sparte,
per le quali eran sì del tutto accesi,
che ferro più non chiede verun'arte.

Tutti li lor coperchi eran sospesi,
e fuor n'uscivan sì duri lamenti,
che ben parean di miseri e d'offesi.

E io: « Maestro, quai son quelle genti
che, seppellite dentro da quell'arche,
si fan sentir coi sospiri dolenti? ».

E quelli a me: « Qui son li eresïarche
con lor seguaci, d'ogne setta, e molto
più che non credi son le tombe carche.

Simile qui con simile è sepolto,
e i monimenti son più e men caldi ».
E poi ch'a la man destra si fu vòlto,

passammo tra i martìri e li alti spaldi.

Canto IX.

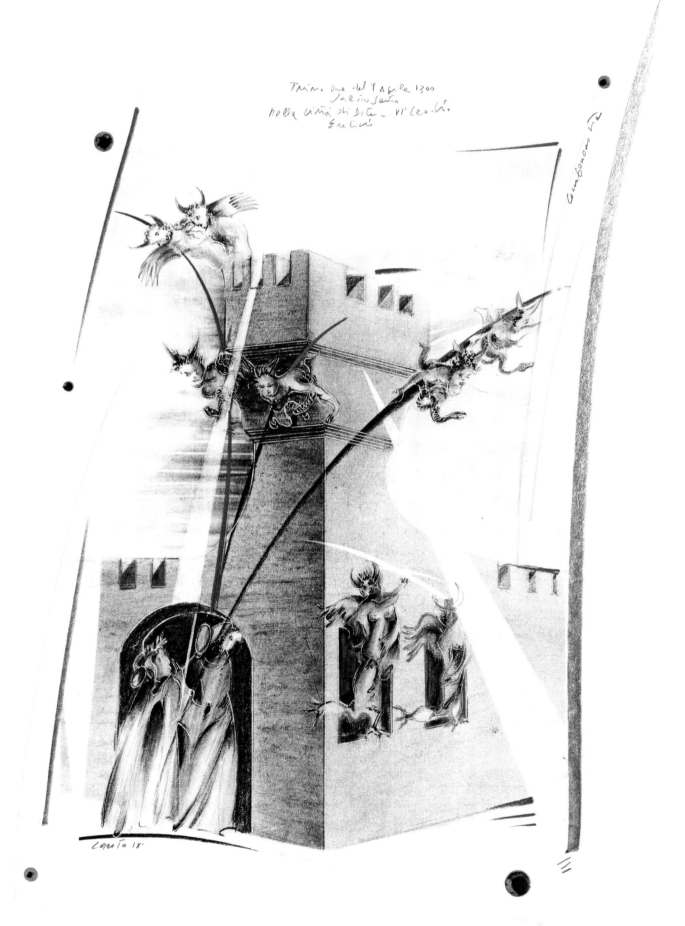

Ora sen va per un secreto calle,
tra 'l muro de la terra e li martìri,
lo mio maestro, e io dopo le spalle.

« O virtù somma, che per li empi giri
mi volvi », cominciai, « com'a te piace,
parlami, e sodisfammi a' miei disiri.

La gente che per li sepolcri giace
potrebbesi veder? già son levati
tutt'i coperchi, e nessun guardia face ».

E quelli a me: « Tutti saran serrati
quando di Iosafàt qui torneranno
coi corpi che là sù hanno lasciati.

Suo cimitero da questa parte hanno
con Epicuro tutti suoi seguaci,
che l'anima col corpo morta fanno.

Però a la dimanda che mi faci
quinc'entro satisfatto sarà tosto,
e al disio ancor che tu mi taci ».

E io: « Buon duca, non tegno riposto
a te mio cuor se non per dicer poco,
e tu m'hai non pur mo a ciò disposto ».

« O Tosco che per la città del foco
vivo ten vai così parlando onesto,
piacciati di restare in questo loco.

La tua loquela ti fa manifesto
di quella nobil patrïa natio,
a la qual forse fui troppo molesto ».

Subitamente questo suono uscìo
d'una de l'arche; però m'accostai,
temendo, un poco più al duca mio.

Ed el mi disse: « Volgiti! Che fai?
Vedi là Farinata che s'è dritto:
da la cintola in sù tutto 'l vedrai ».

Io avea già il mio viso nel suo fitto;
ed el s'ergea col petto e con la fronte
com'avesse l'inferno a gran dispitto.

E l'animose man del duca e pronte
mi pinser tra le sepulture a lui,
dicendo: « Le parole tue sien conte ».

Com'io al piè de la sua tomba fui,
guardommi un poco, e poi, quasi sdegnoso,
mi dimandò: « Chi fuor li maggior tui? ».

Io ch'era d'ubidir disideroso,
non gliel celai, ma tutto gliel'apersi;
ond'ei levò le ciglia un poco in suso;

poi disse: « Fieramente furo avversi
a me e a miei primi e a mia parte,
sì che per due fïate li dispersi ».

« S'ei fur cacciati, ei tornar d'ogne parte »,
rispuos'io lui, « l'una e l'altra fïata;
ma i vostri non appreser ben quell'arte ».

Allor surse a la vista scoperchiata
un'ombra, lungo questa, infino al mento:
credo che s'era in ginocchie levata.

Dintorno mi guardò, come talento
avesse di veder s'altri era meco;
e poi che 'l sospecciar fu tutto spento,

piangendo disse: « Se per questo cieco
carcere vai per altezza d'ingegno,
mio figlio ov'è? e perché non è teco? ».

E io a lui: « Da me stesso non vegno:
colui ch'attende là, per qui mi mena
forse cui Guido vostro ebbe a disdegno ».

Le sue parole e 'l modo de la pena
m'avean di costui già letto il nome;
però fu la risposta così piena.

Di sùbito drizzato gridò: « Come?
dicesti " elli ebbe "? non viv'elli ancora?
non fiere li occhi suoi lo dolce lume? ».

Quando s'accorse d'alcuna dimora
ch'io facëa dinanzi a la risposta,
supin ricadde e più non parve fora.

Ma quell'altro magnanimo, a cui posta
restato m'era, non mutò aspetto,
né mosse collo, né piegò sua costa;

e sé continüando al primo detto,
« S'elli han quell'arte », disse, « male appresa,
ciò mi tormenta più che questo letto.

Ma non cinquanta volte fia raccesa
la faccia de la donna che qui regge,
che tu saprai quanto quell'arte pesa.

E se tu mai nel dolce mondo regge,
dimmi: perché quel popolo è sì empio
incontr'a' miei in ciascuna sua legge? ».

Ond'io a lui: « Lo strazio e 'l grande scempio
che fece l'Arbia colorata in rosso,
tal orazion fa far nel nostro tempio ».

Poi ch'ebbe sospirando il capo mosso,
« A ciò non fu' io sol », disse, « né certo
sanza cagion con li altri sarei mosso.

Ma fu' io solo, là dove sofferto
fu per ciascun di tòrre via Fiorenza,
colui che la difesi a viso aperto ».

« Deh, se riposi mai vostra semenza »,
prega' io lui, « solvetemi quel nodo
che qui ha 'nviluppata mia sentenza.

El par che voi veggiate, se ben odo,
dinanzi quel che 'l tempo seco adduce,
e nel presente tenete altro modo ».

« Noi veggiam, come quei c'ha mala luce,
le cose », disse, « che ne son lontano;
cotanto ancor ne splende il sommo duce.

Quando s'appressano o son, tutto è vano
nostro intelletto; e s'altri non ci apporta,
nulla sapem di vostro stato umano.

Però comprender puoi che tutta morta
fia nostra conoscenza da quel punto
che del futuro fia chiusa la porta ».

Allor, come di mia colpa compunto,
dissi: « Or direte dunque a quèl caduto
che 'l suo nato è co' vivi ancor congiunto;

e s'i' fui, dianzi, a la risposta muto,
fate i saper che 'l fei perché pensava
già ne l'error che m'avete soluto ».

E già 'l maestro mio mi richiamava;
per ch'i' pregai lo spirto più avaccio
che mi dicesse chi con lu' istava.

Dissemi: « Qui con più di mille giaccio:
qua dentro è 'l secondo Federico
e 'l Cardinale; e de li altri mi taccio ».

Indi s'ascose; e io inver' l'antico
poeta volsi i passi, ripensando
a quel parlar che mi parea nemico.

Elli si mosse; e poi, così andando,
mi disse: « Perché se' tu sì smarrito? ».
E io li sodisfeci al suo dimando.

« La mente tua conservi quel ch'udito
hai contra te », mi comandò quel saggio;
« e ora attendi qui », e drizzò 'l dito:

« quando sarai dinanzi al dolce raggio
di quella il cui bell'occhio tutto vede,
da lei saprai di tua vita il vïaggio ».

Appresso mosse a man sinistra il piede:
lasciammo il muro e gimmo inver' lo mezzo
per un sentier ch'a una valle fiede,
che 'nfin là sù facea spiacer suo lezzo.

Canto X.

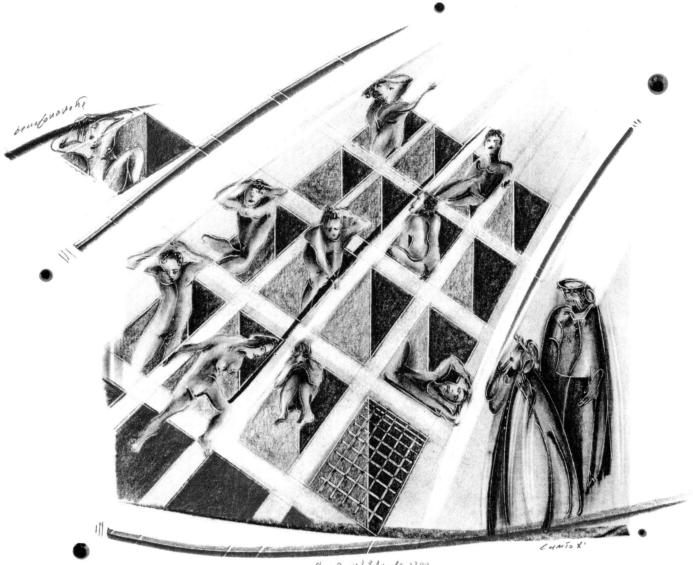

Ore 2 del 9 Aprile 1300
Sabato Santo
VI Cerchio
Come sulla cima vivono sepolti
coll'errore e furono illuminati da una
falsa luce così ora giacciono in sepolcri illuminati
e ardenti incendesati dal fuoco.
Farinata degli Uberti
cavalcante cavalcanti
Federico II
ottaviano degli Ubaldini

In su l'estremità d'un'alta ripa
che facevan gran pietre rotte in cerchio,
venimmo sopra più crudele stipa;

e quivi, per l'orribile soperchio
del puzzo che 'l profondo abisso gitta,
ci raccostammo, in dietro, ad un coperchio

d'un grand'avello, ov'io vidi una scritta
che dicea: ' Anastasio papa guardo,
lo qual trasse Fotin de la via dritta '.

« Lo nostro scender conviene esser tardo,
sì che s'ausi un poco in prima il senso
al tristo fiato; e poi no i fia riguardo ».

Così 'l maestro; e io « Alcun compenso »,
dissi lui, « trova che 'l tempo non passi
perduto ». Ed elli: « Vedi ch'a ciò penso ».

« Figliuol mio, dentro da cotesti sassi »,
cominciò poi a dir, « son tre cerchietti
di grado in grado, come que' che lassi.

Tutti son pien di spirti maladetti;
ma perché poi ti basti pur la vista,
intendi come e perché son costretti.

D'ogne malizia, ch'odio in cielo acquista,
ingiuria è 'l fine, ed ogne fin cotale
o con forza o con frode altrui contrista.

Ma perché frode è de l'uom proprio male,
più spiace a Dio; e però stan di sotto
li frodolenti, e più dolor li assale.

Di vïolenti il primo cerchio è tutto;
ma perché si fa forza a tre persone,
in tre gironi è distinto e costrutto.

A Dio, a sé, al prossimo si pòne
far forza, dico in loro e in lor cose,
come udirai con aperta ragione.

Morte per forza e ferute dogliose
nel prossimo si danno, e nel suo avere
ruine, incendi e tollette dannose;

onde omicide e ciascun che mal fiere,
guastatori e predon, tutti tormenta
lo giron primo per diverse schiere.

Puote omo avere in sé man vïolenta
e ne' suoi beni; e però nel secondo
giron convien che sanza pro si penta

qualunque priva sé del vostro mondo,
biscazza e fonde la sua facultade,
e piange là dov'esser de' giocondo.

Puossi far forza ne la deïtade,
col cor negando e bestemmiando quella,
e spregiando natura e sua bontade;

e però lo minor giron suggella
del segno suo e Soddoma e Caorsa
e chi, spregiando Dio col cor, favella.

La frode, ond'ogne coscïenza è morsa,
può l'omo usare in colui che 'n lui fida
e in quel che fidanza non imborsa.

Questo modo di retro par ch'incida
pur lo vinco d'amor che fa natura;
onde nel cerchio secondo s'annida

ipocresia, lusinghe e chi affattura,
falsità, ladroneccio e simonia,
ruffian, baratti e simile lordura.

Per l'altro modo quell'amor s'oblia
che fa natura, e quel ch'è poi aggiunto,
di che la fede spezïal si cria;

onde nel cerchio minore, ov'è 'l punto
de l'universo in su che Dite siede,
qualunque trade in etterno è consunto ».

E io: « Maestro, assai chiara procede
la tua ragione, e assai ben distingue
questo baràtro e 'l popol ch'e' possiede.

Ma dimmi: quei de la palude pingue,
che mena il vento, e che batte la pioggia,
e che s'incontran con sì aspre lingue,

perché non dentro da la città roggia
son ei puniti, se Dio li ha in ira?
e se non li ha, perché sono a tal foggia? ».

Ed elli a me « Perché tanto delira »,
disse, « lo 'ngegno tuo da quel che sòle?
o ver la mente dove altrove mira?

Non ti rimembra di quelle parole
con le quai la tua Etica pertratta
le tre disposizion che 'l ciel non vole,

incontenenza, malizia e la matta
bestialitade? e come incontenenza
men Dio offende e men biasimo accatta?

Se tu riguardi ben questa sentenza,
e rechiti a la mente chi son quelli
che sù di fuor sostegnon penitenza,

tu vedrai ben perché da questi felli
sien dipartiti, e perché men crucciata
la divina vendetta li martelli ».

« O sol che sani ogne vista turbata,
tu mi contenti sì quando tu solvi,
che, non men che saver, dubbiar m'aggrata.

Ancora in dietro un poco ti rivolvi »,
diss'io, « là dove di' ch'usura offende
la divina bontade, e 'l groppo solvi ».

« Filosofia », mi disse, « a chi la 'ntende,
nota, non pure in una sola parte,
come natura lo suo corso prende

dal divino 'ntelletto e da sua arte;
e se tu ben la tua Fisica note,
tu troverai, non dopo molte carte,

che l'arte vostra quella, quanto pote,
segue, come 'l maestro fa 'l discente;
sì che vostr'arte a Dio quasi è nepote.

Da queste due, se tu ti rechi a mente
lo Genesì dal principio, convene
prender sua vita e avanzar la gente;

e perché l'usuriere altra via tene,
per sé natura e per la sua seguace
dispregia, poi ch'in altro pon la spene.

Ma seguimi oramai che 'l gir mi piace;
ché i Pesci guizzan su per l'orizzonta,
e 'l Carro tutto sovra 'l Coro giace,
e 'l balzo via là oltra si dismonta ».

Canto XI

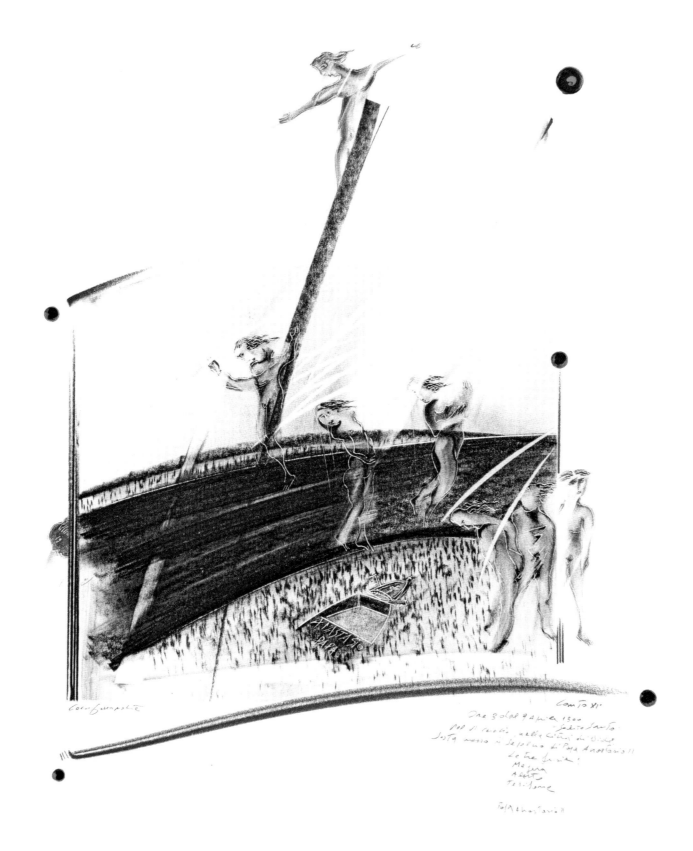

Era lo loco ov'a scender la riva
venimmo, alpestro e, per quel che v'er'anco,
tal, ch'ogne vista ne sarebbe schiva.

Qual è quella ruina che nel fianco
di qua da Trento l'Adice percosse,
e per tremoto o per sostegno manco,

che da cima del monte, onde si mosse,
al piano è sì la roccia discoscesa,
ch'alcuna via darebbe a chi sù fosse:

cotal di quel burrato era la scesa;
e 'n su la punta de la rotta lacca
l'infamia di Creti era distesa

che fu concetta ne la falsa vacca;
e quando vide noi, sé stesso morse,
sì come quei cui l'ira dentro fiacca.

Lo savio mio inver' lui gridò: « Forse
tu credi che qui sia 'l duca d'Atene,
che sù nel mondo la morte ti porse?

Pàrtiti, bestia, ché questi non vene
ammaestrato da la tua sorella,
ma vassi per veder le vostre pene ».

Qual è quel toro che si slaccia in quella
c'ha ricevuto già 'l colpo mortale,
che gir non sa, ma qua e là saltella,

vid'io lo Minotauro far cotale;
e quello accorto gridò: « Corri al varco;
mentre ch'e' 'nfuria, è buon che tu ti cale ».

Così prendemmo via giù per lo scarco
di quelle pietre, che spesso moviensi
sotto i miei piedi per lo novo carco.

Io già pensando; e quei disse: « Tu pensi
forse a questa ruina, ch'è guardata
da quell'ira bestial ch'i' ora spensi.

Or vo' che sappi che l'altra fiata
ch'i' discesi qua giù nel basso inferno,
questa roccia non era ancor cascata.

Ma certo poco pria, se ben discerno,
che venisse colui che la gran preda
levò a Dite del cerchio superno,

da tutte parti l'alta valle feda
tremò sì, ch'i' pensai che l'universo
sentisse amor, per lo qual è chi creda

più volte il mondo in caòsso converso;
e in quel punto questa vecchia roccia,
qui e altrove, tal fece riverso.

Ma ficca li occhi a valle, ché s'approccia
la riviera del sangue in la qual bolle
qual che per violenza in altrui noccia ».

Oh cieca cupidigia e ira folle,
che sì ci sproni ne la vita corta,
e ne l'etterna poi sì mal c'immolle!

Io vidi un'ampia fossa in arco torta,
come quella che tutto 'l piano abbraccia,
secondo ch'avea detto la mia scorta;

e tra 'l piè de la ripa ed essa, in traccia
corrien centauri, armati di saette,
come solien nel mondo andare a caccia.

Veggendoci calar, ciascun ristette,
e de la schiera tre si dipartiro
con archi e asticciuole prima elette;

e l'un gridò da lungi: « A qual martiro
venite voi che scendete la costa?
Ditel costinci; se non, l'arco tiro ».

Lo mio maestro disse: « La risposta
farem noi a Chirón costà di presso:
ma fu la voglia tua sempre sì tosta ».

Poi mi tentò, e disse: « Quelli è Nesso,
che morì per la bella Deianira,
e fé di sé la vendetta elli stesso.

E quel di mezzo, ch'al petto si mira,
è il gran Chirón, il qual nodrì Achille;
quell'altro è Folo, che fu sì pien d'ira.

Dintorno al fosso vanno a mille a mille,
saettando qual anima si svelle
del sangue più che sua colpa sortille ».

Noi ci appressammo a quelle fiere isnelle:
Chirón prese uno strale, e con la cocca
fece la barba in dietro a le mascelle.

Quando s'ebbe scoperta la gran bocca,
disse a' compagni: « Siete voi accorti
che quel di retro move ciò ch'el tocca?

Così non soglion far li piè d'i morti ».
E 'l mio buon duca, che già li er' al petto,
dove le due nature son consorti,

rispuose: « Ben è vivo, e sì soletto
mostrar li mi convien la valle buia;
necessità 'l ci 'nduce, e non diletto.

Tal si partì da cantare alleluia
che mi commise quest'officio novo:
non è ladron, né io anima fuia.

Ma per quella virtù per cu' io movo
li passi miei per sì selvaggia strada,
danne un de' tuoi, a cui noi siamo a provo,

e che ne mostri là dove si guada,
e che porti costui in su la groppa,
ché non è spirto che per l'aere vada ».

Chirón si volse in su la destra poppa,
e disse a Nesso: « Torna, e sì li guida,
e fa cansar s'altra schiera v'intoppa ».

Or ci movemmo con la scorta fida
lungo la proda del bollor vermiglio,
dove i bolliti faciено alte strida.

Io vidi gente sotto infino al ciglio;
e 'l gran centauro disse: « E' son tiranni
che dier nel sangue e ne l'aver di piglio.

Quivi si piangon li spietati danni;
quivi è Alessandro, e Dïonisio fero
che fé Cicilia aver dolorosi anni.

E quella fronte c'ha 'l pel così nero,
è Azzolino; e quell'altro ch'è biondo,
è Opizzo da Esti, il qual per vero
fu spento dal figliastro sù nel mondo ».

Allor mi volsi al poeta, e quei disse:
« Questi ti sia or primo, e io secondo ».

Poco più oltre il centauro s'affisse
sovr'una gente che 'nfino a la gola
parea che di quel bulicame uscisse.

Mostrocci un'ombra da l'un canto sola,
dicendo: « Colui fesse in grembo a Dio
lo cor che 'n su Tamisi ancor si cola ».

Poi vidi gente che di fuor del rio
tenean la testa e ancor tutto 'l casso;
e di costoro assai riconobb'io.

Così a più a più si facea basso
quel sangue, sì che cocea pur li piedi;
e quindi fu del fosso il nostro passo.

« Sì come tu da questa parte vedi
lo bulicame che sempre si scema »,
disse 'l centauro, « voglio che tu credi

che da quest'altra a più a più giù prema
lo fondo suo, infin ch'el si raggiunge
ove la tirannia convien che gema.

La divina giustizia di qua punge
quell'Attila che fu flagello in terra,
e Pirro e Sesto; e in etterno munge

le lagrime, che col bollor diserra,
a Rinier da Corneto, a Rinier Pazzo,
che fecero a le strade tanta guerra ».

Poi si rivolse e ripassossi 'l guazzo.

Canto XII

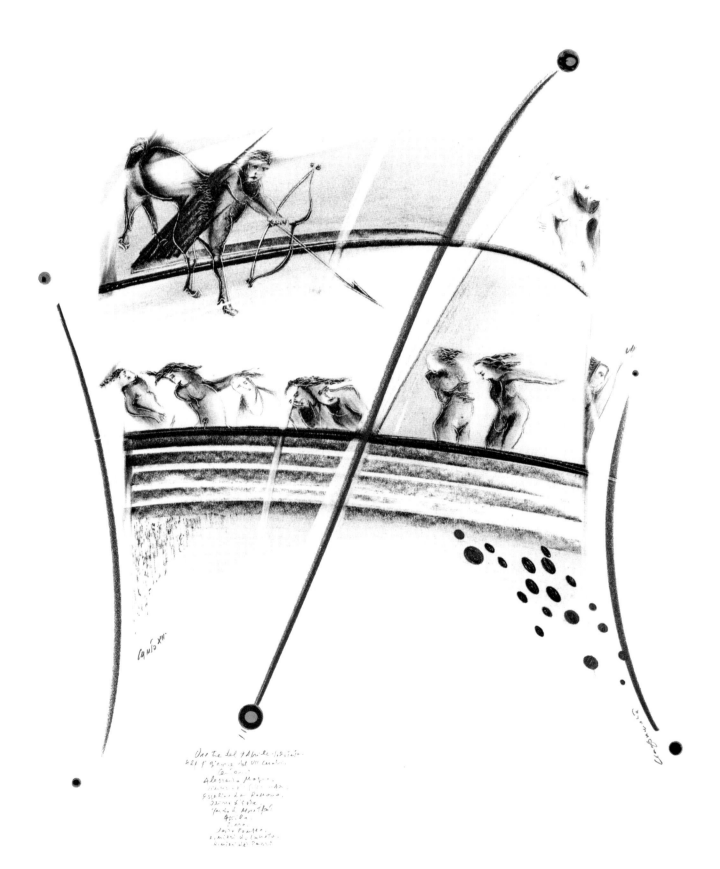

Non era ancor di là Nesso arrivato,
quando noi ci mettemmo per un bosco
che da neun sentiero era segnato.

Non fronda verde, ma di color fosco;
non rami schietti, ma nodosi e 'nvolti;
non pomi v'eran, ma stecchi con tòsco.

Non han sì aspri sterpi né sì folti
quelle fiere selvagge che 'n odio hanno
tra Cecina e Corneto i luoghi cólti.

Quivi le brutte Arpie lor nidi fanno,
che cacciar de le Strofade i Troiani
con tristo annunzio di futuro danno.

Ali hanno late, e colli e visi umani,
piè con artigli, e pennuto 'l gran ventre;
fanno lamenti in su li alberi strani.

E 'l buon maestro « Prima che più entre,
sappi che se' nel secondo girone »,
mi cominciò a dire, « e sarai mentre

che tu verrai ne l'orribil sabbione.
Però riguarda ben; sì vederai
cose che torrien fede al mio sermone ».

Io sentia d'ogne parte trarre guai
e non vedea persona che 'l facesse;
per ch'io tutto smarrito m'arrestai.

Cred'io ch'ei credette ch'io credesse
che tante voci uscisser, tra quei bronchi,
da gente che per noi si nascondesse.

Però disse 'l maestro: « Se tu tronchi
qualche fraschetta d'una d'este piante,
li pensier c'hai si faran tutti monchi ».

Allor porsi la mano un poco avante
e colsi un ramicel da un gran pruno;
e 'l tronco suo gridò: « Perché mi schiante? ».

Da che fatto fu poi di sangue bruno,
ricominciò a dir: « Perché mi scerpi?
non hai tu spirto di pietade alcuno?

Uomini fummo, e or siam fatti sterpi:
ben dovrebb'esser la tua man più pia,
se state fossimo anime di serpi ».

Come d'un stizzo verde ch'arso sia
da l'un de' capi, che da l'altro geme
e cigola per vento che va via,

sì de la scheggia rotta usciva insieme
parole e sangue; ond'io lasciai la cima
cadere, e stetti come l'uom che teme.

« S'elli avesse potuto creder prima »,
rispuose 'l savio mio, « anima lesa,
ciò c'ha veduto pur con la mia rima,

non averebbe in te la man distesa;
ma la cosa incredibile mi fece
indurlo ad ovra ch'a me stesso pesa.

Ma dilli chi tu fosti, sì che 'n vece
d'alcun' ammenda tua fama rinfreschi
nel mondo sù, dove tornar li lece ».

E 'l tronco: « Sì col dolce dir m'adeschi,
ch'i' non posso tacere; e voi non gravi
perch'ïo un poco a ragionar m'inveschi.

Io son colui che tenni ambo le chiavi
del cor di Federigo, e che le volsi,
serrando e diserrando, sì soavi,

che dal secreto suo quasi ogn'uom tolsi;
fede portai al glorïoso offizio,
tanto ch'i' ne perde' li sonni e ' polsi.

La meretrice che mai da l'ospizio
di Cesare non torse li occhi putti,
morte comune e de le corti vizio,

infiammò contra me li animi tutti;
e li 'nfiammati infiammar sì Augusto,
che ' lieti onor tornaro in tristi lutti.

L'animo mio, per disdegnoso gusto,
credendo col morir fuggir disdegno,
ingiusto fece me contra me giusto.

Per le nove radici d'esto legno
vi giuro che già mai non ruppi fede
al mio segnor, che fu d'onor sì degno.

E se di voi alcun nel mondo riede,
conforti la memoria mia, che giace
ancor del colpo che 'nvidia le diede ».

Un poco attese, e poi « Da ch'el si tace »,
disse 'l poeta a me, « non perder l'ora;
ma parla, e chiedi a lui, se più ti piace ».

Ond'io a lui: « Domandal tu ancora
di quel che credi ch'a me satisfaccia;
ch'i' non potrei, tanta pietà m'accora ».

Perciò ricominciò: « Se l'om ti faccia
liberamente ciò che 'l tuo dir priega,
spirito incarcerato, ancor ti piaccia

di dirne come l'anima si lega
in questi nocchi; e dinne, se tu puoi,
s'alcuna mai di tai membra si spiega ».

Allor soffiò il tronco forte, e poi
si convertì quel vento in cotal voce:
« Brievemente sarà risposto a voi.

Quando si parte l'anima feroce
dal corpo ond'ella stessa s'è disvelta,
Minòs la manda a la settima foce.

Cade in la selva, e non l'è parte scelta;
ma là dove fortuna la balestra,
quivi germoglia come gran di spelta.

Surge in vermena e in pianta silvestra:
l'Arpie, pascendo poi de le sue foglie,
fanno dolore, e al dolor fenestra.

Come l'altre verrem per nostre spoglie,
ma non però ch'alcuna sen rivesta,
ché non è giusto aver ciò ch'om si toglie.

Qui le strascineremo, e per la mesta
selva saranno i nostri corpi appesi,
ciascuno al prun de l'ombra sua molesta ».

Noi eravamo ancora al tronco attesi,
credendo ch'altro ne volesse dire,
quando noi fummo d'un romor sorpresi,

similemente a colui che venire
sente 'l porco e la caccia a la sua posta,
ch'ode le bestie, e le frasche stormire.

Ed ecco due da la sinistra costa,
nudi e graffiati, fuggendo sì forte,
che de la selva rompieno ogne rosta.

Quel dinanzi: « Or accorri, accorri, morte! ».
E l'altro, cui pareva tardar troppo,
gridava: « Lano, sì non furo accorte

le gambe tue a le giostre dal Toppo! ».
E poi che forse li fallia la lena,
di sé e d'un cespuglio fece un groppo.

Di rietro a loro era la selva piena
di nere cagne, bramose e correnti
come veltri ch'uscisser di catena.

In quel che s'appiattò miser li denti,
e quel dilaceraro a brano a brano;
poi sen portar quelle membra dolenti.

Presemi allor la mia scorta per mano,
e menommi al cespuglio che piangea
per le rotture sanguinenti in vano.

« O Iacopo », dicea, « da Santo Andrea,
che t'è giovato di me fare schermo?
che colpa ho io de la tua vita rea? ».

Quando 'l maestro fu sovr'esso fermo,
disse: « Chi fosti, che per tante punte
soffi con sangue doloroso sermo? ».

Ed elli a noi: « O anime che giunte
siete a veder lo strazio disonesto
c'ha le mie fronde sì da me disgiunte,

raccoglietele al piè del tristo cesto.
I' fui de la città che nel Batista
mutò 'l primo padrone; ond'ei per questo

sempre con l'arte sua la farà trista;
e se non fosse che 'n sul passo d'Arno
rimane ancor di lui alcuna vista,

que' cittadin che poi la rifondarno
sovra 'l cener che d'Attila rimase,
avrebber fatto lavorare indarno.

Io fei gibetto a me de le mie case ».

Canto XIII

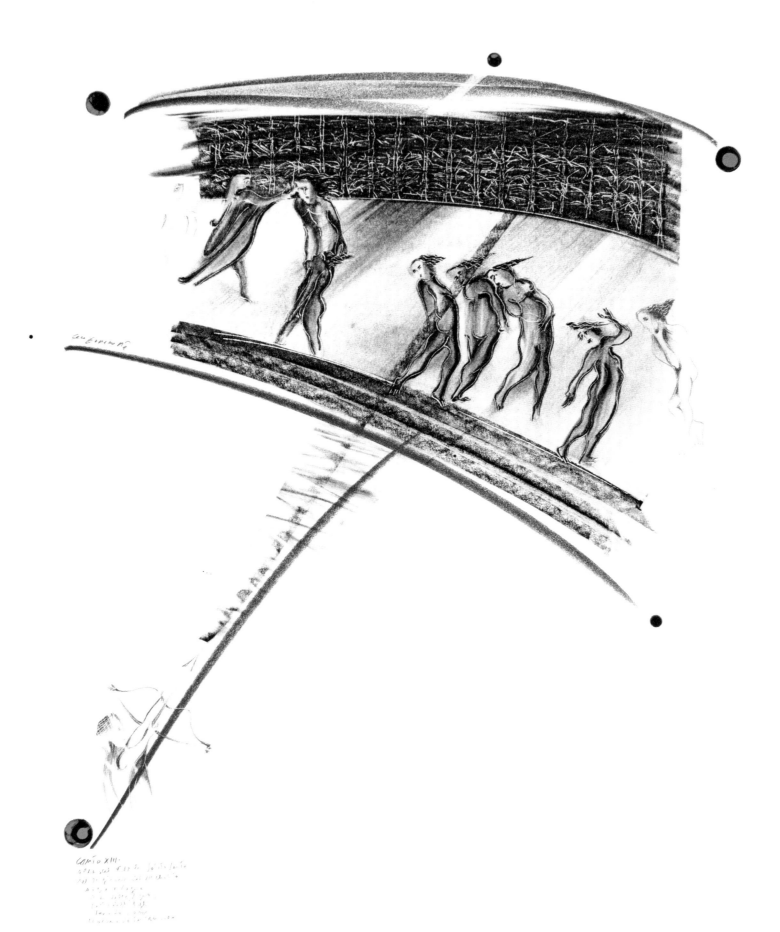

Poi che la carità del natio loco
mi strinse, raunai le fronde sparte
e rende'le a colui, ch'era già fioco.

Indi venimmo al fine ove si parte
lo secondo giron dal terzo, e dove
si vede di giustizia orribil arte.

A ben manifestar le cose nove,
dico che arrivammo ad una landa
che dal suo letto ogne pianta rimove.

La dolorosa selva l'è ghirlanda
intorno, come 'l fosso tristo ad essa;
quivi fermammo i passi a randa a randa.

Lo spazzo era una rena arida e spessa,
non d'altra foggia fatta che colei
che fu da' piè di Caton già soppressa.

O vendetta di Dio, quanto tu dei
esser temuta da ciascun che legge
ciò che fu manifesto a li occhi mei!

D'anime nude vidi molte gregge
che piangean tutte assai miseramente,
e parea posta lor diversa legge.

Supin giacea in terra alcuna gente,
alcuna si sedea tutta raccolta,
e altra andava continüamente.

Quella che giva 'ntorno era più molta,
e quella men che giacëa al tormento,
ma più al duolo avea la lingua sciolta.

Sovra tutto 'l sabbion, d'un cader lento,
piovean di foco dilatate falde,
come di neve in alpe sanza vento.

Quali Alessandro in quelle parti calde
d'Indïa vide sopra 'l süo stuolo
fiamme cadere infino a terra salde,

per ch'ei provide a scalpitar lo suolo
con le sue schiere, acciò che lo vapore
mei si stingueva mentre ch'era solo:

tale scendeva l'etternale ardore;
onde la rena s'accendea, com'esca
sotto focile, a doppiar lo dolore.

Sanza riposo mai era la tresca
de le misere mani, or quindi or quinci
escotendo da sé l'arsura fresca.

I' cominciai: « Maestro, tu che vinci
tutte le cose, fuor che ' demon duri
ch'a l'intrar de la porta incontra uscinci,

chi è quel grande che non par che curi
lo 'ncendio e giace dispettoso e torto,
sì che la pioggia non par che 'l marturi? ».

E quel medesmo, che si fu accorto
ch'io domandava il mio duca di lui,
gridò: « Qual io fui vivo, tal son morto.

Se Giove stanchi 'l suo fabbro da cui
crucciato prese la folgore aguta
onde l'ultimo dì percosso fui;

o s'elli stanchi li altri a muta a muta
in Mongibello a la focina negra,
chiamando "Buon Vulcano, aiuta, aiuta!",

sì com'el fece a la pugna di Flegra,
e me saetti con tutta sua forza:
non ne potrebbe aver vendetta allegra ».

Allora il duca mio parlò di forza
tanto, ch'i' non l'avea sì forte udito:
« O Capaneo, in ciò che non s'ammorza

la tua superbia, se' tu più punito;
nullo martiro, fuor che la tua rabbia,
sarebbe al tuo furor dolor compito ».

Poi si rivolse a me con miglior labbia,
dicendo: « Quei fu l'un d'i sette regi
ch'assier Tebe; ed ebbe e par ch'elli abbia

Dio in disdegno, e poco par che 'l pregi;
ma, com'io dissi lui, li suoi dispetti
sono al suo petto assai debiti fregi.

Or mi vien dietro, e guarda che non metti,
ancor, li piedi ne la rena arsiccia;
ma sempre al bosco tien li piedi stretti ».

Tacendo divenimmo là 've spiccia
fuor de la selva un picciol fiumicello,
lo cui rossore ancor mi raccapriccia.

Quale del Bulicame esce ruscello
che parton poi tra lor le peccatrici,
tal per la rena giù sen giva quello.

Lo fondo suo e ambo le pendici
fatt'era 'n pietra, e ' margini da lato;
per ch'io m'accorsi che 'l passo era lici.

« Tra tutto l'altro ch'i' t'ho dimostrato,
poscia che noi intrammo per la porta
lo cui sogliare a nessuno è negato,

cosa non fu da li tuoi occhi scorta
notabile com'è 'l presente rio,
che sovra sé tutte fiammelle ammorta ».

Queste parole fuor del duca mio;
per ch'io 'l pregai che mi largisse 'l pasto
di cui largito m'avëa il disio.

« In mezzo mar siede un paese guasto »,
disse'elli allora, « che s'appella Creta,
sotto 'l cui rege fu già 'l mondo casto.

Una montagna v'è che già fu lieta
d'acqua e di fronde, che si chiamò Ida;
or è diserta come cosa vieta.

Rëa la scelse già per cuna fida
del suo figliuolo, e per celarlo meglio,
quando piangea, vi facea far le grida.

Dentro dal monte sta dritto un gran veglio,
che tien volte le spalle inver' Dammiata
e Roma guarda come süo speglio.

La sua testa è di fin oro formata,
e puro argento son le braccia e 'l petto,
poi è di rame infino a la forcata;

da indi in giuso è tutto ferro eletto,
salvo che 'l destro piede è terra cotta;
e sta 'n su quel, più che 'n su l'altro, eretto.

Ciascuna parte, fuor che l'oro, è rotta
d'una fessura che lagrime goccia,
le quali, accolta, fóran quella grotta.

Lor corso in questa valle si diroccia;
fanno Acheronte, Stige e Flegetonta;
poi sen van giù per questa stretta doccia,

infin, là dove più non si dismonta,
fanno Cocito; e qual sia quello stagno
tu lo vedrai, però qui non si conta ».

E io a lui: « Se 'l presente rigagno
si diriva così dal nostro mondo,
perché ci appar pur a questo vivagno? ».

Ed elli a me: « Tu sai che 'l loco è tondo;
e tutto che tu sie venuto molto,
pur a sinistra, giù calando al fondo,

non se' ancor per tutto 'l cerchio vòlto;
per che, se cosa n'apparisce nova,
non de' addur maraviglia al tuo volto ».

E io ancor: « Maestro, ove si trova
Flegetonta e Letè? ché de l'un taci,
e l'altro di' che si fa d'esta piova ».

« In tutte tue question certo mi piaci »,
rispuose, « ma 'l bollor de l'acqua rossa
dovea ben solver l'una che tu faci.

Letè vedrai, ma fuor di questa fossa,
là dove vanno l'anime a lavarsi
quando la colpa pentuta è rimossa ».

Poi disse: « Omai è tempo da scostarsi
dal bosco; fa che di retro a me vegne:
li margini fan via, che non son arsi,

e sopra loro ogne vapor si spegne ».

Carlo XIV.

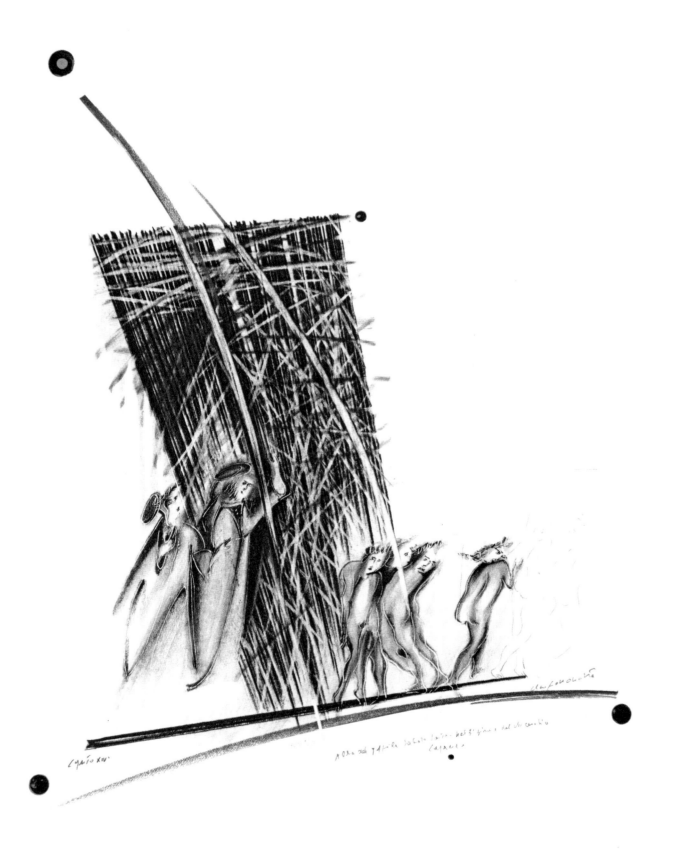

Ora cen porta l'un de' duri margini;
e 'l fummo del ruscel di sopra aduggia,
sì che dal foco salva l'acqua e li argini.

Quali Fiamminghi tra Guizzante e Bruggia,
temendo 'l fiotto che 'nver' lor s'avventa,
fanno lo schermo perché 'l mar si fuggia;

e quali Padoan lungo la Brenta,
per difender lor ville e lor castelli,
anzi che Carentana il caldo senta:

a tale imagine eran fatti quelli,
tutto che né sì alti né sì grossi,
qual che si fosse, lo maestro félli.

Già eravam da la selva rimossi
tanto, ch'i' non avrei visto dov'era,
perch'io in dietro rivolto mi fossi,

quando incontrammo d'anime una schiera
che venian lungo l'argine, e ciascuna
ci riguardava come suol da sera

guardare uno altro sotto nuova luna;
e sì ver' noi aguzzavan le ciglia
come 'l vecchio sartor fa ne la cruna.

Così adocchiato da cotal famiglia,
fui conosciuto da un, che mi prese
per lo lembo e gridò: « Qual maraviglia! ».

E io, quando 'l suo braccio a me distese,
ficcaï li occhi per lo cotto aspetto,
sì che 'l viso abbrusciato non difese

la conoscenza süa al mio 'ntelletto;
e chinando la mano a la sua faccia,
rispuosi: « Siete voi qui, ser Brunetto? ».

E quelli: « O figliuol mio, non ti dispiaccia
se Brunetto Latino un poco teco
ritorna 'n dietro e lascia andar la traccia ».

I' dissi lui: « Quanto posso, ven preco;
e se volete che con voi m'asseggia,
faròl, se piace a costui che vo seco ».

« O figliuol », disse, « qual di questa greggia
s'arresta punto, giace poi cent'anni
sanz'arrostarsi quando 'l foco il feggia.

Però va oltre: i' ti verrò a' panni;
e poi rigiugnerò la mia masnada,
che va piangendo i suoi etterni danni ».

Io non osava scender de la strada
per andar par di lui; ma 'l capo chino
tenea com'uom che reverente vada.

El cominciò: « Qual fortuna o destino
anzi l'ultimo dì qua giù ti mena?
e chi è questi che mostra 'l cammino? ».

« Là sù di sopra, in la vita serena »,
rispuos'io lui, « mi smarri' in una valle,
avanti che l'età mia fosse piena.

Pur ier mattina le volsi le spalle:
questi m'apparve, tornand'ïo in quella,
e reducemi a ca per questo calle ».

Ed elli a me: « Se tu segui tua stella,
non puoi fallire a glorïoso porto,
se ben m'accorsi ne la vita bella;

e s'io non fossi sì per tempo morto,
veggendo il cielo a te così benigno,
dato t'avrei a l'opera conforto.

Ma quello ingrato popolo maligno
che discese di Fiesole ab antico,
e tiene ancor del monte e del macigno,

ti si farà, per tuo ben far, nimico;
ed è ragion, ché tra li lazzi sorbi
si disconvien fruttare al dolce fico.

Vecchia fama nel mondo li chiama orbi;
gent'è avara, invidiosa e superba:
dai lor costumi fa che tu ti forbi.

La tua fortuna tanto onor ti serba,
che l'una parte e l'altra avranno fame
di te; ma lungi fia dal becco l'erba.

Faccian le bestie fiesolane strame
di lor medesme, e non tocchin la pianta,
s'alcuna surge ancora in lor letame,

in cui riviva la sementa santa
di que' Roman che vi rimaser quando
fu fatto il nido di malizia tanta ».

« Se fosse tutto pieno il mio dimando »,
rispuos'io lui, « voi non sareste ancora
de l'umana natura posto in bando;

ché 'n la mente m'è fitta, e or m'accora,
la cara e buona imagine paterna
di voi quando nel mondo ad ora ad ora

m'insegnavate come l'uom s'etterna:
e quant'io l'abbia in grado, mentr'io vivo
convien che ne la mia lingua si scerna.

Ciò che narrate di mio corso scrivo,
e serbolo a chiosar con altro testo
a donna che saprà, s'a lei arrivo.

Tanto vogl'io che vi sia manifesto,
pur che mia coscïenza non mi garra,
ch'a la Fortuna, come vuol, son presto.

Non è nuova a li orecchi miei tal arra:
però giri Fortuna la sua rota
come le piace, e 'l villan la sua marra ».

Lo mio maestro allora in su la gota
destra si volse in dietro e riguardommi;
poi disse: « Bene ascolta chi la nota ».

Né per tanto di men parlando vommi
con ser Brunetto, e dimando chi sono
li suoi compagni più noti e più sommi.

Ed elli a me: « Saper d'alcuno è buono;
de li altri fia laudabile tacerci,
ché 'l tempo saria corto a tanto suono.

In somma sappi che tutti fur cherci
e litterati grandi e di gran fama,
d'un peccato medesmo al mondo lerci.

Priscian sen va con quella turba grama,
e Francesco d'Accorso anche; e vedervi,
s'avessi avuto di tal tigna brama,

colui potei che dal servo de' servi
fu trasmutato d'Arno in Bacchiglione,
dove lasciò li mal protesi nervi.

Di più direi; ma 'l venire e 'l sermone
più lungo esser non può, però ch'i' veggio
là surger nuovo fummo del sabbione.

Gente vien con la quale esser non deggio.
Sieti raccomandato il mio Tesoro,
nel qual io vivo ancora, e più non cheggio ».

Poi si rivolse, e parve di coloro
che corrono a Verona il drappo verde
per la campagna; e parve di costoro
quelli che vince, non colui che perde.

canto XV·••

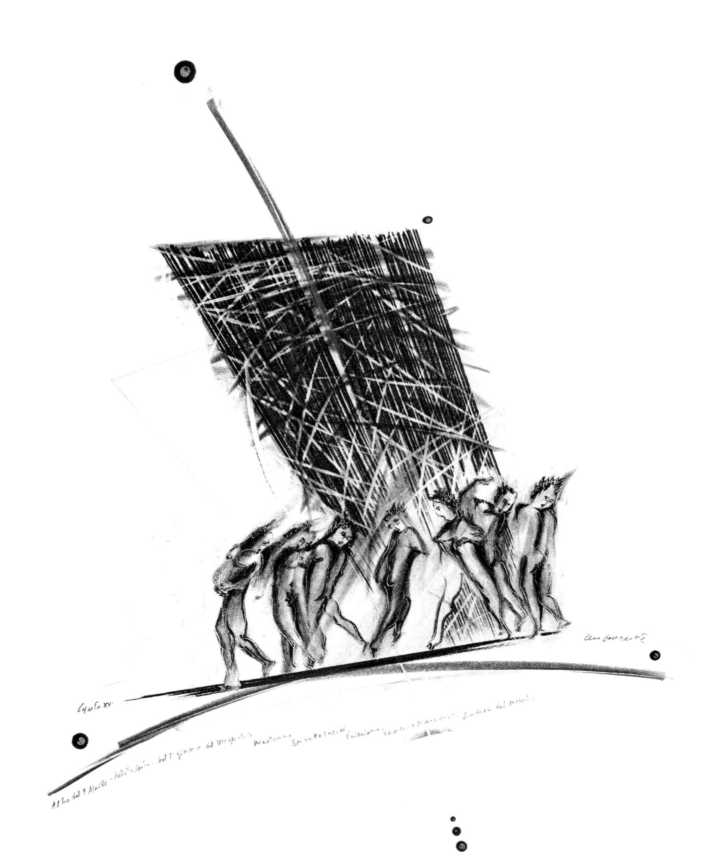

Canto XV.

Già era il loco onde s'udia 'l rimbombo
de l'acqua che cadea ne l'altro giro,
simile a quel che l'arnie fanno rombo,

 quando tre ombre insieme si partiro,
correndo, d'una torma che passava
sotto la pioggia de l'aspro martiro.

 Venian ver' noi, e ciascuna gridava:
« Sòstati tu ch'a l'abito ne sembri
essere alcun di nostra terra prava ».

 Ahimè, che piaghe vidi ne' lor membri,
ricenti e vecchie, da le fiamme incese!
Ancor men duol pur ch'i' me ne rimembri.

 A le lor grida il mio dottor s'attese;
volse 'l viso ver' me, e « Or aspetta »,
disse, « a costor si vuole esser cortese.

 E se non fosse il foco che saetta
la natura del loco, i' dicerei
che meglio stesse a te che a lor la fretta ».

 Ricominciar, come noi restammo, ei
l'antico verso; e quando a noi fuor giunti,
fenno una rota di sé tutti e trei.

 Qual sogliono i campion far nudi e unti,
avvisando lor presa e lor vantaggio,
prima che sien tra lor battuti e punti,

 così rotando, ciascuno il visaggio
drizzava a me, sì che 'n contraro il collo
faceva ai piè continüo vïaggio.

 E « Se miseria d'esto loco sollo
rende in dispetto noi e nostri prieghi »,
cominciò l'uno, « e 'l tinto aspetto e brollo,

 la fama nostra il tuo animo pieghi
a dirne chi tu se', che i vivi piedi
così sicuro per lo 'nferno freghi.

 Questi, l'orme di cui pestar mi vedi,
tutto che nudo e dipelato vada,
fu di grado maggior che tu non credi:

 nepote fu de la buona Gualdrada;
Guido Guerra ebbe nome, e in sua vita
fece col senno assai e con la spada.

 L'altro, ch'appresso me la rena trita,
è Tegghiaio Aldobrandi, la cui voce
nel mondo sù dovria esser gradita.

 E io, che posto son con loro in croce,
Iacopo Rusticucci fui, e certo
la fiera moglie più ch'altro mi nuoce ».

 S'i' fossi stato dal foco coperto,
gittato mi sarei tra lor di sotto,
e credo che 'l dottor l'avria sofferto;

 ma perch'io mi sarei brusciato e cotto,
vinse paura la mia buona voglia
che di loro abbracciar mi facea ghiotto.

 Poi cominciai: « Non dispetto, ma doglia
la vostra condizion dentro mi fisse,
tanta che tardi tutta si dispoglia,

 tosto che questo mio segnor mi disse
parole per le quali i' mi pensai
che qual voi siete, tal gente venisse.

 Di vostra terra sono, e sempre mai
l'ovra di voi e li onorati nomi
con affezion ritrassi e ascoltai.

 Lascio lo fele e vo per dolci pomi
promessi a me per lo verace duca;
ma 'nfino al centro pria convien ch'i' tomi ».

 « Se lungamente l'anima conduca
le membra tue », rispuose quelli ancora,
« e se la fama tua dopo te luca,

 cortesia e valor dì se dimora
ne la nostra città sì come suole,
o se del tutto se n'è gita fora;

 ché Guiglielmo Borsiere, il qual si duole
con noi per poco e va là coi compagni,
assai ne cruccia con le sue parole ».

 « La gente nuova e i sùbiti guadagni
orgoglio e dismisura han generata,
Fiorenza, in te, sì che tu già ten piagni ».

 Così gridai con la faccia levata;
e i tre, che ciò inteser per risposta,
guardar l'un l'altro com'al ver si guata.

 « Se l'altre volte sì poco ti costa »,
rispuoser tutti, « il satisfare altrui,
felice te se sì parli a tua posta!

 Però, se campi d'esti luoghi bui
e torni a riveder le belle stelle,
quando ti gioverà dicere " I' fui ",

 fa che di noi a la gente favelle ».
Indi rupper la rota, e a fuggirsi
ali sembiar le gambe loro isnelle.

 Un amen non saria possuto dirsi
tosto così com'e' fuoro spariti;
per ch'al maestro parve di partirsi.

 Io lo seguiva, e poco eravam iti,
che 'l suon de l'acqua n'era sì vicino,
che per parlar saremmo a pena uditi.

 Come quel fiume c'ha proprio cammino
prima dal Monte Viso 'nver' levante,
da la sinistra costa d'Apennino,

 che si chiama Acquacheta suso, avante
che si divalli giù nel basso letto,
e a Forlì di quel nome è vacante,

 rimbomba là sovra San Benedetto
da l'Alpe per cadere ad una scesa
ove dovea per mille esser recetto;

 così, giù d'una ripa discoscesa,
trovammo risonar quell'acqua tinta,
sì che 'n poc'ora avria l'orecchia offesa.

 Io avea una corda intorno cinta,
e con essa pensai alcuna volta
prender la lonza a la pelle dipinta.

 Poscia ch'io l'ebbi tutta da me sciolta,
sì come 'l duca m'avea comandato,
porsila a lui aggroppata e ravvolta.

 Ond'ei si volse inver' lo destro lato,
e alquanto di lunge da la sponda
la gittò giuso in quell'alto burrato.

 « E' pur convien che novità risponda »,
dicea fra me medesmo, « al novo cenno
che 'l maestro con l'occhio sì seconda ».

 Ahi quanto cauti li uomini esser dienno
presso a color che non veggion pur l'ovra,
ma per entro i pensier miran col senno!

 El disse a me: « Tosto verrà di sovra
ciò ch'io attendo e che il tuo pensier sogna;
tosto convien ch'al tuo viso si scovra ».

 Sempre a quel ver c'ha faccia di menzogna
de' l'uom chiuder le labbra fin ch'el puote,
però che sanza colpa fa vergogna;

 ma qui tacer nol posso; e per le note
di questa comedìa, lettor, ti giuro,
s'elle non sien di lunga grazia vòte,

 ch'i' vidi per quell'aere grosso e scuro
venir notando una figura in suso,
maravigliosa ad ogne cor sicuro,

 sì come torna colui che va giuso
talora a solver l'àncora ch'aggrappa
o scoglio o altro che nel mare è chiuso,

 che 'n sù si stende e da piè si rattrappa.

Canto XVI

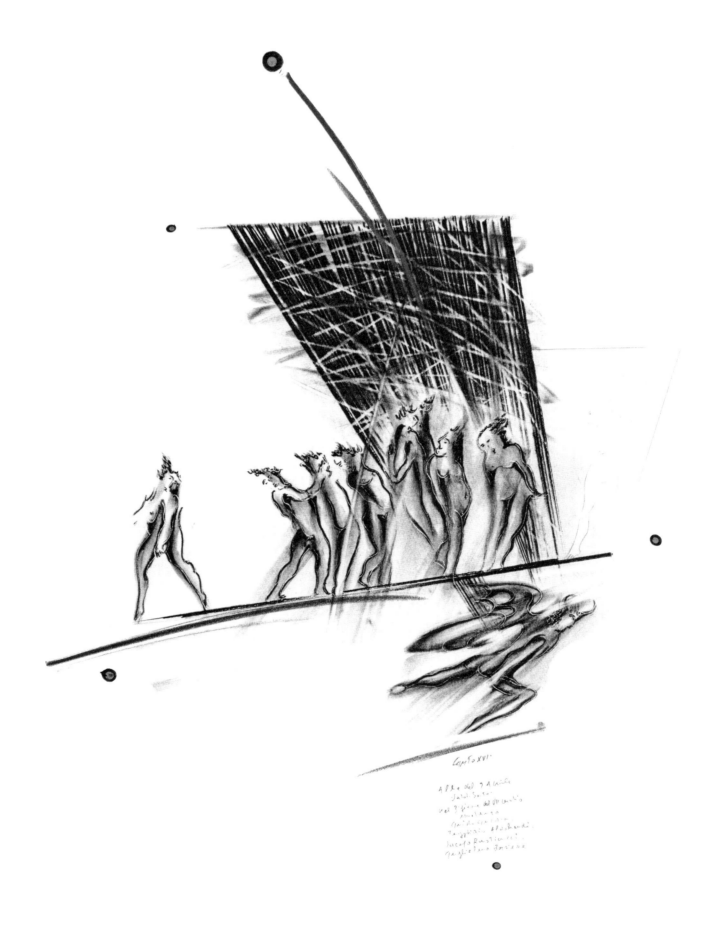

Canto XVI.

Alba del 9 Aprile
Saluto Sorto
dei Signore del Vecchio
Moretano
Guido Guerra
Tegghiaio Aldobrandi
Jacopo Rusticucci
Guglielmo Borsiere

« Ecco la fiera con la coda aguzza,
che passa i monti e rompe i muri e l'armi!
Ecco colei che tutto 'l mondo appuzza! ».

Sì cominciò lo mio duca a parlarmi;
e accennolle che venisse a proda,
vicino al fin d'i passeggiati marmi.

E quella sozza imagine di froda
sen venne, e arrivò la testa e 'l busto,
ma 'n su la riva non trasse la coda.

La faccia sua era faccia d'uom giusto,
tanto benigna avea di fuor la pelle,
e d'un serpente tutto l'altro fusto;

due branche avea pilose insin l'ascelle;
lo dosso e 'l petto e ambedue le coste
dipinti avea di nodi e di rotelle.

Con più color, sommesse e sovraposte
non fer mai drappi Tartari né Turchi,
né fuor tai tele per Aragne imposte.

Come talvolta stanno a riva i burchi,
che parte sono in acqua e parte in terra,
e come là tra li Tedeschi lurchi

lo bivero s'assetta a far sua guerra,
così la fiera pessima si stava
su l'orlo ch'è di pietra e 'l sabbion serra.

Nel vano tutta sua coda guizzava,
torcendo in sù la venenosa forca
ch'a guisa di scorpion la punta armava.

Lo duca disse: « Or convien che si torca
la nostra via un poco insino a quella
bestia malvagia che colà si corca ».

Però scendemmo a la destra mammella,
e diece passi femmo in su lo stremo,
per ben cessar la rena e la fiammella.

E quando noi a lei venuti semo,
poco più oltre veggio in su la rena
gente seder propinqua al loco scemo.

Quivi 'l maestro « Acciò che tutta piena
esperïenza d'esto giron porti »,
mi disse, « va, e vedi la lor mena.

Li tuoi ragionamenti sian là corti;
mentre che torni, parlerò con questa,
che ne conceda i suoi omeri forti ».

Così ancor su per la strema testa
di quel settimo cerchio tutto solo
andai, dove sedea la gente mesta.

Per li occhi fora scoppiava lor duolo;
di qua, di là soccorrien con le mani
quando a' vapori, e quando al caldo suolo:

non altrimenti fan di state i cani
or col ceffo or col piè, quando son morsi
o da pulci o da mosche o da tafani.

Poi che nel viso a certi li occhi porsi,
ne' quali 'l doloroso foco casca,
non ne conobbi alcun; ma io m'accorsi

che dal collo a ciascun pendea una tasca
ch'avea certo colore e certo segno,
e quindi par che 'l loro occhio si pasca.

E com'io riguardando tra lor vegno,
in una borsa gialla vidi azzurro
che d'un leone avea faccia e contegno.

Poi, procedendo di mio sguardo il curro,
vidine un'altra come sangue rossa,
mostrando un'oca bianca più che burro.

E un che d'una scrofa azzurra e grossa
segnato avea lo suo sacchetto bianco,
mi disse: « Che fai tu in questa fossa?

Or te ne va; e perché se' vivo anco,
sappi che 'l mio vicin Vitalïano
sederà qui dal mio sinistro fianco.

Con questi Fiorentin son padoano:
spesse fïate mi 'ntronan li orecchi
gridando: " Vegna 'l cavalier sovrano,

che recherà la tasca con tre becchi! " ».
Qui distorse la bocca e di fuor trasse
la lingua, come bue che 'l naso lecchi.

E io, temendo no 'l più star crucciasse
lui che di poco star m'avea 'mmonito,
torna'mi in dietro da l'anime lasse.

Trova' il duca mio ch'era salito
già su la groppa del fiero animale,
e disse a me: « Or sie forte e ardito.

Omai si scende per sì fatte scale;
monta dinanzi, ch'i' voglio esser mezzo,
sì che la coda non possa far male ».

Qual è colui che sì presso ha 'l riprezzo
de la quartana, c'ha già l'unghie smorte,
e triema tutto pur guardando 'l rezzo,

tal divenn'io a le parole porte;
ma vergogna mi fé le sue minacce,
che innanzi a buon segnor fa servo forte.

I' m'assettai in su quelle spallacce;
sì volli dir, ma la voce non venne
com'io credetti: « Fa che tu m'abbracce ».

Ma esso, ch'altra volta mi sovvenne
ad altro forse, tosto ch'i' montai
con le braccia m'avvinse e mi sostenne;

e disse: « Gerïon, moviti omai:
le rote larghe, e lo scender sia poco;
pensa la nova soma che tu hai ».

Come la navicella esce di loco
in dietro in dietro, sì quindi si tolse;
e poi ch'al tutto si sentì a gioco,

la 'v'era 'l petto, la coda rivolse,
e quella tesa, come anguilla, mosse,
e con le branche l'aere a sé raccolse.

Maggior paura non credo che fosse
quando Fetonte abbandonò li freni,
per che 'l ciel, come pare ancor, si cosse;

né quando Icaro misero le reni
sentì spennar per la scaldata cera,
gridando il padre a lui « Mala via tieni! »,

che fu la mia, quando vidi ch'i' era
ne l'aere d'ogne parte, e vidi spenta
ogne veduta fuor che de la fera.

Ella sen va notando lenta lenta;
rota e discende, ma non me n'accorgo
se non che al viso e di sotto mi venta.

Io sentia già da la man destra il gorgo
far sotto noi un orribile scroscio,
per che con li occhi 'n giù la testa sporgo.

Allor fu' io più timido a lo stoscio,
però ch'i' vidi fuochi e senti' pianti;
ond'io tremando tutto mi raccoscio.

E vidi poi, ché nol vedea davanti,
lo scendere e 'l girar per li gran mali
che s'appressavan da diversi canti.

Come 'l falcon ch'è stato assai su l'ali,
che sanza veder logoro o uccello
fa dire al falconiere « Omè, tu cali! »,

discende lasso onde si move isnello,
per cento rote, e da lunge si pone
dal suo maestro, disdegnoso e fello;

così ne puose al fondo Gerïone
al piè al piè de la stagliata rocca,
e, discarcate le nostre persone,

si dileguò come da corda cocca.

Canto XVII

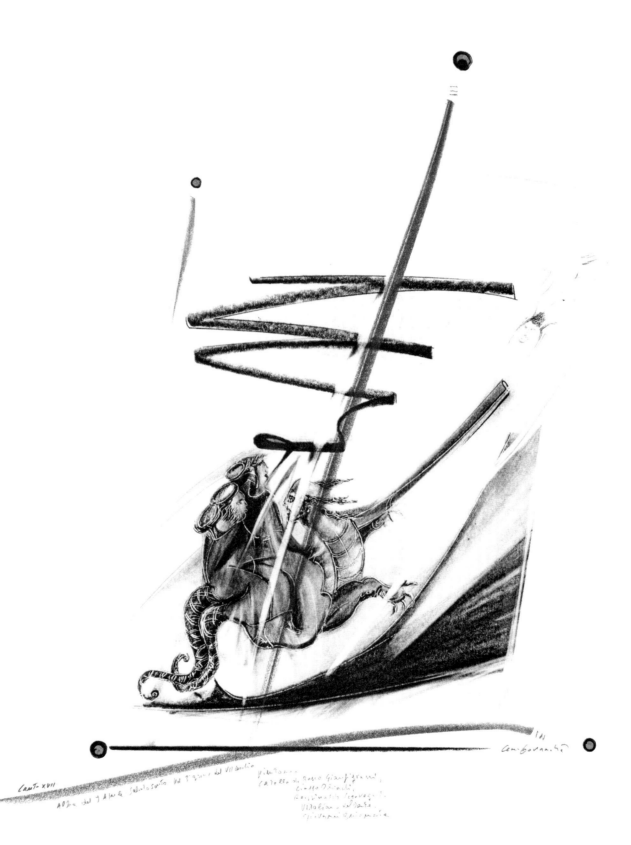

CANTO XVII

Altra del 9 Alla Salute scritto del P. giorno del VII cantico

pittore:
Castello di Roso Giangiacomi,
Giotto Odioli,
commentata Segaregato,
Vitaliano e Dante,
Giovanni Dottoruccio

Luogo è in inferno detto Malebolge,
tutto di pietra di color ferrigno,
come la cerchia che dintorno il volge.

Nel dritto mezzo del campo maligno
vaneggia un pozzo assai largo e profondo,
di cui suo loco dicerò l'ordigno.

Quel cinghio che rimane adunque è tondo
tra 'l pozzo e 'l piè de l'alta ripa dura,
e ha distinto in dieci valli il fondo.

Quale, dove per guardia de le mura
più e più fossi cingon li castelli,
la parte dove son rende figura,

tale imagine quivi facean quelli;
e come a tai fortezze da' lor sogli
a la ripa di fuor son ponticelli,

così da imo de la roccia scogli
movien che ricidien li argini e ' fossi
infino al pozzo che i tronca e raccogli.

In questo luogo, de la schiena scossi
di Gerïon, trovammoci; e 'l poeta
tenne a sinistra, e io dietro mi mossi.

A la man destra vidi nova pieta,
novo tormento e novi frustatori,
di che la prima bolgia era repleta.

Nel fondo erano ignudi i peccatori;
dal mezzo in qua ci venien verso 'l volto,
di là con noi, ma con passi maggiori,

come i Roman per l'essercito molto,
l'anno del giubileo, su per lo ponte
hanno a passar la gente modo colto,

che da l'un lato tutti hanno la fronte
verso 'l castello e vanno a Santo Pietro,
da l'altra sponda vanno vero 'l monte.

Di qua, di là, su per lo sasso tetro
vidi demon cornuti con gran ferze,
che li battien crudelmente di retro.

Ahi come facean lor levar le berze
a le prime percosse! già nessuno
le seconde aspettava né le terze.

Mentr'io andava, li occhi miei in uno
furo scontrati; e io sì tosto dissi:
« Già di veder costui non son digiuno ».

Per ch'ïo a figurarlo i piedi affissi;
e 'l dolce duca meco si ristette,
e assentio ch'alquanto in dietro gissi.

E quel frustato celar si credette
bassando 'l viso; ma poco li valse,
ch'io dissi: « O tu che l'occhio a terra gette,

se la fazion che porti non son false,
Venedico se' tu Caccianemico.
Ma che ti mena a sì pungenti salse? ».

Ed elli a me: « Mal volontier lo dico;
ma sforzami la tua chiara favella,
che mi fa sovvenir del mondo antico.

I' fui colui che la Ghisolabella
condussi a far la voglia del marchese,
come che suoni la sconcia novella.

E non pur io qui piango bolognese;
anzi n'è questo loco tanto pieno,
che tante lingue non son ora apprese

a dicer 'sipa' tra Sàvena e Reno;
e se di ciò vuoi fede o testimonio,
rècati a mente il nostro avaro seno ».

Così parlando il percosse un demonio
de la sua scurïada, e disse: « Via,
ruffian! qui non son femmine da conio ».

I' mi raggiunsi con la scorta mia;
poscia con pochi passi divenimmo
là 'v' uno scoglio de la ripa uscia.

Assai leggeramente quel salimmo;
e vòlti a destra su per la sua scheggia,
da quelle cerchie etterne ci partimmo.

Quando noi fummo là dov'el vaneggia
di sotto per dar passo a li sferzati,
lo duca disse: « Attienti, e fa che feggia

lo viso in te di quest'altri mal nati,
ai quali ancor non vedesti la faccia
però che son con noi insieme andati ».

Del vecchio ponte guardavam la traccia
che venìa verso noi da l'altra banda,
e che la ferza similmente scaccia.

E 'l buon maestro, sanza mia dimanda,
mi disse: « Guarda quel grande che vene,
e per dolor non par lagrime spanda:

quanto aspetto reale ancor ritene!
Quelli è Iasón, che per cuore e per senno
li Colchi del monton privati féne.

Ello passò per l'isola di Lenno
poi che l'ardite femmine spietate
tutti li maschi loro a morte dienno.

Ivi con segni e con parole ornate
Isifile ingannò, la giovinetta
che prima avea tutte l'altre ingannate.

Lasciolla quivi, gravida, soletta;
tal colpa a tal martiro lui condanna;
e anche di Medea si fa vendetta.

Con lui sen va chi da tal parte inganna;
e questo basti de la prima valle
sapere e di color che 'n sé assanna ».

Già eravam là 've lo stretto calle
con l'argine secondo s'incrocicchia,
e fa di quello ad un altr'arco spalle.

Quindi sentimmo gente che si nicchia
ne l'altra bolgia e che col muso scuffa,
e sé medesma con le palme picchia.

Le ripe eran grommate d'una muffa,
per l'alito di giù che vi s'appasta,
che con li occhi e col naso facea zuffa.

Lo fondo è cupo sì, che non ci basta
loco a veder sanza montare al dosso
de l'arco, ove lo scoglio più sovrasta.

Quivi venimmo; e quindi giù nel fosso
vidi gente attuffata in uno sterco
che da li uman privadi parea mosso.

E mentre ch'io là giù con l'occhio cerco,
vidi un col capo sì di merda lordo,
che non parëa s'era laico o cherco.

Quei mi sgridò: « Perché se' tu sì gordo
di riguardar più me che li altri brutti? ».
E io a lui: « Perché, se ben ricordo,

già t'ho veduto coi capelli asciutti,
e se' Alessio Interminei da Lucca:
però t'adocchio più che li altri tutti ».

Ed elli allor, battendosi la zucca:
« Qua giù m'hanno sommerso le lusinghe
ond'io non ebbi mai la lingua stucca ».

Appresso ciò lo duca « Fa che pinghe »,
mi disse, « il viso un poco più avante,
sì che la faccia ben con l'occhio attinghe

di quella sozza e scapigliata fante
che là si graffia con l'unghie merdose,
e or s'accoscia e ora è in piedi stante.

Taïde è, la puttana che rispuose
al drudo suo quando disse " Ho io grazie
grandi apo te? ": " Anzi maravigliose! ".

E quinci sian le nostre viste sazie ».

Canto XVIII

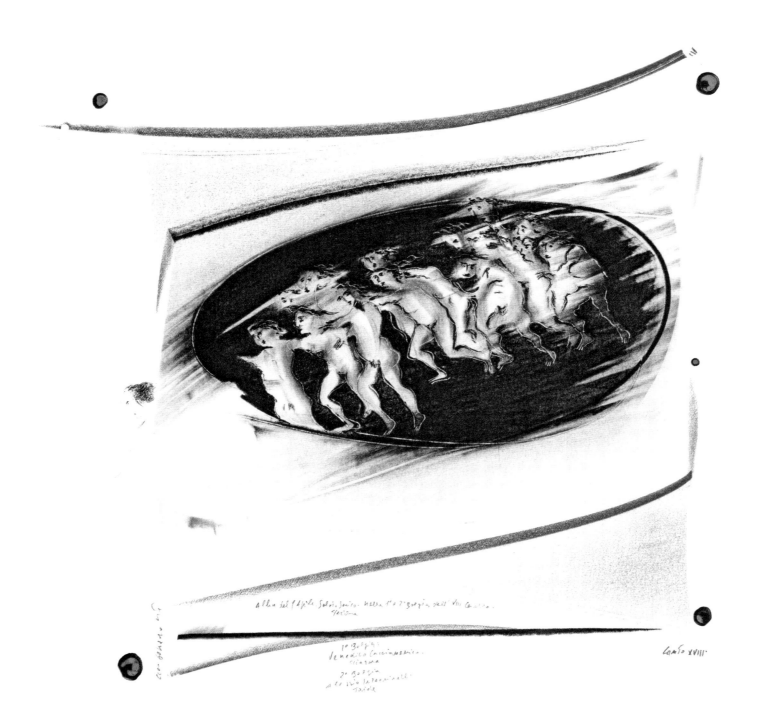

All'ora del 9 Aprile. Salvie faceva nella Ila e 2ª borgata dell'VIII Cerchia. Il Tesoro.

Leonardo 68

1ª Borgia:
Venedico Caccianemico.
Giasone.

2ª Borgia:
a la sua lussuriosa.
Taide

Canto XVIII.

O Simon mago, o miseri seguaci
che le cose di Dio, che di bontate
deon essere spose, e voi rapaci

per oro e per argento avolterate,
or convien che per voi suoni la tromba,
però che ne la terza bolgia state.

Già eravamo, a la seguente tomba,
montati de lo scoglio in quella parte
ch'a punto sovra mezzo 'l fosso piomba.

O somma sapïenza, quanta è l'arte
che mostri in cielo, in terra e nel mal mondo,
e quanto giusto tua virtù comparte!

Io vidi per le coste e per lo fondo
piena la pietra livida di fóri,
d'un largo tutti e ciascun era tondo.

Non mi parean men ampi né maggiori
che que' che son nel mio bel San Giovanni,
fatti per loco d'i battezzatori;

l'un de li quali, ancor non è molt'anni,
rupp'io per un che dentro v'annegava:
e questo sia suggel ch'ogn'omo sganni.

Fuor de la bocca a ciascun soperchiava
d'un peccator li piedi e de le gambe
infino al grosso, e l'altro dentro stava.

Le piante erano a tutti accese intrambe;
per che sì forte guizzavan le giunte,
che spezzate averien ritorte e strambe.

Qual suole il fiammeggiar de le cose unte
muoversi pur su per la strema buccia,
tal era lì dai calcagni a le punte.

« Chi è colui, maestro, che si cruccia
guizzando più che li altri suoi consorti »,
diss'io, « e cui più roggia fiamma succia? ».

Ed elli a me: « Se tu vuo' ch'i' ti porti
là giù per quella ripa che più giace,
da lui saprai di sé e de' suoi torti ».

E io: « Tanto m'è bel, quanto a te piace:
tu se' segnore, e sai ch'i' non mi parto
dal tuo volere, e sai quel che si tace ».

Allor venimmo in su l'argine quarto;
volgemmo e discendemmo a mano stanca
là giù nel fondo foracchiato e arto.

Lo buon maestro ancor de la sua anca
non mi dipuose, sì mi giunse al rotto
di quel che si piangeva con la zanca.

« O qual che se' che 'l di sù tien di sotto,
anima trista come pal commessa »,
comincia' io a dir, « se puoi, fa motto ».

Io stava come 'l frate che confessa
lo perfido assessin, che, poi ch'è fitto,
richiama lui per che la morte cessa.

Ed el gridò: « Se' tu già costì ritto,
se' tu già costì ritto, Bonifazio?
Di parecchi anni mi mentì lo scritto.

Se' tu sì tosto di quell'aver sazio
per lo qual non temesti tòrre a 'nganno
la bella donna, e poi di farne strazio? ».

Tal mi fec'io, quai son color che stanno,
per non intender ciò ch'è lor risposto,
quasi scornati, e risponder non sanno.

Allor Virgilio disse: « Dilli tosto:
" Non son colui, non son colui che credi " »;
e io rispuosi come a me fu imposto.

Per che lo spirto tutti storse i piedi;
poi, sospirando e con voce di pianto,
mi disse: « Dunque che a me richiedi?

Se di saper ch'i' sia ti cal cotanto,
che tu abbi però la ripa corsa,
sappi ch'i' fui vestito del gran manto;

e veramente fui figliuol de l'orsa,
cupido sì per avanzar li orsatti,
che sù l'avere e qui me misi in borsa.

Di sotto al capo mio son li altri tratti
che precedetter me simoneggiando,
per le fessure de la pietra piatti.

Là giù cascherò io altresì quando
verrà colui ch'i' credea che tu fossi,
allor ch'i' feci 'l sùbuto dimando.

Ma più è 'l tempo già che i piè mi cossi
e ch'i' son stato così sottosopra,
ch'el non starà piantato coi piè rossi:

ché dopo lui verrà di più laida opra,
di ver' ponente, un pastor sanza legge,
tal che convien che lui e me ricuopra.

Nuovo Iasón sarà, di cui si legge
ne' Maccabei; e come a quel fu molle
suo re, così fia lui chi Francia regge ».

Io non so s'i' mi fui qui troppo folle,
ch'i' pur rispuosi lui a questo metro:
« Deh, or mi dì: quanto tesoro volle

Nostro Segnore in prima da san Pietro
ch'ei ponesse le chiavi in sua balìa?
Certo non chiese se non " Viemmi retro ".

Né Pier né li altri tolsero a Matìa
oro od argento, quando fu sortito
al loco che perdé l'anima ria.

Però ti sta, ché tu se' ben punito;
e guarda ben la mal tolta moneta
ch'esser ti fece contra Carlo ardito.

E se non fosse ch'ancor lo mi vieta
la reverenza de le somme chiavi
che tu tenesti ne la vita lieta,

io userei parole ancor più gravi;
ché la vostra avarizia il mondo attrista,
calcando i buoni e sollevando i pravi.

Di voi pastor s'accorse il Vangelista,
quando colei che siede sopra l'acque
puttaneggiar coi regi a lui fu vista;

quella che con le sette teste nacque,
e da le diece corna ebbe argomento,
fin che virtute al suo marito piacque.

Fatto v'avete dio d'oro e d'argento;
e che altro è da voi a l'idolatre,
se non ch'elli uno, e voi ne orate cento?

Ahi, Costantin, di quanto mal fu matre,
non la tua conversion, ma quella dote
che da te prese il primo ricco patre! ».

E mentr'io li cantava cotai note,
o ira o coscïenza che 'l mordesse,
forte spingava con ambo le piote.

I' credo ben ch'al mio duca piacesse,
con sì contenta labbia sempre attese
lo suon de le parole vere espresse.

Però con ambo le braccia mi prese;
e poi che tutto su mi s'ebbe al petto,
rimontò per la via onde discese.

Né si stancò d'avermi a sé distretto,
sì men portò sovra 'l colmo de l'arco
che dal quarto al quinto argine è tragetto.

Quivi soavemente spuose il carco,
soave per lo scoglio sconcio ed erto
che sarebbe a le capre duro varco.

Indi un altro vallon mi fu scoperto.

canto XIX.

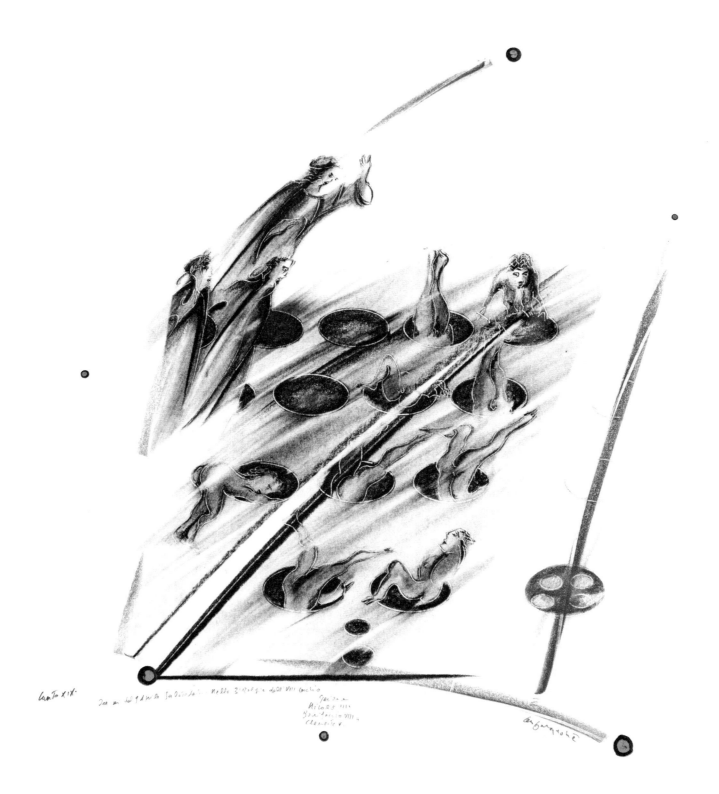

Canto XIX. Sono in ... della ... nella 3ª bolgia dell VIII cerchio Giasone
 Nicolò VIII
 Bonifacio VIII
 Clemente V

Di nova pena mi conven far versi
e dar matera al ventesimo canto
de la prima canzon, ch'è d'i sommersi.

Io era già disposto tutto quanto
a riguardar ne lo scoperto fondo,
che si bagnava d'angoscioso pianto;

e vidi gente per lo vallon tondo
venir, tacendo e lagrimando, al passo
che fanno le letane in questo mondo.

Come 'l viso mi scese in lor più basso,
mirabilmente apparve esser travolto
ciascun tra 'l mento e 'l principio del casso,

ché da le reni era tornato 'l volto,
e in dietro venir li convenia,
perché 'l veder dinanzi era lor tolto.

Forse per forza già di parlasia
si travolse così alcun del tutto;
ma io nol vidi, né credo che sia.

Se Dio ti lasci, lettor, prender frutto
di tua lezione, or pensa per te stesso
com'io potea tener lo viso asciutto,

quando la nostra imagine di presso
vidi sì torta, che 'l pianto de li occhi
le natiche bagnava per lo fesso.

Certo io piangea, poggiato a un de' rocchi
del duro scoglio, sì che la mia scorta
mi disse: « Ancor se' tu de li altri sciocchi?

Qui vive la pietà quand'è ben morta;
chi è più scellerato che colui
che al giudicio divin passion comporta?

Drizza la testa, drizza, e vedi a cui
s'aperse a li occhi d'i Teban la terra;
per ch'ei gridavan tutti: "Dove rui,

Anfïarao? perché lasci la guerra?".
E non restò di ruinare a valle
fino a Minòs che ciascheduno afferra.

Mira c'ha fatto petto de le spalle;
perché volse veder troppo davante,
di retro guarda e fa retroso calle.

Vedi Tiresia, che mutò sembiante
quando di maschio femmina divenne,
cangiandosi le membra tutte quante;

e prima, poi, ribatter li convenne
li duo serpenti avvolti, con la verga,
che rïavesse le maschili penne.

Aronta è quel ch'al ventre li s'atterga,
che ne' monti di Luni, dove ronca
lo Carrarese che di sotto alberga,

ebbe tra ' bianchi marmi la spelonca
per sua dimora; onde a guardar le stelle
e 'l mar non li era la veduta tronca.

E quella che ricuopre le mammelle,
che tu non vedi, con le trecce sciolte,
e ha di là ogne pilosa pelle,

Manto fu, che cercò per terre molte;
poscia si puose là dove nacqu'io;
onde un poco mi piace che m'ascolte.

Poscia che 'l padre suo di vita uscìo
e venne serva la città di Baco,
questa gran tempo per lo mondo gio.

Suso in Italia giace un laco,
a piè de l'Alpe che serra Lamagna
sovra Tiralli, c'ha nome Benaco.

Per mille fonti, credo, e più si bagna
tra Garda e Val Camonica e Pennino
de l'acqua che nel detto laco stagna.

Loco è nel mezzo là dove 'l trentino
pastore e quel di Brescia e 'l veronese
segnar poria, s'e' fesse quel cammino.

Siede Peschiera, bello e forte arnese
da fronteggiar Bresciani e Bergamaschi,
ove la riva 'ntorno più discese.

Ivi convien che tutto quanto caschi
ciò che 'n grembo a Benaco star non può,
e fassi fiume giù per verdi paschi.

Tosto che l'acqua a correr mette co,
non più Benaco, ma Mencio si chiama
fino a Governol, dove cade in Po.

Non molto ha corso, ch'el trova una lama,
ne la qual si distende e la 'mpaluda;
e suol di state talor esser grama.

Quindi passando la vergine cruda
vide terra, nel mezzo del pantano.
sanza coltura e d'abitanti nuda.

Lì, per fuggire ogne consorzio umano,
ristette con suoi servi a far sue arti,
e visse, e vi lasciò suo corpo vano.

Li uomini poi che 'ntorno erano sparti
s'accolsero a quel loco, ch'era forte
per lo pantan ch'avea da tutte parti.

Fer la città sovra quell'ossa morte;
e per colei che 'l loco prima elesse,
Mantüa l'appellar sanz'altra sorte.

Già fuor le genti sue dentro più spesse,
prima che la mattia da Casalodi
da Pinamonte inganno ricevesse.

Però t'assenno che, se tu mai odi
originar la mia terra altrimenti,
la verità nulla menzogna frodi ».

E io: « Maestro, i tuoi ragionamenti
mi son sì certi e prendon sì mia fede,
che li altri mi sarien carboni spenti.

Ma dimmi, de la gente che procede,
se tu ne vedi alcun degno di nota;
ché solo a ciò la mia mente rifiede ».

Allor mi disse: « Quel che da la gota
porge la barba in su le spalle brune,
fu – quando Grecia fu di maschi vòta,

sì ch'a pena rimaser per le cune –
augure, e diede 'l punto con Calcanta
in Aulide a tagliar la prima fune.

Euripilo ebbe nome, e così 'l canta
l'alta mia tragedìa in alcun loco:
ben lo sai tu che la sai tutta quanta.

Quell'altro che ne' fianchi è così poco,
Michele Scotto fu, che veramente
de le magiche frode seppe 'l gioco.

Vedi Guido Bonatti; vedi Asdente,
ch'avere inteso al cuoio e a lo spago
ora vorrebbe, ma tardi si pente.

Vedi le triste che lasciaron l'ago,
la spuola e 'l fuso, e fecersi 'ndivine;
fecer malie con erbe e con imago.

Ma vienne omai, ché già tiene 'l confine
d'amendue li emisperi e tocca l'onda
sotto Sobilia Caino e le spine;

e già iernotte fu la luna tonda:
ben ten de' ricordar, ché non ti nocque
alcuna volta per la selva fonda ».

Sì mi parlava, e andavamo introcque.

Canto XX. •••

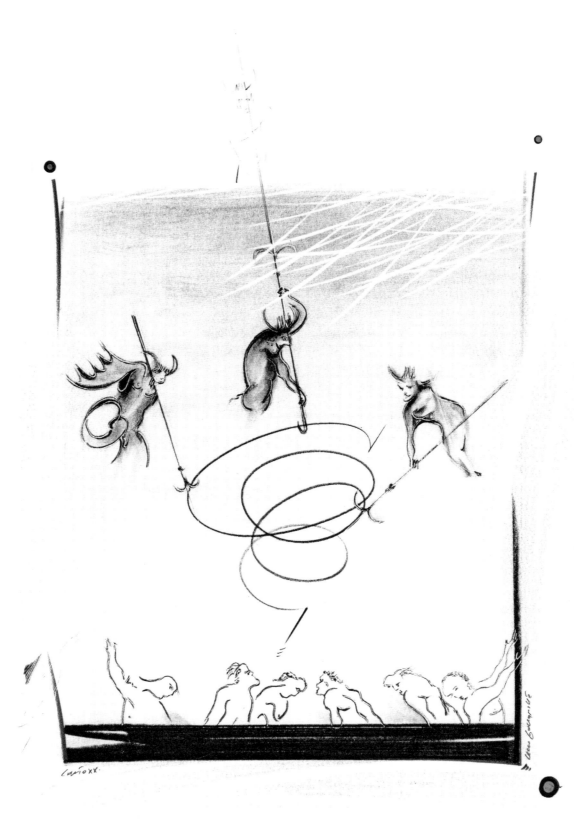

Così di ponte in ponte, altro parlando
che la mia comedìa cantar non cura,
venimmo; e tenevamo 'l colmo, quando
restammo per veder l'altra fessura
di Malebolge e li altri pianti vani;
e vidila mirabilmente oscura.

Quale ne l'arzanà de' Viniziani
bolle l'inverno la tenace pece
a rimpalmare i legni lor non sani,
ché navicar non ponno – in quella vece
chi fa suo legno novo e chi ristoppa
le coste a quel che più vïaggi fece;
chi ribatte da proda e chi da poppa;
altri fa remi e altri volge sarte;
chi terzeruolo e artimon rintoppa –:
tal, non per foco ma per divin'arte,
bollia là giuso una pegola spessa,
che 'nviscava la ripa d'ogne parte.

I' vedea lei, ma non vedëa in essa
mai che le bolle che 'l bollor levava,
e gonfiar tutta, e riseder compressa.

Mentr'io là giù fisamente mirava,
lo duca mio, dicendo «Guarda, guarda!»,
mi trasse a sé del loco dov'io stava.

Allor mi volsi come l'uom cui tarda
di veder quel che li convien fuggire
e cui paura sùbita sgagliarda,
che, per veder, non indugia 'l partire:
e vidi dietro a noi un diavol nero
correndo su per lo scoglio venire.

Ahi quant'elli era ne l'aspetto fero!
e quanto mi parea ne l'atto acerbo,
con l'ali aperte e sovra i piè leggero!

L'omero suo, ch'era aguto e superbo,
cercava un peccator con ambo l'anche,
e quei tenea de' piè ghermito 'l nerbo.

Del nostro ponte disse: «O Malebranche,
ecco un de li anzïan di Santa Zita!
Mettetel sotto, ch'i' torno per anche
a quella terra, che n'è ben fornita:
ogn'uom v'è barattier, fuor che Bonturo;
del no, per li denar, vi si fa ita».

Là giù 'l buttò, e per lo scoglio duro
si volse; e mai non fu mastino sciolto
con tanta fretta a seguitar lo furo.

Quel s'attuffò, e tornò sù convolto;
ma i demon che del ponte avean coperchio,
gridar: «Qui non ha loco il Santo Volto!
qui si nuota altrimenti che nel Serchio!
Però, se tu non vuo' di nostri graffi,
non far sopra la pegola soverchio».

Poi l'addentar con più di cento raffi,
disser: «Coverto convien che qui balli,
sì che, se puoi, nascosamente accaffi».

Non altrimenti i cuoci a' lor vassalli
fanno attuffare in mezzo la caldaia
la carne con li uncin, perché non galli.

Lo buon maestro «Acciò che non si paia
che tu ci sia», mi disse, «giù t'acquatta
dopo uno scheggio, ch'alcun schermo t'aia;

e per nulla offension che mi sia fatta,
non temer tu, ch'i' ho le cose conte,
per ch'altra volta fui a tal baratta».

Poscia passò di là dal co del ponte;
e com'el giunse in su la ripa sesta,
mestier li fu d'aver sicura fronte.

Con quel furore e con quella tempesta
ch'escono i cani a dosso al poverello
che di sùbito chiede ove s'arresta,
usciron quei di sotto al ponticello,
e volser contra lui tutt'i runcigli;
ma el gridò: «Nessun di voi sia fello!

Innanzi che l'uncin vostro mi pigli,
traggasi avante l'un di voi che m'oda,
e poi d'arruncigliarmi si consigli».

Tutti gridaron: «Vada Malacoda!»;
per ch'un si mosse – e li altri stetter fermi –
e venne a lui dicendo: «Che li approda?».

«Credi tu, Malacoda, qui vedermi
esser venuto», disse 'l mio maestro,
«sicuro già da tutti vostri schermi,
sanza voler divino e fato destro?
Lascian' andar, ché nel cielo è voluto
ch'i' mostri altrui questo cammin silvestro».

Allor li fu l'orgoglio sì caduto,
ch'e' si lasciò cascar l'uncino a' piedi,
e disse a li altri: «Omai non sia feruto».

E 'l duca mio a me: «O tu che siedi
tra gli scheggion del ponte quatto quatto,
sicuramente omai a me ti riedi».

Per ch'io mi mossi e a lui venni ratto;
e i diavoli si fecer tutti avanti,
sì ch'io temetti ch'ei tenesser patto;
così vid'io già temer li fanti
ch'uscivan patteggiati di Caprona,
veggendo sé tra nemici cotanti.

I' m'accostai con tutta la persona
lungo 'l mio duca, e non torceva li occhi
da la sembianza lor ch'era non buona.

Ei chinavan li raffi e «Vuo' che 'l tocchi»,
diceva l'un con l'altro, «in sul groppone?».
E rispondien: «Sì, fa che gliel'accocchi».

Ma quel demonio che tenea sermone
col duca mio, si volse tutto presto
e disse: «Posa, posa, Scarmiglione!».

Poi disse a noi: «Più oltre andar per questo
iscoglio non si può, però che giace
tutto spezzato al fondo l'arco sesto.

E se l'andare avante pur vi piace,
andatevene su per questa grotta;
presso è un altro scoglio che via face.

Ier, più oltre cinqu'ore che quest'otta,
mille dugento con sessanta sei
anni compié che qui la via fu rotta.

Io mando verso là di questi miei
a riguardar s'alcun se ne sciorina;
gite con lor, che non saranno rei».

«Tra'ti avante, Alichino, e Calcabrina»,
cominciò elli a dire, «e tu, Cagnazzo;
e Barbariccia guidi la decina.

Libicocco vegn'oltre e Draghignazzo,
Cirïatto sannuto e Graffiacane
e Farfarello e Rubicante pazzo.

Cercate 'ntorno le boglienti pane;
costor sian salvi infino a l'altro scheggio
che tutto intero va sovra le tane».

«Omè, maestro, che è quel ch'i' veggio?»,
diss'io, «deh, sanza scorta andianci soli,
se tu sa' ir; ch'i' per me non la cheggio.

Se tu se' sì accorto come suoli,
non vedi tu ch'e' digrignan li denti
e con le ciglia ne minaccian duoli?».

Ed elli a me: «Non vo' che tu paventi;
lasciali digrignar pur a lor senno,
ch'e' fanno ciò per li lessi dolenti».

Per l'argine sinistro volta dienno;
ma prima avea ciascun la lingua stretta
coi denti, verso lor duca, per cenno;
ed elli avea del cul fatto trombetta.

canto XXI

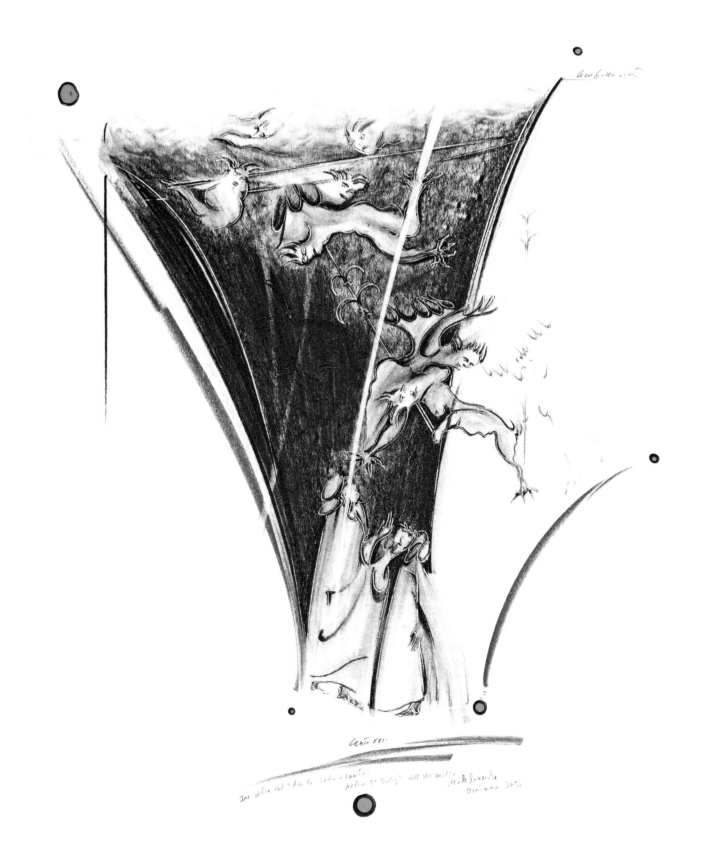

Canto XXI

Io vide già cavalier muover campo,
e cominciare stormo e far lor mostra,
e talvolta partir per loro scampo;

corridor vidi per la terra vostra,
o Aretini, e vidi gir gualdane,
fedir torneamenti e correr giostra;

quando con trombe, e quando con campane,
con tamburi e con cenni di castella,
e con cose nostrali e con istrane;

né già con sì diversa cennamella
cavalier vidi muover né pedoni,
né nave a segno di terra o di stella.

Noi andavam con li diece demoni.
Ahi fiera compagnia! ma ne la chiesa
coi santi, e in taverna coi ghiottoni.

Pur a la pegola era la mia 'ntesa,
per veder de la bolgia ogne contegno
e de la gente ch'entro v'era incesa.

Come i dalfini, quando fanno segno
a' marinar con l'arco de la schiena
che s'argomentin di campar lor legno,

talor così, ad alleggiar la pena,
mostrav' alcun de' peccatori 'l dosso
e nascondea in men che non balena.

E come a l'orlo de l'acqua d'un fosso
stanno i ranocchi pur col muso fuori,
sì che celano i piedi e l'altro grosso,

sì stavan d'ogne parte i peccatori;
ma come s'appressava Barbariccia,
così si ritraén sotto i bollori.

I' vidi, e anco il cor me n'accapriccia,
uno aspettar così, com'elli 'ncontra
ch'una rana rimane e l'altra spiccia;

e Graffiacan, che li era più di contra,
li arruncigliò le 'mpegolate chiome
e trassel sù, che mi parve una lontra.

I' sapea già di tutti quanti 'l nome,
sì li notai quando fuorono eletti,
e poi ch'e' si chiamaro, attesi come.

« O Rubicante, fa che tu li metti
li unghioni a dosso, sì che tu lo scuoi! »,
gridavan tutti insieme i maladetti.

E io: « Maestro mio, fa, se tu puoi,
che tu sappi chi è lo sciagurato
venuto a man de li avversari suoi ».

Lo duca mio li s'accostò allato;
domandollo ond'ei fosse, e quei rispuose:
« I' fui del regno di Navarra nato.

Mia madre a servo d'un segnor mi puose,
che m'avea generato d'un ribaldo,
distruggitor di sé e di sue cose.

Poi fui famiglia del buon re Tebaldo;
quivi mi misi a far barratteria,
di ch'io rendo ragione in questo caldo ».

E Cirïatto, a cui di bocca uscia
d'ogne parte una sanna come a porco,
li fé sentir come l'una sdruscia.

Tra male gatte era venuto 'l sorco;
ma Barbariccia il chiuse con le braccia
e disse: « State in là, mentr'io lo 'nforco ».

E al maestro mio volse la faccia;
« Domanda », disse, « ancor, se più disii
saper da lui, prima ch'altri 'l disfaccia ».

Lo duca dunque: « Or dì: de li altri rii
conosci tu alcun che sia latino
sotto la pece? ». E quelli: « I' mi partii,

poco è, da un che fu di là vicino.
Così foss'io ancor con lui coperto,
ch'i' non temerei unghia né uncino! ».

E Libicocco « Troppo avem sofferto »,
disse; e preseli 'l braccio col runciglio,
sì che, stracciando, ne portò un lacerto.

Draghignazzo anco i volle dar di piglio
giuso a le gambe; onde 'l decurio loro
si volse intorno intorno con mal piglio.

Quand'elli un poco rappaciati fuoro,
a lui, ch'ancor mirava sua ferita,
domandò 'l duca mio sanza dimoro:

« Chi fu colui da cui mala partita
di' che facesti per venire a proda? ».
Ed ei rispuose: « Fu frate Gomita,

quel di Gallura, vasel d'ogne froda,
ch'ebbe i nemici di suo donno in mano,
e fé sì lor, che ciascun se ne loda.

Danar si tolse e lasciolli di piano,
sì com'e' dice; e ne li altri offici anche
barattier fu non picciol, ma sovrano.

Usa con esso donno Michel Zanche
di Logodoro; e a dir di Sardigna
le lingue lor non si sentono stanche.

Omè, vedete l'altro che digrigna;
i' direi anche, ma i' temo ch'ello
non s'apparecchi a grattarmi la tigna ».

E 'l gran proposto, vòlto a Farfarello
che stralunava li occhi per fedire,
disse: « Fatti 'n costà, malvagio uccello! ».

« Se voi volete vedere o udire »,
ricominciò lo spaürato appresso,
« Toschi o Lombardi, io ne farò venire;

ma stieno i Malebranche un poco in cesso,
sì ch'ei non teman de le lor vendette;
e io, seggendo in questo loco stesso,

per un ch'io son, ne farò venir sette
quand'io suffolerò, com'è nostro uso
di fare allor che fori alcun si mette ».

Cagnazzo a cotal motto levò 'l muso,
crollando 'l capo, e disse: « Odi malizia
ch'elli ha pensata per gittarsi giuso! ».

Ond'ei, ch'avea lacciuoli a gran divizia,
rispuose: « Malizioso son io troppo,
quand'io procuro a' mia maggior trestizia ».

Alichin non si tenne e, di rintoppo
a li altri, disse a lui: « Se tu ti cali,
io non ti verrò dietro di gualoppo,

ma batterò sovra la pece l'ali.
Lascisi 'l collo, e sia la ripa scudo,
a veder se tu sol più di noi vali ».

O tu che leggi, udirai nuovo ludo:
ciascuna da l'altra costa li occhi volse,
quel prima, ch'a ciò fare era più crudo.

Lo Navarrese ben suo tempo colse;
fermò le piante a terra, e in un punto
saltò e dal proposto lor si sciolse.

Di che ciascun di colpa fu compunto,
ma quei più che cagion fu del difetto;
però si mosse e gridò: « Tu se' giunto! ».

Ma poco i valse: ché l'ali al sospetto
non potero avanzar; quelli andò sotto,
e quei drizzò volando suso il petto:

non altrimenti l'anitra di botto,
quando 'l falcon s'appressa, giù s'attuffa,
ed ei ritorna sù crucciato e rotto.

Irato Calcabrina de la buffa,
volando dietro li tenne, invaghito
che quei campasse per aver la zuffa;

e come 'l barattier fu disparito,
così volse li artigli al suo compagno,
e fu con lui sopra 'l fosso ghermito.

Ma l'altro fu bene sparvier grifagno
ad artigliar ben lui, e amendue
cadder nel mezzo del bogliente stagno.

Lo caldo sghermitor sùbito fue;
ma però di levarsi era neente,
sì avieno inviscate l'ali sue.

Barbariccia, con li altri suoi dolente,
quattro ne fé volar da l'altra costa
con tutt'i raffi, e assai prestamente

di qua, di là discesero a la posta;
porser li uncini verso li 'mpaniati,
ch'eran già cotti dentro da la crosta.

E noi lasciammo lor così 'mpacciati.

Carlo XXII·

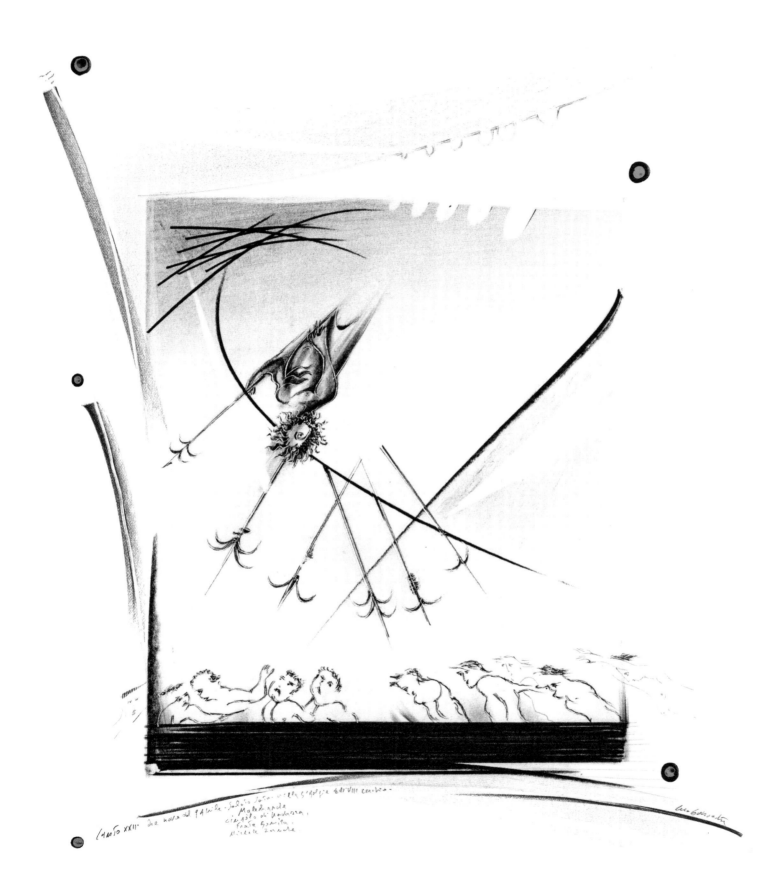

CANTO XXII - Due hore del 9 Aprile - Salvia Salomone la Scrofia del VIII cerchio -
Malebranche
ciarpato di bandiera,
Frate Gomito,
Michele Zanche

Taciti, soli, sanza compagnia
n'andavam l'un dinanzi e l'altro dopo,
come frati minor vanno per via.

Vòlt'era in su la favola d'Isopo
lo mio pensier per la presente rissa,
dov'el parlò de la rana e del topo;

ché più non si pareggia 'mo' e 'issa'
che l'un con l'altro fa, se ben s'accoppia
principio e fine con la mente fissa.

E come l'un pensier de l'altro scoppia,
così nacque di quello un altro poi,
che la prima paura mi fé doppia.

Io pensava così: « Questi per noi
sono scherniti con danno e con beffa
sì fatta, ch'assai credo che lor nòi.

Se l'ira sovra 'l mal voler s'aggueffa,
ei ne verranno dietro più crudeli
che 'l cane a quella lievre ch'elli acceffa ».

Già mi sentia tutti arricciar li peli
de la paura e stava in dietro intento,
quand'io dissi: « Maestro, se non celi

te e me tostamente, i' ho pavento
d'i Malebranche. Noi li avem già dietro;
io li 'magino sì, che già li sento ».

E quei: « S'i' fossi di piombato vetro,
l'imagine di fuor tua non trarrei
più tosto a me, che quella dentro 'mpetro.

Pur mo venieno i tuo' pensier tra ' miei,
con simile atto e con simile faccia,
sì che d'intrambi un sol consiglio fei.

S'elli è che sì la destra costa giaccia,
che noi possiam ne l'altra bolgia scendere,
noi fuggirem l'imaginata caccia ».

Già non compié di tal consiglio rendere,
ch'io li vidi venir con l'ali tese
non molto lungi, per volerne prendere.

Lo duca mio di sùbito mi prese,
come la madre ch'al romore è desta
e vede presso a sé le fiamme accese,

che prende il figlio e fugge e non s'arresta,
avendo più di lui che di sé cura,
tanto che solo una camiscia vesta;

e giù dal collo de la ripa dura
supin si diede a la pendente roccia,
che l'un de' lati a l'altra bolgia tura.

Non corse mai sì tosto acqua per doccia
a volger ruota di molin terragno,
quand'ella più verso le pale approccia,

come 'l maestro mio per quel vivagno,
portandosene me sovra 'l suo petto,
come suo figlio, non come compagno.

A pena fuoro i piè suoi giunti al letto
del fondo giù, ch'e' furon in sul colle
sovresso noi; ma non lì era sospetto:

ché l'alta provedenza che lor volle
porre ministri de la fossa quinta,
poder di partirs' indi a tutti tolle.

Là giù trovammo una gente dipinta
che giva intorno assai con lenti passi,
piangendo e nel sembiante stanca e vinta.

Elli avean cappe con cappucci bassi
dinanzi a li occhi, fatte de la taglia
che in Clugnì per li monaci fassi.

Di fuor dorate son, sì ch'elli abbaglia;
ma dentro tutte piombo, e gravi tanto,
che Federigo le mettea di paglia.

Oh in etterno faticoso manto!
Noi ci volgemmo ancor pur a man manca
con loro insieme, intenti al tristo pianto;

ma per lo peso quella gente stanca
venìa sì pian, che noi eravam nuovi
di compagnia ad ogne mover d'anca.

Per ch'io al duca mio: « Fa che tu trovi
alcun ch'al fatto o al nome si conosca,
e li occhi, sì andando, intorno movi ».

E un che 'ntese la parola tosca,
di retro a noi gridò: « Tenete i piedi,
voi che correte sì per l'aura fosca!

Forse ch'avrai da me quel che tu chiedi ».
Onde 'l duca si volse e disse: « Aspetta,
e poi secondo il suo passo procedi ».

Ristetti, e vidi due mostrar gran fretta
de l'animo, col viso, d'esser meco;
ma tardavali 'l carco e la via stretta.

Quando fuor giunti, assai con l'occhio bieco
mi rimiraron sanza far parola;
poi si volsero in sé, e dicean seco:

« Costui par vivo a l'atto de la gola;
e s'e' son morti, per qual privilegio
vanno scoperti de la grave stola? ».

Poi disser me: « O Tosco, ch'al collegio
de l'ipocriti tristi se' venuto,
dir chi tu se' non avere in dispregio ».

E io a loro: « I' fui nato e cresciuto
sovra 'l bel fiume d'Arno a la gran villa,
e son col corpo ch'i' ho sempre avuto.

Ma voi chi siete, a cui tanto distilla
quant'i' veggio dolor giù per le guance?
e che pena è in voi che sì sfavilla? ».

E l'un rispuose a me: « Le cappe rance
son di piombo sì grosse, che li pesi
fan così cigolar le lor bilance.

Frati godenti fummo, e bolognesi;
io Catalano e questi Loderingo
nomati, e da tua terra insieme presi

come suole esser tolto un uom solingo,
per conservar sua pace; e fummo tali,
ch'ancor si pare intorno dal Gardingo ».

Io cominciai: « O frati, i vostri mali... »;
ma più non dissi, ch'a l'occhio mi corse
un, crucifisso in terra con tre pali.

Quando mi vide, tutto si distorse,
soffiando ne la barba con sospiri;
e 'l frate Catalan, ch'a ciò s'accorse,

mi disse: « Quel confitto che tu miri,
consigliò i Farisei che convenia
porre un uom per lo popolo a' martìri.

Attraversato è, nudo, ne la via,
come tu vedi, ed è mestier ch'el senta
qualunque passa, come pesa, pria.

E a tal modo il socero si stenta
in questa fossa, e li altri dal concilio
che fu per li Giudei mala sementa ».

Allor vid'io maravigliar Virgilio
sovra colui ch'era disteso in croce
tanto vilmente ne l'etterno essilio.

Poscia drizzò al frate cotal voce:
« Non vi dispiaccia, se vi lece, dirci
s'a la man destra giace alcuna foce

onde noi amendue possiamo uscirci,
sanza costrigner de li angeli neri
che vegnan d'esto fondo a dipartirci ».

Rispuose adunque: « Più che tu non speri
s'appressa un sasso che da la gran cerchia
si move e varca tutt'i vallon feri,

salvo che 'n questo è rotto e nol coperchia;
montar potrete su per la ruina,
che giace in costa e nel fondo soperchia ».

Lo duca stette un poco a testa china;
poi disse: « Mal contava la bisogna
colui che i peccator di qua uncina ».

E 'l frate: « Io udi' già dire a Bologna
del diavol vizi assai, tra ' quali udi'
ch'elli è bugiardo e padre di menzogna ».

Appresso il duca a gran passi sen gì,
turbato un poco d'ira nel sembiante;
ond'io da li 'ncarcati mi parti'

dietro a le poste de le care piante.

Carlo XXIII.

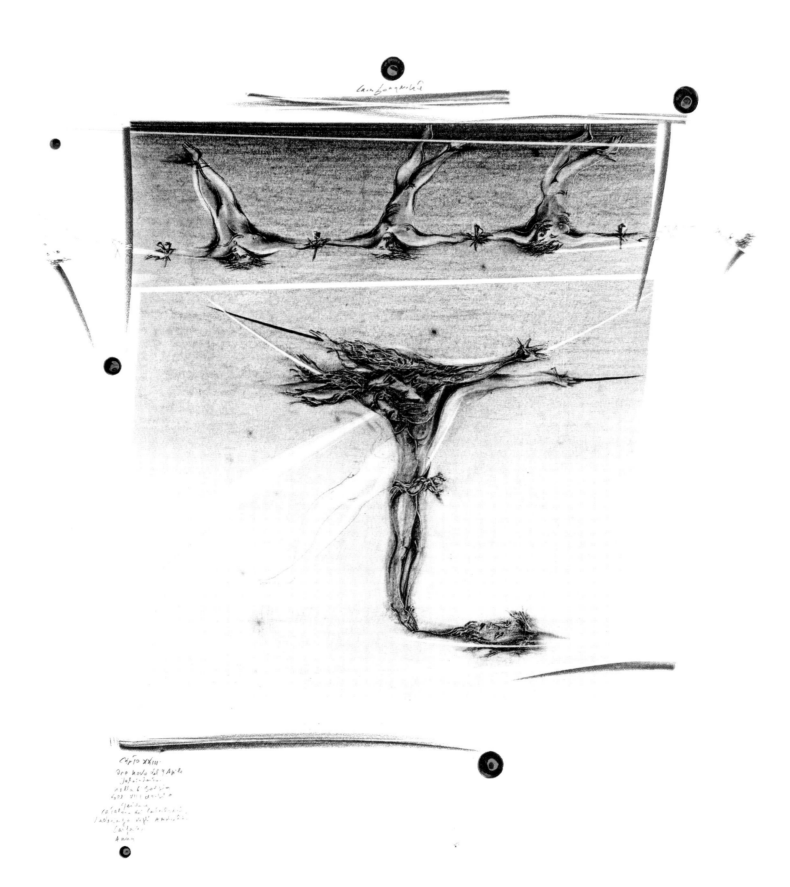

In quella parte del giovanetto anno
che 'l sole i crin sotto l'Aquario tempra
e già le notti al mezzo dì sen vanno,

quando la brina in su la terra assempra
l'imagine di sua sorella bianca,
ma poco dura a la sua penna tempra,

lo villanello a cui la roba manca,
si leva, e guarda, e vede la campagna
biancheggiar tutta; ond'ei si batte l'anca,

ritorna in casa, e qua e là si lagna,
come 'l tapin che non sa che si faccia;
poi riede, e la speranza ringavagna,

veggendo 'l mondo aver cangiata faccia
in poco d'ora, e prende suo vincastro
e fuor le pecorelle a pascer caccia.

Così mi fece sbigottir lo mastro
quand'io li vidi sì turbar la fronte,
e così tosto al mal giunse lo 'mpiastro;

ché, come noi venimmo al guasto ponte,
lo duca a me si volse con quel piglio
dolce ch'io vidi prima a piè del monte.

Le braccia aperse, dopo alcun consiglio
eletto seco riguardando prima
ben la ruina, e diedemi di piglio.

E come quei ch'adopera ed estima,
che sempre par che 'nnanzi si proveggia,
così, levando me sù ver' la cima

d'un ronchione, avvisava un'altra scheggia
dicendo: « Sovra quella poi t'aggrappa;
ma tenta pria s'è tal ch'ella ti reggia ».

Non era via da vestito di cappa,
ché noi a pena, ei lieve e io sospinto,
potavam sù montar di chiappa in chiappa.

E se non fosse che da quel precinto
più che da l'altro era la costa corta,
non so di lui, ma io sarei ben vinto.

Ma perché Malebolge inver' la porta
del bassissimo pozzo tutta pende,
lo sito di ciascuna valle porta

che l'una costa surge e l'altra scende;
noi pur venimmo al fine in su la punta
onde l'ultima pietra si scoscende.

La lena m'era del polmon sì munta
quand'io fui sù, ch'i' non potea più oltre,
anzi m'assisi ne la prima giunta.

« Omai convien che tu così ti spoltre »,
disse 'l maestro; « ché, seggendo in piuma,
in fama non si vien, né sotto coltre;

sanza la qual chi sua vita consuma,
cotal vestigio in terra di sé lascia,
qual fummo in aere e in acqua la schiuma.

E però leva sù; vinci l'ambascia
con l'animo che vince ogne battaglia,
se col suo grave corpo non s'accascia.

Più lunga scala convien che si saglia;
non basta da costoro esser partito.
Se tu mi 'ntendi, or fa sì che ti vaglia ».

Leva'mi allor, mostrandomi fornito
meglio di lena ch'i' non mi sentia,
e dissi: « Va, ch'i' son forte e ardito ».

Su per lo scoglio prendemmo la via,
ch'era ronchioso, stretto e malagevole,
ed erto più assai che quel di pria.

Parlando andava per non parer fievole;
onde una voce uscì de l'altro fosso,
a parole formar disconvenevole.

Non so che disse, ancor che sovra 'l dosso
fossi de l'arco già che varca quivi;
ma chi parlava ad ire parea mosso.

Io era vòlto in giù, ma li occhi vivi
non poteano ire al fondo per lo scuro;
per ch'io: « Maestro, fa che tu arrivi

da l'altro cinghio e dismontiam lo muro;
ché, com'i' odo quinci e non intendo,
così giù veggio e neente affiguro ».

« Altra risposta », disse, « non ti rendo
se non lo far; ché la dimanda onesta
si de' seguir con l'opera tacendo ».

Noi discendemmo il ponte da la testa
dove s'aggiugne con l'ottava ripa,
e poi mi fu la bolgia manifesta:

e vidivi entro terribile stipa
di serpenti, e di sì diversa mena
che la memoria il sangue ancor mi scipa.

Più non si vanti Libia con sua rena;
ché se chelidri, iaculi e faree
produce, e cencri con anfisibena,

né tante pestilenzie né sì ree
mostrò già mai con tutta l'Etïopia
né con ciò che di sopra al Mar Rosso èe.

Tra questa cruda e tristissima copia
corrëan genti nude e spaventate,
sanza sperar pertugio o elitropia:

con serpi le man dietro avean legate;
quelle ficcavan per le ren la coda
e 'l capo, ed eran dinanzi aggroppate.

Ed ecco a un ch'era da nostra proda,
s'avventò un serpente che 'l trafisse
là dove 'l collo a le spalle s'annoda.

Né O sì tosto mai né I si scrisse,
com'el s'accese e arse, e cener tutto
convenne che cascando divenisse;

e poi che fu a terra sì distrutto,
la polver si raccolse per sé stessa
e 'n quel medesmo ritornò di butto.

Così per li gran savi si confessa
che la fenice more e poi rinasce,
quando al cinquecentesimo anno appressa;

erba né biado in sua vita non pasce,
ma sol d'incenso lagrime e d'amomo,
e nardo e mirra son l'ultime fasce.

E qual è quel che cade, e non sa como,
per forza di demon ch'a terra il tira,
o d'altra oppilazion che lega l'omo,

quando si leva, che 'ntorno si mira
tutto smarrito de la grande angoscia
ch'elli ha sofferta, e guardando sospira:

tal era 'l peccator levato poscia.
Oh potenza di Dio, quant'è severa,
che cotai colpi per vendetta croscia!

Lo duca il domandò poi chi ello era;
per ch'ei rispuose: « Io piovvi di Toscana,
poco tempo è, in questa gola fiera.

Vita bestial mi piacque e non umana,
sì come a mul ch'i' fui; son Vanni Fucci
bestia, e Pistoia mi fu degna tana ».

E ïo al duca: « Dilli che non mucci,
e domanda che colpa qua giù 'l pinse;
ch'io 'l vidi omo di sangue e di crucci ».

E 'l peccator, che 'ntese, non s'infinse,
ma drizzò verso me l'animo e 'l volto,
e di trista vergogna si dipinse;

poi disse: « Più mi duol che tu m'hai colto
ne la miseria dove tu mi vedi,
che quando fui de l'altra vita tolto.

Io non posso negar quel che tu chiedi;
in giù son messo tanto perch'io fui
ladro a la sagrestia d'i belli arredi,

e falsamente già fu apposto altrui.
Ma perché di tal vista tu non godi,
se mai sarai di fuor da' luoghi bui,

apri li orecchi al mio annunzio, e odi.
Pistoia in pria d'i Neri si dimagra;
poi Fiorenza rinova gente e modi.

Tragge Marte vapor di Val di Magra
ch'è di torbidi nuvoli involuto;
e con tempesta impetüosa e agra

sovra Campo Picen fia combattuto;
ond'ei repente spezzerà la nebbia,
sì ch'ogne Bianco ne sarà feruto.

E detto l'ho perché doler ti debbia! ».

••• Canto XXIV·

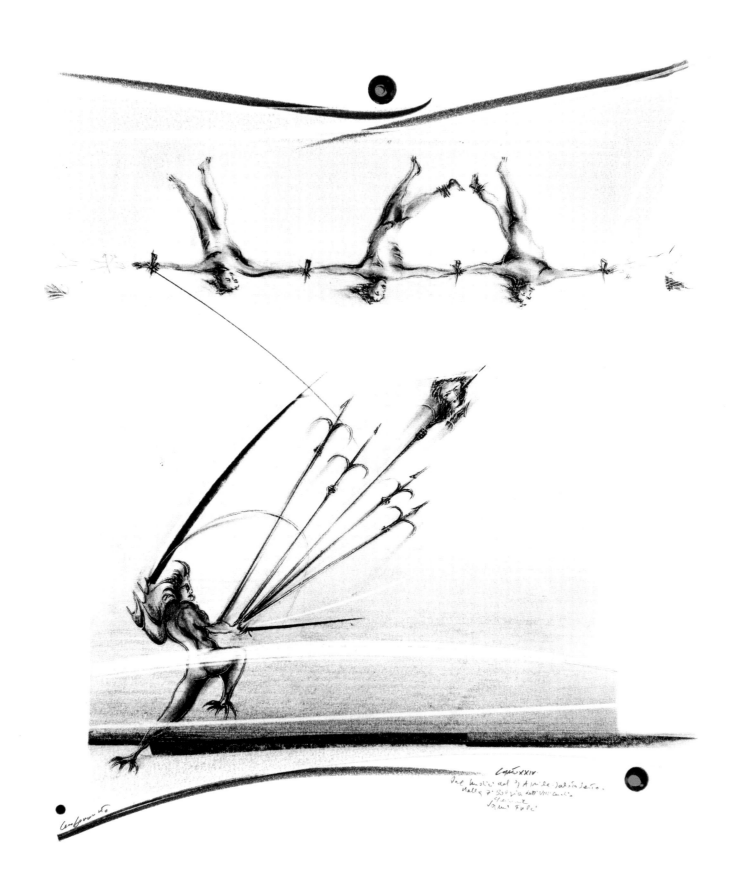

CANTO XXIV

Al fine de le sue parole il ladro
le mani alzò con amendue le fiche,
gridando: « Togli, Dio, ch'a te le squadro! ».

Da indi in qua mi fuor le serpi amiche,
perch'una li s'avvolse allora al collo,
come dicesse 'Non vo' che più diche';

e un'altra a le braccia, e rilegollo,
ribadendo sé stessa sì dinanzi,
che non potea con esse dare un crollo.

Ahi Pistoia, Pistoia, ché non stanzi
d'incenerarti sì che più non duri,
poi che 'n mal fare il seme tuo avanzi?

Per tutt'i cerchi de lo 'nferno scuri
non vidi spirto in Dio tanto superbo,
non quel che cadde a Tebe giù da' muri.

El si fuggì che non parlò più verbo;
e io vidi un centauro pien di rabbia
venir chiamando: « Ov'è, ov'è l'acerbo? ».

Maremma non cred'io che tante n'abbia,
quante bisce elli avea su per la groppa
infin ove comincia nostra labbia.

Sovra le spalle, dietro da la coppa,
con l'ali aperte li giacea un draco;
e quello affuoca qualunque s'intoppa.

Lo mio maestro disse: « Questi è Caco,
che, sotto 'l sasso di monte Aventino,
di sangue fece spesse volte laco.

Non va co' suoi fratei per un cammino,
per lo furto che frodolente fece
del grande armento ch'elli ebbe a vicino;

onde cessar le sue opere biece
sotto la mazza d'Ercule, che forse
gliene diè cento, e non sentì le diece ».

Mentre che sì parlava, ed el trascorse,
e tre spiriti venner sotto noi,
de' quai né io né 'l duca mio s'accorse,

se non quando gridar: « Chi siete voi? »;
per che nostra novella si ristette,
e intendemmo pur ad essi poi.

Io non li conoscea; ma ei seguette,
come suol seguitar per alcun caso,
che l'un nomar un altro convenette,

dicendo: « Cianfa dove fia rimaso? »;
per ch'io, acciò che 'l duca stesse attento,
mi puosi 'l dito su dal mento al naso.

Se tu se' or, lettore, a creder lento
ciò ch'io dirò, non sarà maraviglia,
ché io che 'l vidi, a pena il mi consento.

Com'io tenea levate in lor le ciglia,
e un serpente con sei piè si lancia
dinanzi a l'uno, e tutto a lui s'appiglia.

Co' piè di mezzo li avvinse la pancia
e con li anterior le braccia prese;
poi li addentò e l'una e l'altra guancia;

li diretani a le cosce distese,
e miseli la coda tra 'mbedue
e dietro per le ren sù la ritese.

Ellera abbarbicata mai non fue
ad alber sì, come l'orribil fiera
per l'altrui membra avviticchiò le sue.

Poi s'appiccar, come di calda cera
fossero stati, e mischiar lor colore,
né l'un né l'altro già parea quel ch'era:

come procede innanzi da l'ardore,
per lo papiro suso, un color bruno
che non è nero ancora e 'l bianco more.

Li altri due 'l riguardavano, e ciascuno
gridava: « Omè, Agnel, come ti muti!
Vedi che già non se' né due né uno ».

Già eran li due capi un divenuti,
quando n'apparver due figure miste
in una faccia, ov'eran due perduti.

Fersi le braccia due di quattro liste;
le cosce con le gambe e 'l ventre e 'l casso
divenner membra che non fuor mai viste.

Ogne primaio aspetto ivi era casso:
due e nessun l'imagine perversa
parea; e tal sen gio con lento passo.

Come 'l ramarro sotto la gran fersa
dei dì canicular, cangiando sepe,
folgore par se la via attraversa,

sì pareva, venendo verso l'epe
de li altri due, un serpentello acceso,
livido e nero come gran di pepe;

e quella parte onde prima è preso
nostro alimento, a l'un di lor trafisse;
poi cadde giuso innanzi lui disteso.

Lo trafitto 'l mirò, ma nulla disse;
anzi, co' piè fermati, sbadigliava
pur come sonno o febbre l'assalisse.

Elli 'l serpente e quei lui riguardava;
l'un per la piaga e l'altro per la bocca
fummavan forte, e 'l fummo si scontrava.

Taccia Lucano omai là dov'e' tocca
del misero Sabello e di Nasidio,
e attenda a udir quel ch'or si scocca.

Taccia di Cadmo e d'Aretusa Ovidio,
ché se quello in serpente e quella in fonte
converte poetando, io non lo 'nvidio;

ché due nature mai a fronte a fronte
non trasmutò sì ch'amendue le forme
a cambiar lor matera fosser pronte.

Insieme si rispuosero a tai norme,
che 'l serpente la coda in forca fesse,
e 'l feruto ristrinse insieme l'orme.

Le gambe con le cosce seco stesse
s'appiccar sì, che 'n poco la giuntura
non facea segno alcun che si paresse.

Togliea la coda fessa la figura
che si perdeva là, e la sua pelle
si facea molle, e quella di là dura.

Io vidi intrar le braccia per l'ascelle,
e i due piè de la fiera, ch'eran corti,
tanto allungar quanto accorciavan quelle.

Poscia li piè di rietro, insieme attorti,
diventaron lo membro che l'uom cela,
e 'l misero del suo n'avea due porti.

Mentre che 'l fummo l'uno e l'altro vela
di color novo, e genera 'l pel suso
per l'una parte e da l'altra il dipela,

l'un si levò e l'altro cadde giuso,
non torcendo però le lucerne empie,
sotto le quai ciascun cambiava muso.

Quel ch'era dritto, il trasse ver' le tempie,
e di troppa matera ch'in là venne
uscir li orecchi de le gote scempie;

ciò che non corse in dietro e si ritenne
di quel soverchio, fé naso a la faccia
e le labbra ingrossò quanto convenne.

Quel che giacëa, il muso innanzi caccia,
e li orecchi ritira per la testa
come face le corna la lumaccia;

e la lingua, ch'avëa unita e presta
prima a parlar, si fende, e la forcuta
ne l'altro si richiude; e 'l fummo resta.

L'anima ch'era fiera divenuta,
suffolando si fugge per la valle,
e l'altro dietro a lui parlando sputa.

Poscia li volse le novelle spalle,
e disse a l'altro: « I' vo' che Buoso corra,
com'ho fatt'io, carpon per questo calle ».

Così vid'io la settima zavorra
mutare e trasmutare; e qui mi scusi
la novità se fior la penna abborra.

E avvegna che li occhi miei confusi
fossero alquanto e l'animo smagato,
non poter quei fuggirsi tanto chiusi,

ch'i' non scorgessi ben Puccio Sciancato;
ed era quel che sol, di tre compagni
che venner prima, non era mutato;

l'altr'era quel che tu, Gaville, piagni.

Canto XXV.

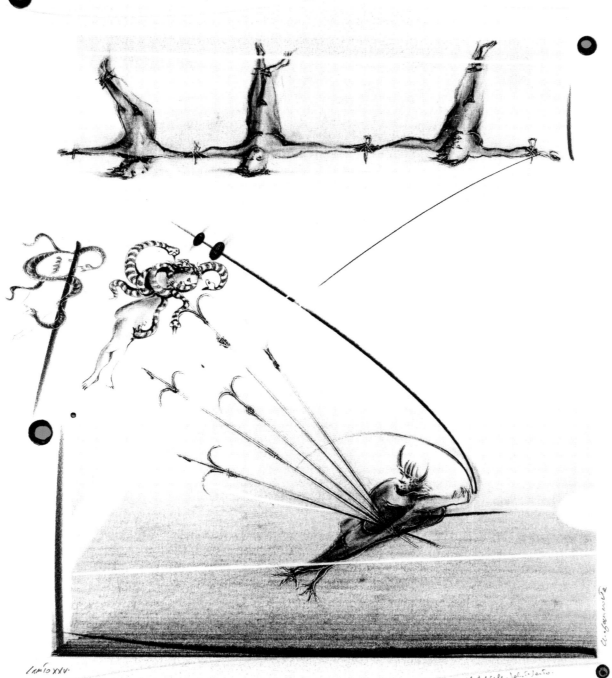

CANTO XXV.

Godi, Fiorenza, poi che se' sì grande
che per mare e per terra batti l'ali,
e per lo 'nferno tuo nome si spande!

Tra li ladron trovai cinque cotali
tuoi cittadini onde mi ven vergogna,
e tu in grande orranza non ne sali.

Ma se presso al mattin del ver si sogna,
tu sentirai, di qua da picciol tempo,
di quel che Prato, non ch'altri, t'agogna.

E se già fosse, non saria per tempo.
Così foss'ei, da che pur esser dee!
ché più mi graverà, com' più m'attempo.

Noi ci partimmo, e su per le scalee
che n'avea fatto iborni a scender pria,
rimontò 'l duca mio e trasse mee;

e proseguendo la solinga via,
tra le schegge e tra ' rocchi de lo scoglio
lo piè sanza la man non si spedia.

Allor mi dolsi, e ora mi ridoglio
quando drizzo la mente a ciò ch'io vidi,
e più lo 'ngegno affreno ch'i' non soglio,

perché non corra che virtù nol guidi;
sì che, se stella bona o miglior cosa
m'ha dato 'l ben, ch'io stessi nol m'invidi.

Quante 'l villan ch'al poggio si riposa,
nel tempo che colui che 'l mondo schiara
la faccia sua a noi tien meno ascosa,

come la mosca cede a la zanzara,
vede lucciole giù per la vallea,
forse colà dov'e' vendemmia e ara:

di tante fiamme tutta risplendea
l'ottava bolgia, sì com'io m'accorsi
tosto che fui là 've 'l fondo parea.

E qual colui che si vengiò con li orsi
vide 'l carro d'Elia al dipartire,
quando i cavalli al cielo erti levorsi,

che nol potea sì con li occhi seguire,
ch'el vedesse altro che la fiamma sola,
sì come nuvoletta, in sù salire:

tal si move ciascuna per la gola
del fosso, ché nessuna mostra 'l furto,
e ogne fiamma un peccatore invola.

Io stava sovra 'l ponte a veder surto,
sì che s'io non avessi un ronchion preso,
caduto sarei giù sanz'esser urto.

E 'l duca, che mi vide tanto atteso,
disse: « Dentro dai fuochi son li spirti;
catun si fascia di quel ch'elli è inceso ».

« Maestro mio », rispuos'io, « per udirti
son io più certo; ma già m'era avviso
che così fosse, e già voleva dirti:

chi è 'n quel foco che vien sì diviso
di sopra, che par surger de la pira
dov' Eteòcle col fratel fu miso? ».

Rispuose a me: « Là dentro si martira
Ulisse e Dïomede, e così insieme
a la vendetta vanno come a l'ira;

e dentro da la lor fiamma si geme
l'agguato del caval che fé la porta
onde uscì de' Romani il gentil seme.

Piangevisi entro l'arte per che, morta,
Deïdamìa ancor si duol d'Achille,
e del Palladio pena vi si porta ».

« S'ei posson dentro da quelle faville
parlar », diss'io, « maestro, assai ten priego
e ripriego, che 'l priego vaglia mille,

che non mi facci de l'attender niego
fin che la fiamma cornuta qua vegna:
vedi che del disio ver' lei mi piego! ».

Ed elli a me: « La tua preghiera è degna
di molta loda, e io però l'accetto;
ma fa che la tua lingua si sostegna.

Lascia parlare a me, ch'i' ho concetto
ciò che tu vuoi; ch'ei sarebbero schivi,
perch'e' fuor greci, forse del tuo detto ».

Poi che la fiamma fu venuta quivi
dove parve al mio duca tempo e loco,
in questa forma lui parlare audivi:

« O voi che siete due dentro ad un foco,
s'io meritai di voi mentre ch'io vissi,
s'io meritai di voi assai o poco

quando nel mondo li alti versi scrissi,
non vi movete; ma l'un di voi dica
dove, per lui, perduto a morir gissi ».

Lo maggior corno de la fiamma antica
cominciò a crollarsi mormorando,
pur come quella cui vento affatica;

indi la cima qua e là menando,
come fosse la lingua che parlasse,
gittò voce di fuori e disse: « Quando

mi diparti' da Circe, che sottrasse
me più d'un anno là presso a Gaeta,
prima che sì Enëa la nomasse,

né dolcezza di figlio, né la pieta
del vecchio padre, né 'l debito amore
lo qual dovea Penelopè far lieta,

vincer potero dentro a me l'ardore
ch'i' ebbi a divenir del mondo esperto
e de li vizi umani e del valore;

ma misi me per l'alto mare aperto
sol con un legno e con quella compagna
picciola da la qual non fui diserto.

L'un lito e l'altro vidi infin la Spagna,
fin nel Morrocco, e l'isola d'i Sardi,
e l'altre che quel mare intorno bagna.

Io e ' compagni eravam vecchi e tardi
quando venimmo a quella foce stretta
dov' Ercule segnò li suoi riguardi

acciò che l'uom più oltre non si metta;
da la man destra mi lasciai Sibilia,
da l'altra già m'avea lasciata Setta.

" O frati " dissi, " che per cento milia
perigli siete giunti a l'occidente,
a questa tanto picciola vigilia

d'i nostri sensi ch'è del rimanente
non vogliate negar l'esperïenza,
di retro al sol, del mondo sanza gente.

Considerate la vostra semenza:
fatti non foste a viver come bruti,
ma per seguir virtute e canoscenza ".

Li miei compagni fec'io sì aguti,
con questa orazion picciola, al cammino,
che a pena poscia li avrei ritenuti;

e volta nostra poppa nel mattino,
de' remi facemmo ali al folle volo,
sempre acquistando dal lato mancino.

Tutte le stelle già de l'altro polo
vedea la notte, e 'l nostro tanto basso,
che non surgëa fuor del marin suolo.

Cinque volte racceso e tante casso
lo lume era di sotto da la luna,
poi che 'ntrati eravam ne l'alto passo,

quando n'apparve una montagna, bruna
per la distanza, e parvemi alta tanto
quanto veduta non avëa alcuna.

Noi ci allegrammo, e tosto tornò in pianto;
ché de la nova terra un turbo nacque
e percosse del legno il primo canto.

Tre volte il fé girar con tutte l'acque;
a la quarta levar la poppa in suso
e la prora ire in giù, com'altrui piacque,

infin che 'l mar fu sovra noi richiuso ».

Canto XXVI.

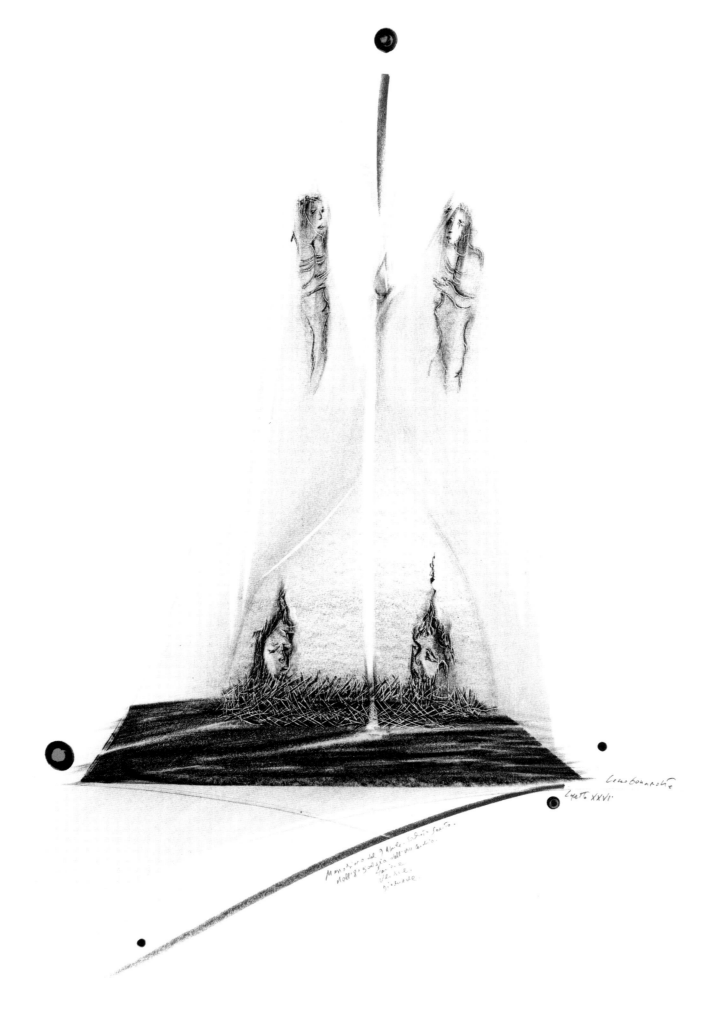

Lino Bonanno

TaV. XXVI.

Memoriano del 9 Aprile Settore Sento.
Nell'8 gialga dell'VIII secolo.
San...e
UL...E.
giornale.

Già era dritta in sù la fiamma e queta
per non dir più, e già da noi sen gia
con la licenza del dolce poeta,

quand'un'altra, che dietro a lei venìa,
ne fece volger li occhi a la sua cima
per un confuso suon che fuor n'uscia.

Come 'l bue cicilian che mugghiò prima
col pianto di colui, e ciò fu dritto,
che l'avea temperato con sua lima,

mugghiava con la voce de l'afflitto,
sì che, con tutto che fosse di rame,
pur el pareva dal dolor trafitto;

così, per non aver via né forame
dal principio nel foco, in suo linguaggio
si convertïan le parole grame.

Ma poscia ch'ebber colto lor vïaggio
su per la punta, dandole quel guizzo
che dato avea la lingua in lor passaggio,

udimmo dire: « O tu a cu' io drizzo
la voce e che parlavi mo lombardo,
dicendo " Istra ten va, più non t'adizzo ",

perch'io sia giunto forse alquanto tardo,
non t'incresca restare a parlar meco;
vedi che non incresce a me, e ardo!

Se tu pur mo in questo mondo cieco
caduto se' di quella dolce terra
latina ond'io mia colpa tutta reco,

dimmi se Romagnuoli han pace o guerra;
ch'io fui d'i monti là intra Orbino
e 'l giogo di che Tever si diserra ».

Io era in giuso ancora attento e chino,
quando il mio duca mi tentò di costa,
dicendo: « Parla tu; questi è latino ».

E io, ch'avea già pronta la risposta,
sanza indugio a parlare incominciai:
« O anima che se' là giù nascosta,

Romagna tua non è, e non fu mai,
sanza guerra ne' cuor de' suoi tiranni;
ma 'n palese nessuna or vi lasciai.

Ravenna sta come stata è molt'anni:
l'aguglia da Polenta la si cova,
sì che Cervia ricuopre co' suoi vanni.

La terra che fé già la lunga prova
e di Franceschi sanguinoso mucchio,
sotto le branche verdi si ritrova.

E 'l mastin vecchio e 'l nuovo da Verrucchio,
che fecer di Montagna il mal governo,
là dove soglion fan d'i denti succhio.

Le città di Lamone e di Santerno
conduce il lïoncel dal nido bianco,
che muta parte da la state al verno.

E quella cu' il Savio bagna il fianco,
così com'ella sie' tra 'l piano e 'l monte,
tra tirannia si vive e stato franco.

Ora chi se', ti priego che ne conte;
non esser duro più ch'altri sia stato,
se 'l nome tuo nel mondo tegna fronte ».

Poscia che 'l foco alquanto ebbe rugghiato
al modo suo, l'aguta punta mosse
di qua, di là, e poi diè cotal fiato:

« S'i' credesse che mia risposta fosse
a persona che mai tornasse al mondo,
questa fiamma staria sanza più scosse;

ma però che già mai di questo fondo
non tornò vivo alcun, s'i' odo il vero,
sanza tema d'infamia ti rispondo.

Io fui uom d'arme, e poi fui cordigliero,
credendomi, sì cinto, fare ammenda;
e certo il creder mio venìa intero,

se non fosse il gran prete, a cui mal prenda!,
che mi rimise ne le prime colpe;
e come e quare, voglio che m'intenda.

Mentre ch'io forma fui d'ossa e di polpe
che la madre mi diè, l'opere mie
non furon leonine, ma di volpe.

Li accorgimenti e le coperte vie
io seppi tutte, e sì menai lor arte,
ch'al fine de la terra il suono uscie.

Quando mi vidi giunto in quella parte
di mia etade ove ciascun dovrebbe
calar le vele e raccoglier le sarte,

ciò che pria mi piacëa, allor m'increbbe,
e pentuto e confesso mi rendei;
ahi miser lasso! e giovato sarebbe.

Lo principe d'i novi Farisei,
avendo guerra presso a Laterano,
e non con Saracin né con Giudei,

ché ciascun suo nimico era Cristiano,
e nessun era stato a vincer Acri
né mercatante in terra di Soldano,

né sommo officio né ordini sacri
guardò in sé, né in me quel capestro
che solea fare i suoi cinti più macri.

Ma come Costantin chiese Silvestro
d'entro Siratti a guerir de la lebbre,
così mi chiese questi per maestro

a guerir de la sua superba febbre;
domandommi consiglio, e io tacetti
perché le sue parole parver ebbre.

E' poi ridisse: " Tuo cuor non sospetti;
finor t'assolvo, e tu m'insegna fare
sì come Penestrino in terra getti.

Lo ciel poss'io serrare e diserrare,
come tu sai; però son due le chiavi
che 'l mio antecessor non ebbe care ".

Allor mi pinser li argomenti gravi
là 've 'l tacer mi fu avviso 'l peggio,
e dissi: " Padre, da che tu mi lavi

di quel peccato ov'io mo cader deggio,
lunga promessa con l'attender corto
ti farà trïunfar ne l'alto seggio ".

Francesco venne poi, com'io fu' morto,
per me; ma un d'i neri cherubini
li disse: " Non portar; non mi far torto.

Venir se ne dee giù tra ' miei meschini
perché diede 'l consiglio frodolente,
dal qual in qua stato li sono a' crini;

ch'assolver non si può chi non si pente,
né pentere e volere insieme puossi
per la contradizion che nol consente ".

Oh me dolente! come mi riscossi
quando mi prese dicendomi: " Forse
tu non pensavi ch'io lòico fossi!".

A Minòs mi portò; e quelli attorse
otto volte la coda al dosso duro;
e poi che per gran rabbia la si morse,

disse: " Questi è d'i rei del foco furo ";
per ch'io là dove vedi son perduto,
e sì vestito, andando, mi rancuro ».

Quand'elli ebbe 'l suo dir così compiuto,
la fiamma dolorando si partio,
torcendo e dibattendo 'l corno aguto.

Noi passamm' oltre, e io e 'l duca mio,
su per lo scoglio infino in su l'altr'arco
che cuopre 'l fosso in che si paga il fio
a quei che scommettendo acquistan carco.

Canto XXVII

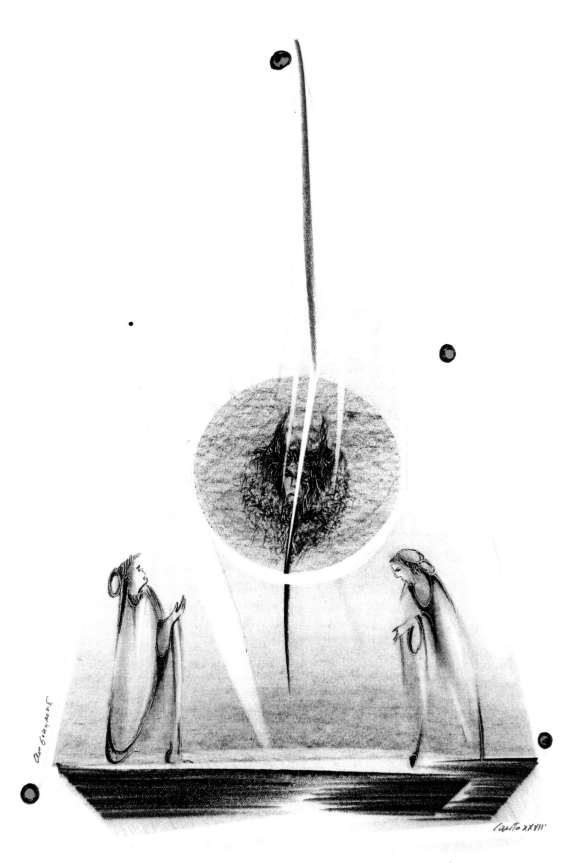

Canto XXVII

Chi poria mai pur con parole sciolte
dicer del sangue e de le piaghe a pieno
ch'i' ora vidi, per narrar più volte?

Ogne lingua per certo verria meno
per lo nostro sermone e per la mente
c'hanno a tanto comprender poco seno.

S'el s'aunasse ancor tutta la gente
che già, in su la fortunata terra
di Puglia, fu del suo sangue dolente

per li Troiani e per la lunga guerra
che de l'anella fé sì alte spoglie,
come Livïo scrive, che non erra,

con quella che sentio di colpi doglie
per contastare a Ruberto Guiscardo;
e l'altra il cui ossame ancor s'accoglie

a Ceperan, là dove fu bugiardo
ciascun Pugliese, e là da Tagliacozzo,
dove sanz'arme vinse il vecchio Alardo;

e qual forato suo membro e qual mozzo
mostrasse, d'aequar sarebbe nulla
il modo de la nona bolgia sozzo.

Già veggia, per mezzul perdere o lulla,
com'io vidi un, così non si pertugia,
rotto dal mento infin dove si trulla.

Tra le gambe pendevan le minugia;
la corata pareva e 'l tristo sacco
che merda fa di quel che si trangugia.

Mentre che tutto in lui veder m'attacco,
guardommi e con le man s'aperse il petto,
dicendo: « Or vedi com'io mi dilacco!

vedi come storpiato è Mäometto!
Dinanzi a me sen va piangendo Alì,
fesso nel volto dal mento al ciuffetto.

E tutti li altri che tu vedi qui,
seminator di scandalo e di scisma
fuor vivi, e però son fessi così.

Un diavolo è qua dietro che n'accisma
sì crudelmente, al taglio de la spada
rimettendo ciascun di questa risma,

quand'avem volta la dolente strada;
però che le ferite son richiuse
prima ch'altri dinanzi li rivada.

Ma tu chi se' che 'n su lo scoglio muse,
forse per indugiar d'ire a la pena
ch'è giudicata in su le tue accuse? ».

« Né morte 'l giunse ancor, né colpa 'l mena ».
rispuose 'l mio maestro, « a tormentarlo;
ma per dar lui esperïenza piena,

a me, che morto son, convien menarlo
per lo 'nferno qua giù di giro in giro;
e quest'è ver così com'io ti parlo ».

Più fuor di cento che, quando l'udiro,
s'arrestaron nel fosso a riguardarmi
per maraviglia, oblïando il martiro.

« Or dì a fra Dolcin dunque che s'armi,
tu che forse vedra' il sole in breve,
s'ello non vuol qui tosto seguitarmi,

sì di vivanda, che stretta di neve
non rechi la vittoria al Noarese,
ch'altrimenti acquistar non saria leve ».

Poi che l'un piè per girsene sospese,
Mäometto mi disse esta parola;
indi a partirsi in terra lo distese.

Un altro, che forata avea la gola
e tronco 'l naso infin sotto le ciglia,
e non avea mai ch'una orecchia sola,

ristato a riguardar per maraviglia
con li altri, innanzi a li altri aprì la canna,
ch'era di fuor d'ogne parte vermiglia,

e disse: « O tu cui colpa non condanna
e cu' io vidi in su terra latina,
se troppa simiglianza non m'inganna,

rimembriti di Pier da Medicina,
se mai torni a veder lo dolce piano
che da Vercelli a Marcabò dichina.

E fa sapere a' due miglior da Fano,
a messer Guido e anco ad Angiolello,
che, se l'antiveder qui non è vano,

gittati saran fuor di lor vasello
e mazzerati presso a la Cattolica
per tradimento d'un tiranno fello.

Tra l'isola di Cipri e di Maiolica
non vide mai sì gran fallo Nettuno,
non da pirate, non da gente argolica.

Quel traditor che vede pur con l'uno,
e tien la terra che tale qui meco
vorrebbe di vedere esser digiuno,

farà venirli a parlamento seco;
poi farà sì, ch'al vento di Focara
non sarà lor mestier voto né preco ».

E io a lui: « Dimostrami e dichiara,
se vuo' ch'i' porti sù di te novella,
chi è colui da la veduta amara ».

Allor puose la mano a la mascella
d'un suo compagno e la bocca li aperse,
gridando: « Questi è desso, e non favella.

Questi, scacciato, il dubitar sommerse
in Cesare, affermando che 'l fornito
sempre con danno l'attender sofferse ».

Oh quanto mi pareva sbigottito
con la lingua tagliata ne la strozza
Curïo, ch'a dir fu così ardito!

E un ch'avea l'una e l'altra man mozza,
levando i moncherin per l'aura fosca,
sì che 'l sangue facea la faccia sozza,

gridò: « Ricordera'ti anche del Mosca,
che disse, lasso!, " Capo ha cosa fatta ",
che fu mal seme per la gente tosca ».

E io li aggiunsi: « E morte di tua schiatta »;
per ch'elli, accumulando duol con duolo,
sen gio come persona trista e matta.

Ma io rimasi a riguardar lo stuolo,
e vidi cosa ch'io avrei paura,
sanza più prova, di contarla solo;

se non che coscïenza m'assicura,
la buona compagnia che l'uom francheggia
sotto l'asbergo del sentirsi pura.

Io vidi certo, e ancor par ch'io 'l veggia,
un busto sanza capo andar sì come
andavan li altri de la trista greggia;

e 'l capo tronco tenea per le chiome,
pesol con mano a guisa di lanterna:
e quel mirava noi e dicea: « Oh me! ».

Di sé facea a sé stesso lucerna,
ed eran due in uno e uno in due;
com'esser può, quei sa che sì governa.

Quando diritto al piè del ponte fue,
levò 'l braccio alto con tutta la testa
per appressarne le parole sue,

che fuoro: « Or vedi la pena molesta,
tu che, spirando, vai veggendo i morti:
vedi s'alcuna è grande come questa.

E perché tu di me novella porti,
sappi ch'i' son Bertram dal Bornio, quelli
che diedi al re giovane i ma' conforti.

Io feci il padre e 'l figlio in sé ribelli;
Achitofèl non fé più d'Absalone
e di Davìd coi malvagi punzelli.

Perch'io parti' così giunte persone,
partito porto il mio cerebro, lasso!,
dal suo principio ch'è in questo troncone.

Così s'osserva in me lo contrapasso ».

Canto XXVIII.

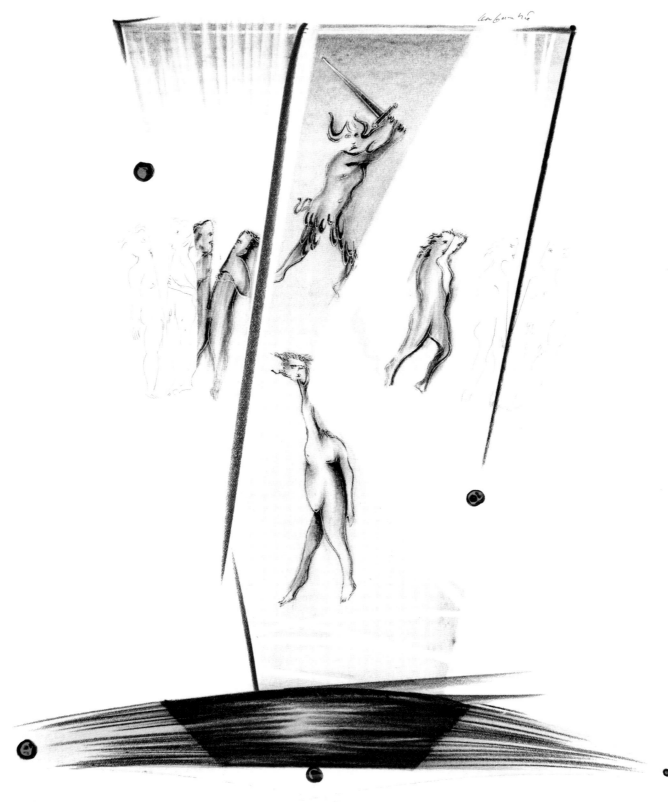

La molta gente e le diverse piaghe
avean le luci mie sì inebrïate,
che de lo stare a piangere eran vaghe.

Ma Virgilio mi disse: « Che pur guate?
perché la vista tua pur si soffolge
là giù tra l'ombre triste smozzicate?

Tu non hai fatto sì a l'altre bolge;
pensa, se tu annoverar le credi,
che miglia ventidue la valle volge.

E già la luna è sotto i nostri piedi;
lo tempo è poco omai che n'è concesso,
e altro è da veder che tu non vedi ».

« Se tu avessi », rispuos'io appresso,
« atteso a la cagion per ch'io guardava,
forse m'avresti ancor lo star dimesso ».

Parte sen giva, e io retro li andava,
lo duca, già facendo la risposta,
e soggiugnendo: « Dentro a quella cava

dov'io tenea or li occhi sì a posta,
credo ch'un spirto del mio sangue pianga
la colpa che là giù cotanto costa ».

Allor disse 'l maestro: « Non si franga
lo tuo pensier da qui innanzi sovr'ello.
Attendi ad altro, ed ei là si rimanga;

ch'io vidi lui a piè del ponticello
mostrarti e minacciar forte col dito,
e udi' 'l nominar Geri del Bello.

Tu eri allor sì del tutto impedito
sovra colui che già tenne Altaforte,
che non guardasti in là, sì fu partito ».

« O duca mio, la vïolenta morte
che non li è vendicata ancor », diss'io,
« per alcun che de l'onta sia consorte,

fece lui disdegnoso; ond'el sen gio
sanza parlarmi, sì com'io estimo:
e in ciò m'ha el fatto a sé più pio ».

Così parlammo infino al loco primo
che de lo scoglio l'altra valle mostra,
se più lume vi fosse, tutto ad imo.

Quando noi fummo sor l'ultima chiostra
di Malebolge, sì che i suoi conversi
potean parere a la veduta nostra,

lamenti saettaron me diversi,
che di pietà ferrati avean li strali;
ond'io li orecchi con le man copersi.

Qual dolor fora, se de li spedali
di Valdichiana tra 'l luglio e 'l settembre
e di Maremma e di Sardigna i mali

fossero in una fossa tutti 'nsembre,
tal era quivi, e tal puzzo n'usciva
qual suol venir de le marcite membre.

Noi discendemmo in su l'ultima riva
del lungo scoglio, pur da man sinistra;
e allor fu la mia vista più viva

giù ver' lo fondo, là 've la ministra
de l'alto Sire infallibil giustizia
punisce i falsador che qui registra.

Non credo ch'a veder maggior tristizia
fosse in Egina il popol tutto infermo,
quando fu l'aere sì pien di malizia,

che li animali, infino al picciol vermo,
cascaron tutti, e poi le genti antiche,
secondo che i poeti hanno per fermo,

si ristorar di seme di formiche;
ch'era a veder per quella oscura valle
languir li spirti per diverse biche.

Qual sovra 'l ventre e qual sovra le spalle
l'un de l'altro giacea, e qual carpone
si trasmutava per lo tristo calle.

Passo passo andavam sanza sermone,
guardando e ascoltando li ammalati,
che non potean levar le lor persone.

Io vidi due sedere a sé poggiati,
com'a scaldar si poggia tegghia a tegghia,
dal capo al piè di schianze macolati;

e non vidi già mai menare stregghia
a ragazzo aspettato dal segnorso,
né a colui che mal volontier vegghia,

come ciascun menava spesso il morso
de l'unghie sopra sé per la gran rabbia
del pizzicor, che non ha più soccorso;

e sì traevan giù l'unghie la scabbia,
come coltel di scardova le scaglie
o d'altro pesce che più larghe l'abbia.

« O tu che con le dita ti dismaglie »,
cominciò 'l duca mio a l'un di loro,
« e che fai d'esse tal volta tanaglie,

dinne s'alcun Latino è tra costoro
che son quinc'entro, se l'unghia ti basti
etternalmente a cotesto lavoro ».

« Latin siam noi, che tu vedi sì guasti
qui ambedue », rispuose l'un piangendo;
« ma tu chi se' che di noi dimandasti? ».

E 'l duca disse: « I' son un che discendo
con questo vivo giù di balzo in balzo,
e di mostrar lo 'nferno a lui intendo ».

Allor si ruppe lo comun rincalzo;
e tremando ciascuno a me si volse
con altri che l'udiron di rimbalzo.

Lo buon maestro a me tutto s'accolse,
dicendo: « Dì a lor ciò che tu vuoli »;
e io incominciai, poscia ch'ei volse:

« Se la vostra memoria non s'imboli
nel primo mondo da l'umane menti,
ma s'ella viva sotto molti soli,

ditemi chi voi siete e di che genti;
la vostra sconcia e fastidiosa pena
di palesarvi a me non vi spaventi ».

« Io fui d'Arezzo, e Albero da Siena »,
rispuose l'un, « mi fé mettere al foco;
ma quel per ch'io mori' qui non mi mena.

Vero è ch'i' dissi lui, parlando a gioco:
"I' mi saprei levar per l'aere a volo";
e quei, ch'avea vaghezza e senno poco,

volle ch'i' li mostrassi l'arte; e solo
perch'io nol feci Dedalo, mi fece
ardere a tal che l'avea per figliuolo.

Ma ne l'ultima bolgia de le diece
me per l'alchìmia che nel mondo usai
dannò Minòs, a cui fallar non lece ».

E io dissi al poeta: « Or fu già mai
gente sì vana come la sanese?
Certo non la francesca sì d'assai! ».

Onde l'altro lebbroso, che m'intese,
rispuose al detto mio: « Tra'mene Stricca
che seppe far le temperate spese,

e Niccolò che la costuma ricca
del garofano prima discoverse
ne l'orto dove tal seme s'appicca;

e tra'ne la brigata in che disperse
Caccia d'Ascian la vigna e la gran fonda,
e l'Abbagliato suo senno proferse.

Ma perché sappi chi sì ti seconda
contra i Sanesi, aguzza ver' me l'occhio,
sì che la faccia mia ben ti risponda:

sì vedrai ch'io son l'ombra di Capocchio,
che falsai li metalli con l'achìmia;
e te dee ricordar, se ben t'adocchio,

com'io fui di natura buona scimia ».

Carlo XXIX.

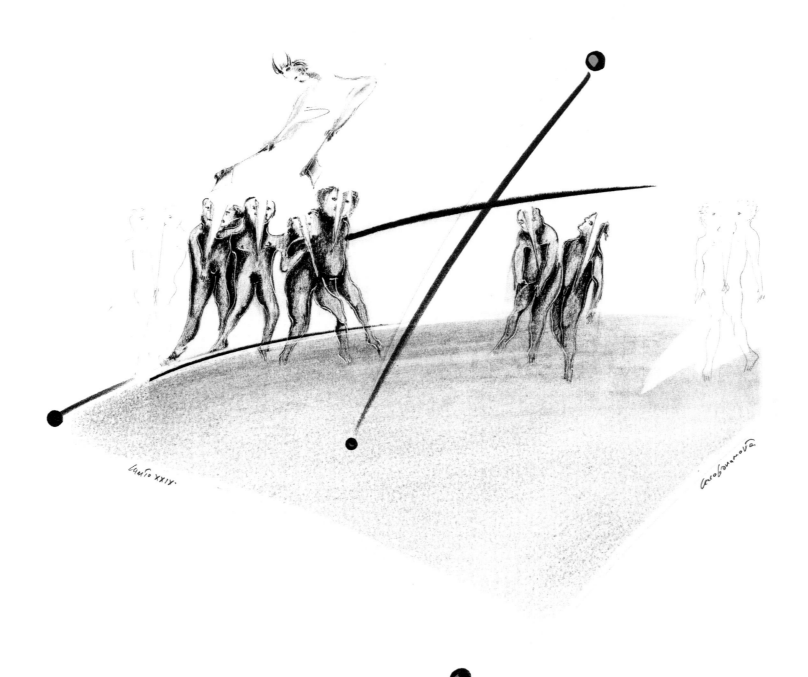

Canto XXIV.

Casanova

Una favilla e tanta del 4 aprile salì a H. Poeta
vidi p. lo golfin dell'Uni scudo.
Genova
Ciel del porto
pistola d'inverno
rischio da giorno

Nel tempo che Iunone era crucciata
per Semelè contra 'l sangue tebano,
come mostrò una e altra fïata,

Atamante divenne tanto insano,
che veggendo la moglie con due figli
andar carcata da ciascuna mano,

gridò: « Tendiam le reti, sì ch'io pigli
la leonessa e ' leoncini al varco »;
e poi distese i dispietati artigli,

prendendo l'un ch'avea nome Learco,
e rotollo e percosselo ad un sasso;
e quella s'annegò con l'altro carco.

E quando la fortuna volse in basso
l'altezza de' Troian che tutto ardiva,
sì che 'nsieme col regno il re fu casso,

Ecuba trista, misera e cattiva,
poscia che vide Polissena morta,
e del suo Polidoro in su la riva

del mar si fu la dolorosa accorta,
forsennata latrò sì come cane;
tanto il dolor le fé la mente torta.

Ma né di Tebe furie né troiane
si vider mäi in alcun tanto crude,
non punger bestie, nonché membra umane,

quant'io vidi in due ombre smorte e nude,
che mordendo correvan di quel modo
che 'l porco quando del porcil si schiude.

L'una giunse a Capocchio, e in sul nodo
del collo l'assannò, sì che, tirando,
grattar li fece il ventre al fondo sodo.

E l'Aretin che rimase, tremando
mi disse: « Quel folletto è Gianni Schicchi,
e va rabbioso altrui così conciando ».

« Oh », diss'io lui, « se l'altro non ti ficchi
li denti a dosso, non ti sia fatica
a dir chi è, pria che di qui si spicchi ».

Ed elli a me: « Quell'è l'anima antica
di Mirra scellerata, che divenne
al padre, fuor del dritto amore, amica.

Questa a peccar con esso così venne,
falsificando sé in altrui forma,
come l'altro che là sen va, sostenne,

per guadagnar la donna de la torma,
falsificare in sé Buoso Donati,
testando e dando al testamento norma ».

E poi che i due rabbiosi fuor passati
sovra cu' io avea l'occhio tenuto,
rivolsilo a guardar li altri mal nati.

Io vidi un, fatto a guisa di lëuto,
pur ch'elli avesse avuta l'anguinaia
tronca da l'altro che l'uomo ha forcuto.

La grave idropesì, che sì dispaia
le membra con l'omor che mal converte,
che 'l viso non risponde a la ventraia,

faceva lui tener le labbra aperte
come l'etico fa, che per la sete
l'un verso 'l mento e l'altro in sù rinverte.

« O voi che sanz'alcuna pena siete,
e non so io perché, nel mondo gramo »,
diss'elli a noi, « guardate e attendete

a la miseria del maestro Adamo;
io ebbi, vivo, assai di quel ch'i' volli,
e ora, lasso!, un gocciol d'acqua bramo.

Li ruscelletti che d'i verdi colli
del Casentin discendon giuso in Arno,
faccendo i lor canali freddi e molli,

sempre mi stanno innanzi, e non indarno,
ché l'imagine lor vie più m'asciuga
che 'l male ond'io nel volto mi discarno.

La rigida giustizia che mi fruga
tragge cagion del loco ov'io peccai
a metter più li miei sospiri in fuga.

Ivi è Romena, là dov'io falsai
la lega suggellata del Batista;
per ch'io il corpo sù arso lasciai.

Ma s'io vedessi qui l'anima trista
di Guido o d'Alessandro o di lor frate,
per Fonte Branda non darei la vista.

Dentro c'è l'una già, se l'arrabbiate
ombre che vanno intorno dicon vero;
ma che mi val, c'ho le membra legate?

S'io fossi pur di tanto ancor leggero
ch'i' potessi in cent'anni andare un'oncia,
io sarei messo già per lo sentiero,

cercando lui tra questa gente sconcia,
con tutto ch'ella volge undici miglia,
e men d'un mezzo di traverso non ci ha.

Io son per lor tra sì fatta famiglia;
e' m'indussero a batter li fiorini
ch'avevan tre carati di mondiglia ».

E io a lui: « Chi son li due tapini,
che fumman come man bagnate 'l verno,
giacendo stretti a' tuoi destri confini? ».

« Qui li trovai – e poi volta non dierno – »,
rispuose, « quando picvvi in questo greppo,
e non credo che dieno in sempiterno.

L'una è la falsa ch'accusò Gioseppo;
l'altr'è 'l falso Sinon greco di Troia:
per febbre aguta gittan tanto leppo ».

E l'un di lor, che si recò a noia
forse d'esser nomato sì oscuro,
col pugno li percosse l'epa croia.

Quella sonò come fosse un tamburo;
e mastro Adamo li percosse il volto
col braccio suo, che non parve men duro,

dicendo a lui: « Ancor che mi sia tolto
lo muover per le membra che son gravi,
ho io il braccio a tal mestiere sciolto ».

Ond'ei rispuose: « Quando tu andavi
al fuoco, non l'avei tu così presto;
ma sì e più l'avei quando coniavi ».

E l'idropico: « Tu di' ver di questo:
ma tu non fosti sì ver testimonio
là 've del ver fosti a Troia richesto ».

« S'io dissi falso, e tu falsasti il conio »,
disse Sinon; « e son qui per un fallo,
e tu per più ch'alcun altro demonio! ».

« Ricorditi, spergiuro, del cavallo »,
rispuose quel ch'avěa infiata l'epa;
« e sieti reo che tutto il mondo sallo! ».

« E te sia rea la sete onde ti crepa »,
disse 'l Greco, « la lingua, e l'acqua marcia
che 'l ventre innanzi a li occhi sì t'assiepa! ».

Allora il monetier: « Così si squarcia
la bocca tua per tuo mal come suole;
ché, s'i' ho sete e omor mi rinfarcia,

tu hai l'arsura e 'l capo che ti duole,
e per leccar lo specchio di Narcisso,
non vorresti a 'nvitar molte parole ».

Ad ascoltarli er' io del tutto fisso,
quando 'l maestro mi disse: « Or pur mira,
che per poco che teco non mi risso! ».

Quand'io 'l senti' a me parlar con ira,
volsimi verso lui con tal vergogna,
ch'ancor per la memoria mi si gira.

Qual è colui che suo dannaggio sogna,
che sognando desidera sognare,
sì che quel ch'è, come non fosse, agogna,

tal mi fec'io, non possendo parlare,
che disïava scusarmi, e scusava
me tuttavia, e nol mi credea fare.

« Maggior difetto men vergogna lava »,
disse 'l maestro, « che 'l tuo non è stato;
però d'ogne trestizia ti disgrava.

E fa ragion ch'io ti sia sempre allato,
se più avvien che fortuna t'accoglia
dove sien genti in simigliante piato:
ché voler ciò udire è bassa voglia ».

Canto xxx.

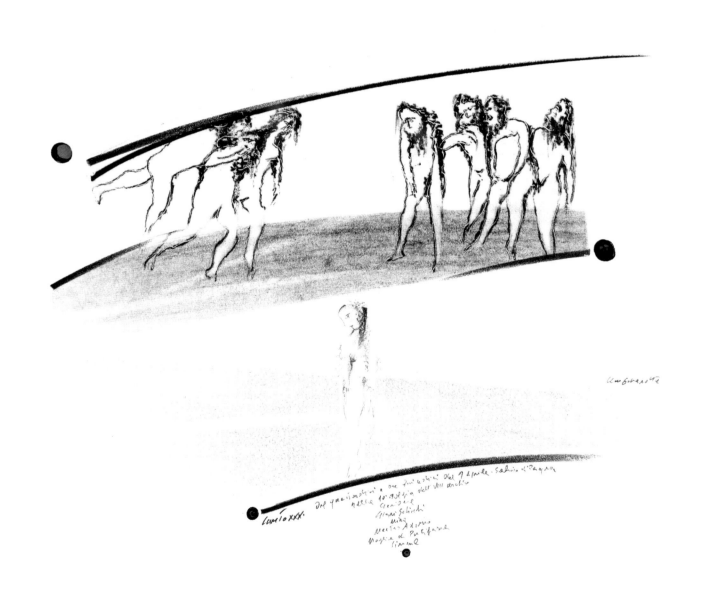

Canto XXX.

Del quarii mostrii e due fui ustrici del 7 Aprile. Sabia il Pasqua
nella forribilia dell VIII cerchia
Gianni Schicchi
Mira
Nerius Adorna
moglie di Putifarre
Sinone

Una medesma lingua pria mi morse,
sì che mi tinse l'una e l'altra guancia,
e poi la medicina mi riporse;

così od'io che solea far la lancia
d'Achille e del suo padre esser cagione
prima di trista e poi di buona mancia.

Noi demmo il dosso al misero vallone
su per la ripa che 'l cinge dintorno,
attraversando sanza alcun sermone.

Quiv'era men che notte e men che giorno,
sì che 'l viso m'andava innanzi poco;
ma io senti' sonare un alto corno,

tanto ch'avrebbe ogne tuon fatto fioco,
che, contra sé la sua via seguitando,
drizzò gli occhi miei tutti ad un loco.

Dopo la dolorosa rotta, quando
Carlo Magno perdé la santa gesta,
non sonò sì terribilmente Orlando.

Poco portäi in là volta la testa,
che me parve veder molte alte torri;
ond'io: « Maestro, dì, che terra è questa? ».

Ed elli a me: « Però che tu trascorri
per le tenebre troppo da la lungi,
avvien che poi nel maginare abborri.

Tu vedrai ben, se tu là ti congiungi,
quanto 'l senso s'inganna di lontano;
però alquanto più te stesso pungi ».

Poi caramente mi prese per mano
e disse: « Pria che noi siam più avanti,
acciò che 'l fatto men ti paia strano,

sappi che non son torri, ma giganti,
e son nel pozzo intorno da la ripa
da l'umbilico in giuso tutti quanti ».

Come quanto la nebbia si dissipa,
lo sguardo a poco a poco raffigura
ciò che cela 'l vapor che l'aere stipa,

così forando l'aura grossa e scura,
più e più appressando ver' la sponda,
fuggiemi errore e crescémi paura;

però che, come su la cerchia tonda
Montereggion di torri si corona,
così la proda che 'l pozzo circonda

torreggiavan di mezza la persona
li orribili giganti, cui minaccia
Giove del cielo ancora quando tuona.

E io scorgeva già d'alcun la faccia,
le spalle e 'l petto e del ventre gran parte,
e per le coste giù ambo le braccia.

Natura certo, quando lasciò l'arte
di sì fatti animali, assai fé bene
per tòrre tali essecutori a Marte.

E s'ella d'elefanti e di balene
non si pente, chi guarda sottilmente,
più giusta e più discreta la ne tene;

ché dove l'argomento de la mente
s'aggiugne al mal volere e a la possa,
nessun riparo vi può far la gente.

La faccia sua mi parea lunga e grossa
come la pina di San Pietro a Roma,
e a sua proporzione eran l'altre ossa;

sì che la ripa, ch'era perizoma
dal mezzo in giù, ne mostrava ben tanto
di sovra, che di giugnere a la chioma

tre Frison s'averien dato mal vanto;
però ch'i' ne vedea trenta gran palmi
dal loco in giù dov'omo affibbia 'l manto.

« Raphèl maì amècche zabì almi »,
cominciò a gridar la fiera bocca,
cui non si convenia più dolci salmi.

E 'l duca mio ver' lui: « Anima sciocca,
tienti col corno, e con quel ti disfoga
quand'ira o altra passïon ti tocca!

Cércati al collo, e troverai la soga
che 'l tien legato, o anima confusa,
e vedi lui che 'l gran petto ti doga ».

Poi disse a me: « Elli stessi s'accusa;
questi è Nembrotto per lo cui mal coto
pur un linguaggio nel mondo non s'usa.

Lasciànlo stare e non parliamo a vòto;
ché così è a lui ciascun linguaggio
come 'l suo ad altrui, ch'a nullo è noto ».

Facemmo adunque più lungo vïaggio,
vòlti a sinistra; e al trar d'un balestro
trovammo l'altro assai più fero e maggio.

A cigner lui qual che fosse 'l maestro,
non so io dir, ma el tenea soccinto
dinanzi l'altro e dietro il braccio destro

d'una catena che 'l tenea avvinto
dal collo in giù, sì che 'n su lo scoperto
si ravvolgëa infino al giro quinto.

« Questo superbo volle esser esperto
di sua potenza contra 'l sommo Giove »,
disse 'l mio duca, « ond'elli ha cotal merto.

Fïalte ha nome, e fece le gran prove
quando i giganti fer paura a' dèi;
le braccia ch'el menò, già mai non move ».

E io a lui: « S'esser puote, io vorrei
che de lo smisurato Brïareo
esperïenza avesser li occhi mei ».

Ond'ei rispuose: « Tu vedrai Anteo
presso di qui che parla ed è disciolto,
che ne porrà nel fondo d'ogne reo.

Quel che tu vuo' veder, più là è molto
ed è legato e fatto come questo,
salvo che più feroce par nel volto ».

Non fu tremoto già tanto rubesto,
che scotesse una torre così forte,
come Fïalte a scuotersi fu presto.

Allor temett'io più che mai la morte,
e non v'era mestier più che la dotta,
s'io non avessi viste le ritorte.

Noi procedemmo più avante allotta,
e venimmo ad Anteo, che ben cinque alle,
sanza la testa, uscia fuor de la grotta.

« O tu che ne la fortunata valle
che fece Scipïon di gloria reda,
quand'Anibàl co' suoi diede le spalle,

recasti già mille leon per preda,
e che, se fossi stato a l'alta guerra
de' tuoi fratelli, ancor par che si creda

ch'avrebbe vinto i figli de la terra:
mettine giù, e non ten vegna schifo,
dove Cocito la freddura serra.

Non ci fare ire a Tizio né a Tifo:
questi può dar di quel che qui si brama;
però ti china e non torcer lo grifo.

Ancor ti può nel mondo render fama,
ch'el vive, e lunga vita ancor aspetta
se 'nnanzi tempo grazia a sé nol chiama ».

Così disse 'l maestro; e quelli in fretta
le man distese, e prese 'l duca mio,
ond'Ercule sentì già grande stretta.

Virgilio, quando prender si sentio,
disse a me: « Fatti qua, sì ch'io ti prenda »;
poi fece sì ch'un fascio era elli e io.

Qual pare a riguardar la Carisenda
sotto 'l chinato, quando un nuvol vada
sovr'essa sì, ched ella incontro penda:

tal parve Antëo a me che stava a bada
di vederlo chinare, e fu tal ora
ch'i' avrei voluto ir per altra strada.

Ma lievemente al fondo che divora
Lucifero con Giuda, ci sposò;
né, sì chinato, lì fece dimora,
e come albero in nave si levò.

canto XXXI.

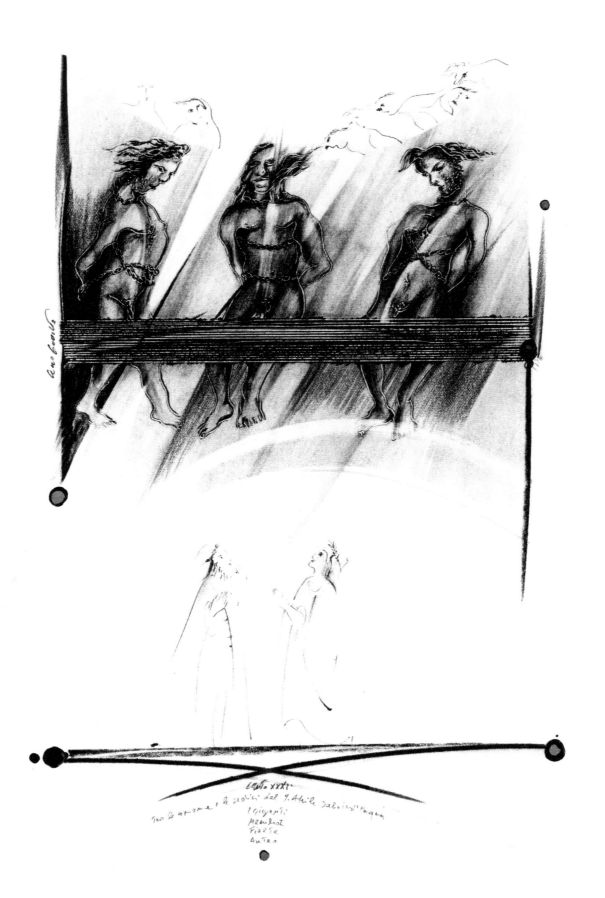

Canto XXXI

Tra di amore, e la solita del J. Atrile salvosi sangue

I Giganti
Nembrot
Fialte
Anteo

S'ïo avessi le rime aspre e chiocce,
come si converrebbe al tristo buco
sovra 'l qual pontan tutte l'altre rocce,

io premerei di mio concetto il suco
più pienamente; ma perch'io non l'abbo,
non sanza tema a dicer mi conduco;

ché non è impresa da pigliare a gabbo
discriver fondo a tutto l'universo,
né da lingua che chiami mamma o babbo.

Ma quelle donne aiutino il mio verso
ch'aiutaro Anfïone a chiuder Tebe,
sì che dal fatto il dir non sia diverso.

Oh sovra tutte mal creata plebe
che stai nel loco onde parlare è duro,
mei foste state qui pecore o zebe!

Come noi fummo giù nel pozzo scuro
sotto i piè del gigante assai più bassi,
e io mirava ancora a l'alto muro,

dicere udi'mi: « Guarda come passi:
va sì, che tu non calchi con le piante
le teste de' fratei miseri lassi ».

Per ch'io mi volsi, e vidimi davante
e sotto i piedi un lago che per gelo
avea di vetro e non d'acqua sembiante.

Non fece al corso suo sì grosso velo
di verno la Danoia in Osterlicchi,
né Tanaï là sotto 'l freddo cielo,

com'era quivi; che se Tambernicchi
vi fosse sù caduto, o Pietrapana,
non avria pur da l'orlo fatto cricchi.

E come a gracidar si sta la rana
col muso fuor de l'acqua, quando sogna
di spigolar sovente la villana,

livide, insin là dove appar vergogna
eran l'ombre dolenti ne la ghiaccia,
mettendo i denti in nota di cicogna.

Ognuna in giù tenea volta la faccia;
da bocca il freddo, e da li occhi il cor tristo
tra lor testimonianza si procaccia.

Quand'io m'ebbi dintorno alquanto visto,
volsimi a' piedi, e vidi due sì stretti,
che 'l pel del capo avieno insieme misto.

« Ditemi, voi che sì strignete i petti »,
diss'io, « chi siete? ». E quei piegaro i colli;
e poi ch'ebber li visi a me eretti,

li occhi lor, ch'eran pria pur dentro molli,
gocciar su per le labbra, e 'l gelo strinse
le lagrime tra essi e riserrolli.

Con legno legno spranga mai non cinse
forte così; ond'ei come due becchi
cozzaro insieme, tanta ira li vinse.

E un ch'avea perduti ambo li orecchi
per la freddura, pur col viso in giùe,
disse: « Perché cotanto in noi ti specchi?

Se vuoi saper chi son cotesti due,
la valle onde Bisenzo si dichina
del padre loro Alberto e di lor fue.

D'un corpo usciro; e tutta la Caïna
potrai cercare, e non troverai ombra
degna più d'esser fitta in gelatina:

non quelli a cui fu rotto il petto e l'ombra
con esso un colpo per la man d'Artù;
non Focaccia; non questi che m'ingombra

col capo sì, ch'i' non veggio oltre più,
e fu nomato Sassol Mascheroni;
se tosco se', ben sai omai chi fu.

E perché non mi metti in più sermoni,
sappi ch'i' fu' il Camiscion de' Pazzi;
e aspetto Carlin che mi scagioni ».

Poscia vid'io mille visi cagnazzi
fatti per freddo; onde mi vien riprezzo,
e verrà sempre, de' gelati guazzi.

E mentre ch'andavamo inver' lo mezzo
al quale ogne gravezza si rauna,
e io tremava ne l'etterno rezzo;

se voler fu o destino o fortuna,
non so; ma, passeggiando tra le teste,
forte percossi 'l piè nel viso ad una.

Piangendo mi sgridò: « Perché mi peste?
se tu non vieni a crescer la vendetta
di Montaperti, perché mi moleste? ».

E io: « Maestro mio, or qui m'aspetta,
sì ch'io esca d'un dubbio per costui;
poi mi farai, quantunque vorrai, fretta ».

Lo duca stette, e io dissi a colui
che bestemmiava duramente ancora:
« Qual se' tu che così rampogni altrui? ».

« Or tu chi se' che vai per l'Antenora,
percotendo », rispuose, « altrui le gote,
sì che, se fossi vivo, troppo fora? ».

« Vivo son io, e caro esser ti puote »,
fu mia risposta, « se dimandi fama,
ch'io metta il nome tuo tra l'altre note ».

Ed elli a me: « Del contrario ho io brama.
Lèvati quinci e non mi dar più lagna,
ché mal sai lusingar per questa lama! ».

Allor lo presi per la cuticagna
e dissi: « El converrà che tu ti nomi,
o che capel qui sù non ti rimagna ».

Ond'elli a me: « Perché tu mi dischiomi,
né ti dirò ch'io sia, né mosterrolti
se mille fiate in sul capo mi tomi ».

Io avea già i capelli in mano avvolti,
e tratti glien'avea più d'una ciocca,
latrando lui con li occhi in giù raccolti,

quando un altro gridò: « Che hai tu, Bocca?
non ti basta sonar con le mascelle,
se tu non latri? qual diavol ti tocca? ».

« Omai », diss'io, « non vo' che più favelle,
malvagio traditor; ch'a la tua onta
io porterò di te vere novelle ».

« Va via », rispuose, « e ciò che tu vuoi conta;
ma non tacer, se tu di qua entro eschi,
di quel ch'ebbe or così la lingua pronta.

El piange qui l'argento de' Franceschi:
"Io vidi", potrai dir, "quel da Duera
là dove i peccatori stanno freschi".

Se fossi domandato "Altri chi v'era?",
tu hai dallato quel di Beccheria
di cui segò Fiorenza la gorgiera.

Gianni de' Soldanier credo che sia
più là con Ganellone e Tebaldello,
ch'aprì Faenza quando si dormia ».

Noi eravam partiti già da ello,
ch'io vidi due ghiacciati in una buca,
sì che l'un capo a l'altro era cappello;

e come 'l pan per fame si manduca,
così 'l sovran li denti a l'altro pose
là 've 'l cervel s'aggiugne con la nuca:

non altrimenti Tidëo si rose
le tempie a Menalippo per disdegno,
che quei faceva il teschio e l'altre cose.

« O tu che mostri per sì bestial segno
odio sovra colui che tu ti mangi,
dimmi 'l perché », diss'io, « per tal convegno,

che se tu a ragion di lui ti piangi,
sappiendo chi voi siete e la sua pecca,
nel mondo suso ancora io te ne cangi,

se quella con ch'io parlo non si secca ».

CANTO XXXII

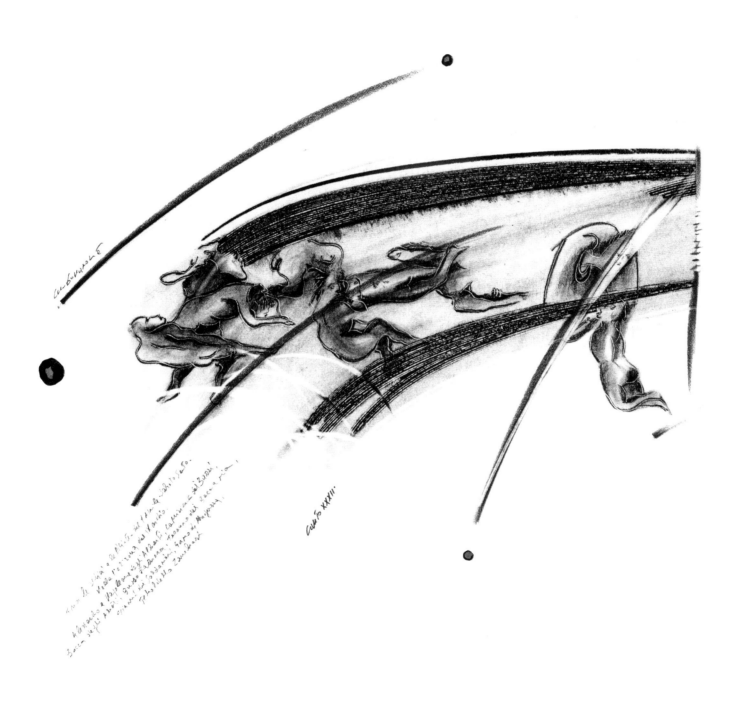

CARBONUOSE

CANTO XXXIII

La bocca sollevò dal fiero pasto
quel peccator, forbendola a' capelli
del capo ch'elli avea di retro guasto.

Poi cominciò: « Tu vuo' ch'io rinovelli
disperato dolor che 'l cor mi preme
già pur pensando, pria ch'io ne favelli.

Ma se le mie parole esser dien seme
che frutti infamia al traditor ch'i' rodo,
parlare e lagrimar vedrai insieme.

Io non so chi tu se' né per che modo
venuto se' qua giù; ma fiorentino
mi sembri veramente quand'io t'odo.

Tu dei saper ch'i' fui conte Ugolino,
e questi è l'arcivescovo Ruggieri:
or ti dirò perché i son tal vicino.

Che per l'effetto de' suo' mai pensieri,
fidandomi di lui, io fossi preso
e poscia morto, dir non è mestieri;

però quel che non puoi avere inteso,
cioè come la morte mia fu cruda,
udirai, e saprai s'e' m'ha offeso.

Breve pertugio dentro da la Muda,
la qual per me ha 'l titol de la fame,
e che conviene ancor ch'altrui si chiuda,

m'avea mostrato per lo suo forame
più lune già, quand'io feci 'l mal sonno
che del futuro mi squarciò 'l velame.

Questi pareva a me maestro e donno,
cacciando il lupo e ' lupicini al monte
per che i Pisan veder Lucca non ponno.

Con cagne magre, studïose e conte
Gualandi con Sismondi e con Lanfranchi
s'avea messi dinanzi da la fronte.

In picciol corso mi parieno stanchi
lo padre e ' figli, e con l'agute scane
mi parea lor veder fender li fianchi.

Quando fui desto innanzi la dimane,
pianger senti' fra 'l sonno i miei figliuoli
ch'eran con meco, e dimandar del pane.

Ben se' crudel, se tu già non ti duoli
pensando ciò che 'l mio cor s'annunziava;
e se non piangi, di che pianger suoli?

Già eran desti, e l'ora s'appressava
che 'l cibo ne solëa essere addotto,
e per suo sogno ciascun dubitava;

e io senti' chiavar l'uscio di sotto
a l'orribile torre; ond'io guardai
nel viso a' mie' figliuoi sanza far motto.

Io non piangëa, sì dentro impetrai:
piangevan elli; e Anselmuccio mio
disse: "Tu guardi sì, padre! che hai?".

Perciò non lagrimai né rispuos'io
tutto quel giorno né la notte appresso,
infin che l'altro sol nel mondo uscìo.

Come un poco di raggio si fu messo
nel doloroso carcere, e io scorsi
per quattro visi il mio aspetto stesso,

ambo le man per lo dolor mi morsi;
ed ei, pensando ch'io 'l fessi per voglia
di manicar, di sùbito levorsi

e disser: "Padre, assai ci fia men doglia
se tu mangi di noi: tu ne vestisti
queste misere carni, e tu le spoglia".

Queta'mi allor per non farli più tristi;
lo dì e l'altro stemmo tutti muti;
ahi dura terra, perché non t'apristi?

Poscia che fummo al quarto dì venuti,
Gaddo mi si gittò disteso a' piedi,
dicendo: "Padre mio, ché non m'aiuti?".

Quivi morì; e come tu mi vedi,
vid'io cascar li tre ad uno ad uno
tra 'l quinto dì e 'l sesto; ond'io mi diedi,

già cieco, a brancolar sovra ciascuno,
e due dì li chiamai, poi che fur morti.
Poscia, più che 'l dolor, poté 'l digiuno ».

Quand'ebbe detto ciò, con li occhi torti
riprese 'l teschio misero co' denti,
che furo a l'osso, come d'un can, forti.

Ahi Pisa, vituperio de le genti
del bel paese là dove 'l sì suona,
poi che i vicini a te punir son lenti,

muovasi la Capraia e la Gorgona,
e faccian siepe ad Arno in su la foce,
sì ch'elli annieghi in te ogne persona!

Che se 'l conte Ugolino aveva voce
d'aver tradita te de le castella,
non dovei tu i figliuoi porre a tal croce.

Innocenti facea l'età novella,
novella Tebe, Uguiccione e 'l Brigata
e li altri due che 'l canto suso appella.

Noi passammo oltre, là 've la gelata
ruvidamente un'altra gente fascia,
non volta in giù, ma tutta riversata.

Lo pianto stesso lì pianger non lascia,
e 'l duol che truova in su li occhi rintoppo,
si volge in entro a far crescer l'ambascia;

ché le lagrime prime fanno groppo,
e sì come visiere di cristallo,
rïempion sotto 'l ciglio tutto il coppo.

E avvegna che, sì come d'un callo,
per la freddura ciascun sentimento
cessato avesse del mio viso stallo,

già mi parea sentire alquanto vento;
per ch'io: « Maestro mio, questo chi move?
non è qua giù ogne vapore spento? ».

Ond'elli a me: « Avaccio sarai dove
di ciò ti farà l'occhio la risposta,
veggendo la cagion che 'l fiato piove ».

E un de' tristi de la fredda crosta
gridò a noi: « O anime crudeli
tanto che data v'è l'ultima posta,

levatemi dal viso i duri veli,
sì ch'ïo sfoghi 'l duol che 'l cor m'impregna,
un poco, pria che 'l pianto si raggeli ».

Per ch'io a lui: « Se vuo' ch'i' ti sovvegna,
dimmi chi se', e s'io non ti disbrigo,
al fondo de la ghiaccia ir mi convegna ».

Rispuose adunque: « I' son frate Alberigo;
i' son quel da le frutta del mal orto,
che qui riprendo dattero per figo ».

« Oh », diss'io lui, « or se' tu ancor morto? ».
Ed elli a me: « Come 'l mio corpo stea
nel mondo sù, nulla scïenza porto.

Cotal vantaggio ha questa Tolomea,
che spesse volte l'anima ci cade
innanzi ch'Atropòs mossa le dea.

E perché tu più volontier mi rade
le 'nvetrïate lagrime dal volto,
sappie che, tosto che l'anima trade

come fec'ïo, il corpo suo l'è tolto
da un demonio, che poscia il governa
mentre che 'l tempo suo tutto sia vòlto.

Ella ruina in sì fatta cisterna;
e forse pare ancor lo corpo suso
de l'ombra che di qua dietro mi verna.

Tu 'l dei saper, se tu vien pur mo giuso:
elli è ser Branca Doria, e son più anni
poscia passati ch'el fu sì racchiuso ».

« Io credo », diss'io lui, « che tu m'inganni;
ché Branca Doria non morì unquanche,
e mangia e bee e dorme e veste panni ».

« Nel fosso sù », diss'el, « de' Malebranche,
là dove bolle la tenace pece,
non era ancora giunto Michel Zanche,

che questi lasciò il diavolo in sua vece
nel corpo suo, ed un suo prossimano
che 'l tradimento insieme con lui fece.

Ma distendi oggimai in qua la mano;
aprimi li occhi ». E io non gliel'apersi;
e cortesia fu lui esser villano.

Ahi Genovesi, uomini diversi
d'ogne costume e pien d'ogne magagna,
perché non siete voi del mondo spersi?

Ché col peggiore spirto di Romagna
trovai di voi un tal, che per sua opra
in anima in Cocito già si bagna,
e in corpo par vivo ancor di sopra.

Canto XXXIII

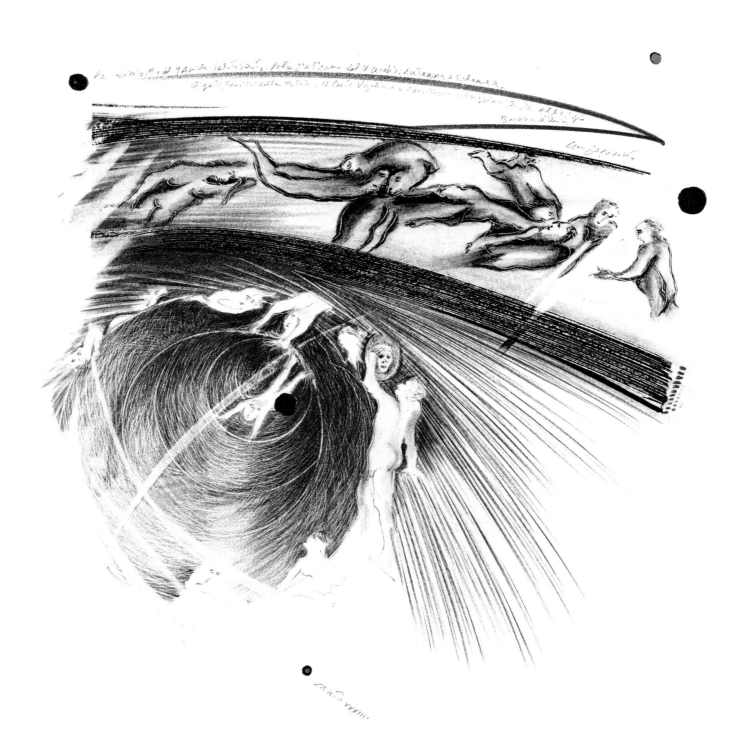

« Vexilla regis prodeunt inferni
verso di noi; però dinanzi mira »,
disse 'l maestro mio, « se tu 'l discerni ».

Come quando una grossa nebbia spira,
o quando l'emisperio nostro annotta,
par di lungi un molin che 'l vento gira,

veder mi parve un tal dificio allotta;
poi per lo vento mi ristrinsi retro
al duca mio, ché non lì era altra grotta.

Già era, e con paura il metto in metro,
là dove l'ombre tutte eran coperte,
e trasparien come festuca in vetro.

Altre sono a giacere; altre stanno erte,
quella col capo e quella con le piante;
altra, com'arco, il volto a' piè rinverte.

Quando noi fummo fatti tanto avante,
ch'al mio maestro piacque di mostrarmi
la creatura ch'ebbe il bel sembiante,

d'innanzi mi si tolse e fé restarmi,
« Ecco Dite », dicendo, « ed ecco il loco
ove convien che di fortezza t'armi ».

Com'io divenni allor gelato e fioco,
nol dimandar, lettor, ch'i' non lo scrivo,
però ch'ogne parlar sarebbe poco.

Io non mori' e non rimasi vivo;
pensa oggimai per te, s'hai fior d'ingegno,
qual io divenni, d'uno e d'altro privo.

Lo 'mperador del doloroso regno
da mezzo 'l petto uscia fuor de la ghiaccia;
e più con un gigante io mi convegno,

che i giganti non fan con le sue braccia:
vedi oggimai quant'esser dee quel tutto
ch'a così fatta parte si confaccia.

S'el fu sì bel com'elli è ora brutto,
e contra 'l suo fattore alzò le ciglia,
ben dee da lui procedere ogne lutto.

Oh quanto parve a me gran maraviglia
quand'io vidi tre facce a la sua testa!
L'una dinanzi, e quella era vermiglia;

l'altr'eran due, che s'aggiugnieno a questa
sovresso 'l mezzo di ciascuna spalla,
e sé giugnieno al loco de la cresta:

e la destra parea tra bianca e gialla;
la sinistra a vedere era tal, quali
vegnon di là onde 'l Nilo s'avvalla.

Sotto ciascuna uscivan due grand'ali,
quanto si convenia a tanto uccello:
vele di mar non vid'io mai cotali.

Non avean penne, ma di vispistrello
era lor modo; e quelle svolazzava,
sì che tre venti si movean da ello:

quindi Cocito tutto s'aggelava.
Con sei occhi piangëa, e per tre menti
gocciava 'l pianto e sanguinosa bava.

Da ogne bocca dirompea co' denti
un peccatore, a guisa di maciulla,
sì che tre ne facea così dolenti.

A quel dinanzi il mordere era nulla
verso 'l graffiar, che talvolta la schiena
rimanea de la pelle tutta brulla.

« Quell'anima là sù c'ha maggior pena »,
disse 'l maestro, « è Giuda Scarïotto,
che 'l capo ha dentro e fuor le gambe mena.

De li altri due c'hanno il capo di sotto,
quel che pende dal nero ceffo è Bruto:
vedi come si storce, e non fa motto!;

e l'altro è Cassio, che par sì membruto.
Ma la notte risurge, e oramai
è da partir, ché tutto avem veduto ».

Com'a lui piacque, il collo li avvinghiai;
ed el prese di tempo e loco poste,
e quando l'ali fuoro aperte assai,

appigliò sé a le vellute coste;
di vello in vello giù discese poscia
tra 'l folto pelo e le gelate croste.

Quando noi fummo là dove la coscia
si volge, a punto in sul grosso de l'anche,
lo duca, con fatica e con angoscia,

volse la testa ov'elli avea le zanche,
e aggrappossi al pel com'om che sale,
sì che 'n inferno i' credea tornar anche.

« Attienti ben, ché per cotali scale »,
disse 'l maestro, ansando com'uom lasso,
« conviensi dipartir da tanto male ».

Poi uscì fuor per lo fóro d'un sasso
e puose me in su l'orlo a sedere;
appresso porse a me l'accorto passo.

Io levai li occhi e credetti vedere
Lucifero com'io l'avea lasciato,
e vidili le gambe in sù tenere;

e s'io divenni allora travagliato,
la gente grossa il pensi, che non vede
qual è quel punto ch'io avea passato.

« Lèvati sù », disse 'l maestro, « in piede:
la via è lunga e 'l cammino è malvagio,
e già il sole a mezza terza riede ».

Non era camminata di palagio
là 'v' eravam, ma natural burella
ch'avea mal suolo e di lume disagio.

« Prima ch'io de l'abisso mi divella,
maestro mio », diss'io quando fui dritto,
« a trarmi d'erro un poco mi favella:

ov'è la ghiaccia? e questi com'è fitto
sì sottosopra? e come, in sì poc'ora,
da sera a mane ha fatto il sol tragitto? ».

Ed elli a me: « Tu imagini ancora
d'esser di là dal centro, ov'io mi presi
al pel del vermo reo che 'l mondo fóra.

Di là fosti cotanto quant'io scesi;
quand'io mi volsi, tu passasti 'l punto
al qual si traggon d'ogne parte i pesi.

E se' or sotto l'emisperio giunto
ch'è contraposto a quel che la gran secca
coverchia, e sotto 'l cui colmo consunto

fu l'uom che nacque e visse sanza pecca;
tu haï i piedi in su picciola spera
che l'altra faccia fa de la Giudecca.

Qui è da man, quando di là è sera;
e questi, che ne fé scala col pelo,
fitto è ancora sì come prim'era.

Da questa parte cadde giù dal cielo;
e la terra, che pria di qua si sporse,
per paura di lui fé del mar velo,

e venne a l'emisperio nostro; e forse
per fuggir lui lasciò qui loco vòto
quella ch'appar di qua, e sù ricorse ».

Luogo è là giù da Belzebù remoto
tanto quanto la tomba si distende,
che non per vista, ma per suono è noto

d'un ruscelletto che quivi discende
per la buca d'un sasso, ch'elli ha roso,
col corso ch'elli avvolge, e poco pende.

Lo duca e io per quel cammino ascoso
intrammo a ritornar nel chiaro mondo;
e sanza cura aver d'alcun riposo,

salimmo sù, el primo e io secondo,
tanto ch'i' vidi de le cose belle
che porta 'l ciel, per un pertugio tondo.

E quindi uscimmo a riveder le stelle.

Canto XXXIV.

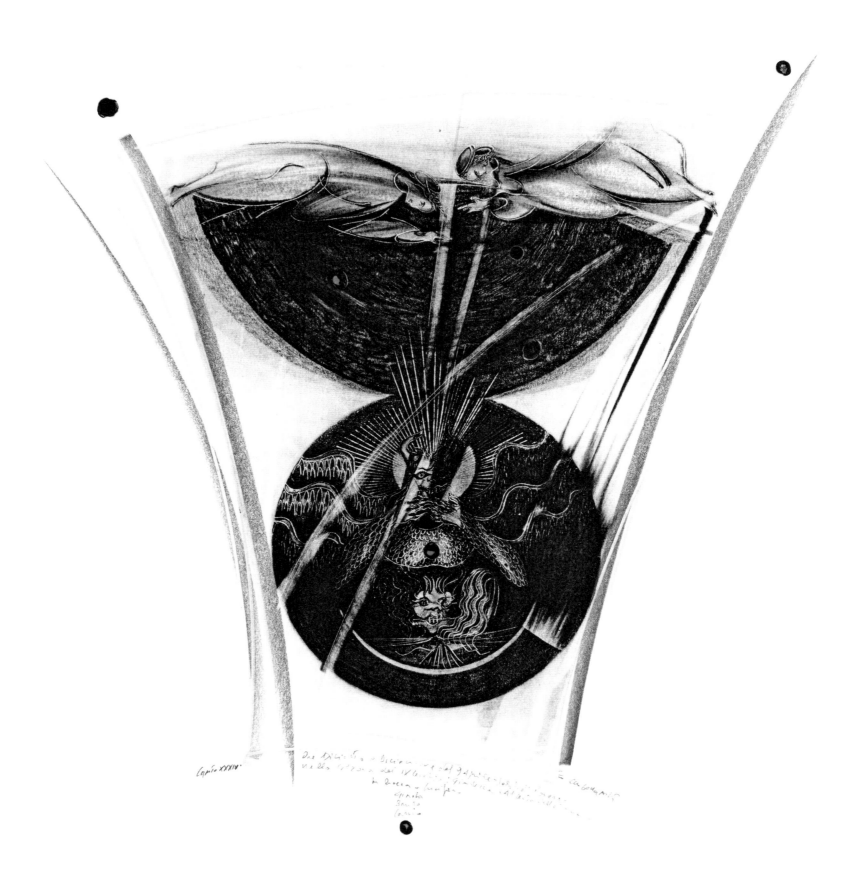

略歴

1

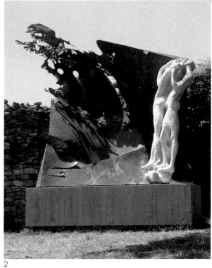
2

1942
チェッコ・ボナノッテは8月24日にイタリア・マルケ州のポルト・レカナーティに生まれる。

1959
ローマに移る。ローマ国立美術学校（ローマアカデミー）の彫刻科に学ぶ。

1960
第1回イタリア学生美術展に出品。同展出品の彫刻作品で受賞する。この展覧会の審査には、ジョルジオ・デ・キリコ、彫刻家のペリクレ・ファッツィーニ、詩人のジュゼッペ・ウンガレッティなどがあたっていた。
ローマの同じ美術学校に在籍していたマリア・アントニエッタ・デ・ミトリオと出会い、1964年に結婚する。

1964
ルーマニア政府から国際奨学金を授与される。
ブカレスト造形美術高等研究所に学ぶ。ルーマニア人彫刻家コンスタンティン・ブランクーシの初期の足跡を追い求めながら、オーストリア、ハンガリーを巡ってルーマニアへ向かう。後の彼の人生においてこの留学は極めて重要な経験となる。
ブリュッセル建築装飾美術研究所から奨学金を授与される。

1965
学業を終えた後、ローマ国立美術学校と付属美術高等学校で、素描と装飾造形の教鞭をとる。
ローマ中心部、カノーヴァ通りにアトリエを持ち（以前アントニオ・カノーヴァ [1757-1822] の鋳造所のあった場所）、画家のホセ・オルテガやラファエル・アルベルティ、セルジオ・セルヴァ、彫刻家のペリクレ・ファッツィーニら数多くの芸術家仲間を招く。

1971
ローマのシュナイダー画廊で初個展。
藤井公博と出会う。彼の作品はアメリカの収集家と当時、大阪フォルム画廊の藤井公博に購入される。これが日本との初の交流のきっかけとなり、また作家にとって大きな展開を迎えることになる。
藤井公博はその後ヒロ画廊を設立し、今日においてもボナノッテのメインの取扱画廊である。
ハワイのミリラニ・タウンにある使徒聖ヨハネ教会から、2点（写真4）の彫刻制作依頼を受ける。

1972
クレモナの病院のブロンズ正面扉のコンペで選ばれる。この《キリストの昇天》をテーマにしたブロンズの扉は、ボナノッテの最初の扉の仕事となる。この仕事によりボナノッテは、三次元の彫刻の世界に絵画空間に似た二次元的手法を取り入れることを見いだす。

1974
ミケランジェロ祝典のために《スカルプチュア・ポリマテリアル》（写真2）を制作する。この作品はミケランジェロの生地カプレーゼにあるミケランジェロ生地博物館に設置される。
銅で作られた帆を背景に、石で作られた二人の人物、ブロンズで造られた二羽の鳥といった異なる種類の素材を使用し、ボナノッテの作品の中心的なテーマである「対照」が表現されている。

1975
沖縄海洋博覧会に出品。彫刻《飛翔―期待 1975》（写真6）がイタリア現代美術の代表作として、同国パヴィリオンに展示される。
大阪フォルム画廊が「チェッコ・ボナノッテ」展を企画、東京・名古屋・大阪で開催。東京のオープニングに出席。

Biography

3

写真3
《燈明》、1976年
ブロンズ、直径33 cm
ヴァチカン市国宝物庫

3
Votive Lamp, 1976
bronze, diam. 33 cm
Office for the Liturgical Celebrations
of the Supreme Pontiff, Vatican City

写真4
《使徒聖ヨハネ》のための習作、
1971-72年
銀、10.5×13.5×6.5 cm
使徒聖ヨハネ教会、
ミリラニ・タウン、ハワイ

4
St. John the Evangelist, model, 1971–72
silver, 10.5 × 13.5 × 6.5 cm
St. John Apostle and Evangelist
Church, Mililani Town, Hawaii

写真5
《イル・フォルツィエーレ》、1975年
ブロンズ、33×23×23 cm
ヴァチカン市国宝物庫

5
Casket, 1975
bronze, 33 × 23 × 23 cm
Office for the Liturgical Celebrations
of the Supreme Pontiff, Vatican City

写真6
《飛翔一期待 1975》、1975年
ブロンズ、120×105×40 cm
イタリア大使館、東京

6
Flight Waiting 1975, 1975
bronze, 120 × 105 × 40 cm
Italian Embassy, Tokyo

1942
Cecco Bonanotte was born at Porto Recanati, in the Marche (Italy), on 24 August.

1959
Moved to Rome to attend the Sculpture Course at the Accademia di Belle Arti.

1960
Participated in the first Art Exhibition of Italian Students. The jury, including Giorgio de Chirico, Pericle Fazzini and Giuseppe Ungaretti, awarded him a prize for sculpture.
At the Academy he got to know Maria Antonietta De Mitrio, whom he would marry in 1964.

1964
Awarded an international scholarship by the government of the People's Republic of Romania to study at the Institute of Plastic Arts in Bucharest. The journey to Romania, through Austria and Hungary, represented an important period of study and reflection on the work of the Romanian sculptor Constantin Brâncuşi. Won a scholarship at the Institute of Architecture and Decorative Art in Brussels.

1965
Having concluded his studies, he began to teach Drawing and Decorative Modelling at the Accademia di Belle Arti and Liceo Artistico in Rome.
Increasingly entered into contact with the Roman art scene, participating in the cultural ferment of those years. His studio on the Via Canova, the former "foundry" of Antonio Canova, was frequented by such artists as Rafael Alberti, José Ortega, Pericle Fazzini and Sergio Selva.

1971
At his first one-man show at the Galleria Schneider in Rome, some of the works on display were purchased by American collectors, but the majority were bought by Fujii Kimihiro from Osaka Forms Gallery. The sculptor's contacts with Japan thus began; they would play a fundamental role in his artistic development. Later, Fujii Kimihiro founded Hiro Gallery and to this day he is his main private gallery agent. Assigned the commission to execute two works (fig. 4) for the St. John Apostle and Evangelist Church in Mililani Town (Hawaii).

1972
Won the competition for the bronze door for the Istituti Ospitalieri in Cremona. The first bronze door ever made by Bonanotte, it is dedicated to the theme of the Ascension. In developing the theme, the artist devised a solution in which the three dimensions of sculpture dialogue with the two dimensions of painting.

1974
For the Michelangelo Celebrations he made the *Sculpture in Different Materials* (fig. 2), which would later be displayed in the Michelangelo birthplace-museum at Caprese Michelangelo. A work in which "confrontation", a cardinal of Bonanotte's sculpture, is expressed in two parallel forms: the first iconographic, represented by the intimate dialogue between the two stone figures; the other, a play on the material itself, between the stone of the figures, the bronze of the two large birds and the copper of the canopy against which they are set, emphasising the inaccessibility of the contact that unites them.

1975
With the work *Flight Waiting 1975* (fig. 6) he participated in the Ocean Expo in Okinawa. His sculpture represented contemporary Italian art in the Italian Pavilion.
The Osaka Formes Gallery enabled him to show his works in Tokyo, Nagoya and Osaka.
Bonanotte was in Tokyo for the inauguration of the first solo show dedicated to him in Japan.

4

5

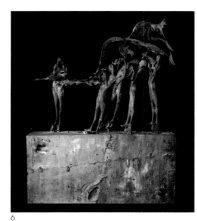

6

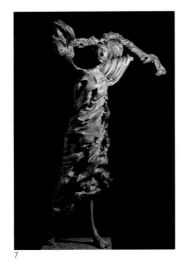

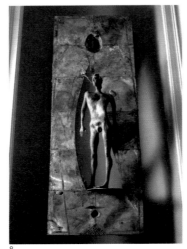

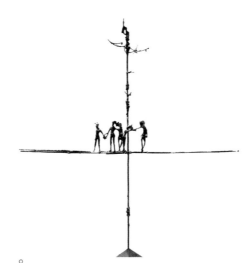

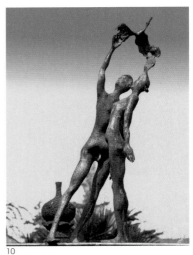

7

8

9

10

写真7
《聖パウロの旅》、1977年
ブロンズ、115×80×27 cm
国際連合ビル、ナイロビ

7
Travels of St. Paul, 1977
bronze, 115 × 80 × 27 cm
United Nations, Nairobi

写真8
《対話》、1986-87年
ブロンズ、200×66×33 cm
イタリア共和国上院議事堂パラッツォ・マダーマ、ローマ

8
Colloquium, 1986–87
bronze, 200 × 66 × 33 cm
Senate of the Italian Republic, Palazzo Madama, Rome

写真9
《綱渡り師たち》、1987年
銀、62.5×53.5×12.5 cm
富山県立近代美術館、富山市

9
Tightrope Walkers, 1987
silver, 62.5 × 53.5 × 12.5 cm
The Museum of Modern Art, Toyama

写真10
《綱渡り師たち》、1985年
ブロンズ、210×110×35 cm
イタリア大使館、キャンベラ

10
Tightrope Walkers, 1985
bronze, 210 × 110 × 35 cm
Italian Embassy, Canberra

ローマの聖パウロ教会の聖なる扉のために《イル・フォルツィエーレ》(写真5)を制作。この作品は現在、教皇パウロ六世が聖カリストのカタコンベに寄贈した作品《燈明》(写真3)とともに、ヴァチカン市国の宝物庫に保管されている。

1976
沖縄海洋博覧会の出品作品《飛翔―期待 1975》が、イタリア大使館(東京)に設置される。
カノーヴァ通りのアトリエを引き払い、緑におおわれたローマ近郊の農家に移り住む。
ルクセンブルグのイブー画廊で個展を開催。

1977
ウイーンのバシリスク画廊で個展を開催。
ヒロ画廊での個展のために東京へ行く。

1978
イタリアの当時の郵政・電気通信省主催「イカロス賞」を受賞。受賞作品《イカロス》(写真12)は後に同省に設置される。1975年から1978年にかけて製作されたこの彫刻は浮遊する動きが特徴で、そのため設置場所と自然に調和している。

1979
フィレンツェのミショー画廊で個展。1977年に教皇パウロ六世生誕80年を祝って行われた「現代芸術の中の聖パウロ」展と同時に開催される予定であった「精神の証人」展が開催。ボナノッテは墨で描いた肖像画を出品。現在、ヴァチカン市国の図書館に収蔵されている。
ソウルのスペース・アート・ギャラリーでの個展のために、韓国を再訪。彫刻作品《男と鳥》が、東京の韓国大使館に設置される。作家のテーマである人間と自然との関係を「対照」という形での表現を追求する。

1980
ヒロ画廊企画「チェッコ・ボナノッテ彫刻」展のため来日。以下巡回：仙台・丸善仙台一番町店画廊、東京・ギャラリーミキモト、福岡・福岡画廊、神戸・ぎゃるりー神戸。

1981
前年から続いていた巡回展の最後を名古屋の伽藍洞ギャラリーで開催。

1982
ヒロ画廊企画「小品による―チェッコ・ボナノッテ彫刻」展が以下巡回：東京・ギャラリーミキモト、大阪・渓苔洞画廊。

1983
アジア諸国を訪れ、極東の空間、色彩に魅了される。

1984
トロントのイタリア文化会館開館に際して、個展を開催。同展は以下を巡回：モントリオール・エスペランツァ画廊、ハル(オタワ)・モンカム画廊。

1985
この年に20年間にわたるローマ国立美術学校(ローマアカデミー)の教授を退き、作品制作に専念することを決意する。
マニラのメトロポリタン美術館で個展。そのためにフィリピンに滞在。バンクーバーのチャールズ・H・スコット画廊で個展。モントリオール・エスペランツア画廊で個展。
ヒロ画廊(東京)で個展。
教皇ヨハネ・パウロ二世が、ヴァチカン美術館所蔵のボナノッテ彫刻作品《聖パウロの旅》(写真 7)を国際連合に寄贈する。教皇のケニア訪問中に、その首都ナイロビの国連ビルにこの作品が設置される。

1986
大阪・渓苔洞画廊で個展。ソウルを再訪する。ソウルのキュン・イン・ギャラリーで個展。ソウルの新イタリア文化会館とイタリア大使館に《対照》、《対照I》と《ミクストメディア》が設置される。
スポレート・メルボルン「三つの世界芸術祭」のオープニングイベントとして、メルボルンのヴィクトリアン・アーツ・センター内ウエストパック・ギャラリーで個展。
キャンベラのイタリア大使館に《綱渡り師たち》(写真10)が設置される。フィレンツェのメディチ国際アカデミーから、具象芸術で「大ロレンツォ賞」を授与される。

1987
ローマにあるイタリア共和国上院議事堂パラッツォ・マダーマに、ブロンズ作品《対話》(写真8)が設置される。オーストラリアの新国会議事堂に設置する彫刻の制作準備のためにキャンベラを再訪、建設予定地を視察する。

1988
ボンのアピチェッラ画廊で個展。
テルアビブのヘルツリーヤ美術館で個展。同展のためにイスラエルに渡航。
イスタンブール絵画彫刻美術館で個展。同展のためにトルコに渡航。
シカゴとソウルで展覧会を開くように誘いを受ける。
パリのボー・レザール画廊で個展。同展開催のためにフランスに渡航。ソウルの国立現代美術館での個展のために韓国を再訪。
大型円形彫刻《対話》(写真11)が、オーストラリア建国200年に際して、イタリア議会からキャンベラの新国会議事堂に寄贈される。

1989
シカゴのレナータ画廊で個展。同展のためにアメリカに渡航。

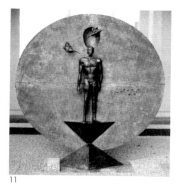

写真11
《対話》、1988年
ブロンズ、270×230×100 cm
新国会議事堂、キャンベラ

11
Colloquium, 1988
bronze, 270 × 230 × 100 cm
New Australian Parliament House,
Canberra

写真12
《イカロス》、1975-78年
ブロンズ、350×450×130 cm
郵政・電気通信省、ローマ

12
Icarus, 1975–78
bronze, 350 × 450 × 130 cm
Ministry of Posts and
Telecommunications, Rome

写真13
《綱渡り師たち》、1991年
ブロンズ、1000×550×550 cm
下関市立美術館、下関市

13
Tightrope Walkers, 1991
bronze, 1000 × 550 × 550 cm
Shimonoseki City Art Museum,
Shimonoseki

写真14
《ミューズ達》、1997年
ブロンズ、300×200 cm
豊田市中央図書館、豊田市

14
The Muses, 1997
bronze, 300 × 200 cm
New Library, Toyota City

写真15
中冨記念くすり博物館、佐賀県鳥栖市

15
Nakatomi Memorial Medicine
Museum, Tosu City, Saga

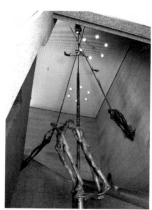

On the occasion of the Holy Year, he sculpted the *Casket* (fig. 5) for the documents marking the closing of the Holy Door in the Basilica of St. Paul Outside the Walls, and the *Votive Lamp* (fig. 3), later placed in the Catacombs of St. Callixtus, in commemoration of the Holy Year 1975.

1976
His work *Flight Waiting 1975*, presented at the Ocean Expo in Okinawa in the previous year, given a permanent home in the Italian Embassy in Tokyo. On leaving his studio on the Via Canova, he moved to an old farmhouse in the Roman countryside, where he still lives and works. Went to Luxembourg for a one-man show at the Galerie Hibou.

1977
Attended the one-man show in his honour at the Galerie Basilisk in Vienna.
Returned to Tokyo for his one-man show at the Hiro Gallery.

1978
Won the "Icaro" competition held by the Ministry of Posts and Telecommunications in Rome, with a work entitled *Icarus* (fig. 12), later placed in the Ministry's headquarters in Rome. Sculptured between 1975 and 1978, the work is animated by a fluctuating movement which places it in a natural and harmonious relation with the context in which it is situated.

1979
Retrospective at the Galleria Michaud in Florence. Participated in the group exhibition *Testimoni dello Spirito*, inaugurated by John Paul II in the Braccio di Carlo Magno in St. Peter's Square. The exhibition consisted of autograph documents and manuscripts presented by protagonists of contemporary culture to Paul VI on his 80th birthday. Bonanotte was represented by nine portraits, counterpointing various texts; they are now in the Vatican Apostolic Library. He returned to Korea for the one-man show at the Space Art Gallery in Seoul. His work *Man and Bird* was placed in the Korean Embassy in Tokyo. The subject is a recurrent one in the artist's work; ever since the beginning of his career, he has explored the relationship between man and bird: the two are confronted in a symbolic "dialogue" between humanity and nature.

1980
Returned to Japan for a travelling one-man show, held successively at the Maruzen Gallery in Sendai, the Mikimoto Gallery in Tokyo, the Fukuoka Gallery in Fukuoka and the Kôbe Gallery in Kôbe.

1981
Last leg of his travelling solo show at the Garandô Gallery in Nagoya.

1982
One-man show at the Mikimoto Gallery in Tokyo and the Keitaido Gallery in Osaka.

1983
Fascinated by oriental culture, with which he had developed a profound rapport over the last decade, he made several journeys to the Far East in the quest for new sources of inspiration.

1984
Travelled to Canada where his one-man show marked the opening of the Italian Institute of Culture in Toronto.
Then to Montreal for his one-man show at the Galerie Esperanza, and Ottawa for his one-man show at the Galerie Montcalm, Hull.

1985
The artist's exhibition activity during these years became so intensive that he decided to resign his teaching post to dedicate himself completely to sculpture.
Many one-man shows: at the Metropolitan Museum of Manila; at The Charles H. Scott Gallery in Vancouver; and at the Hiro Gallery in Tokyo.
John Paul II presented the *Travels of St. Paul* by Cecco Bonanotte (fig. 7), made for the 1977 Contemporary Art Exhibition, to the United Nations. During his journey to Kenya the Pope gave the work on permanent loan to the UNO; it was placed in the UN regional headquarters in Nairobi.
Once again in Montreal for a second solo show at the Galerie Esperanza.

16

写真16
《生命の種子》、1995年
ブロンズ、真鍮、銅、アルミニウム、銀、石、
200×900 cm
中冨記念くすり博物館、佐賀県鳥栖市

16
Seeds of Life, 1995
bronze, brass, copper, aluminium,
silver, stone, 200 × 900 cm
Nakatomi Memorial Medicine
Museum, Tosu City, Saga

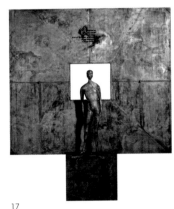

17

写真17
《対照》、1992-93年
ブロンズ、285×205×75 cm
国立国際美術館、大阪

17
Confrontation, 1992-93
bronze, 285 × 205 × 75 cm
The National Museum of Art, Osaka

日本テレビ放送網と美術館連絡協議会より巡回展の誘いを受ける。

1990
ケルンのシュトシュタット画廊で個展。
巡回展「ボナノッテの世界」が日本で開催される。以下巡回：富山県立近代美術館（写真9）、下関市立美術館、京都文化博物館、東京・小田急グランドギャラリー。

1991
下関市立美術館より彫刻の制作を依頼される。作品は高さ10mの《綱渡り師たち》（写真13）、同美術館に設置。

1992
トロントのアート・ダイアログ画廊で個展。
大分県佐伯市より、噴水のための彫刻3点を依頼される。同市総合運動公園に《男一女一竹》が設置される。

1993
香港芸術祭に参加、ロタンダにて個展。

1994
日本テレビ放送網と美術館連絡協議会より、新たに1997年から1998年にかけて全国5ヵ所の主要美術館を巡回する展覧会の誘いを受ける。

1995
息子のフランチェスコマリア、ピエール・パオロマリアとともに佐賀県鳥栖市の中冨記念くすり博物館（写真15）の建築プロジェクトを完成させる。
また、同博物館に立体レリーフ《生命の種子》（写真16）を制作、設置される。この作品は異なる種類の金属を駆使して、ボナノッテの作品の主題である「種子」「綱渡り師たち」「対照」「対話」「飛翔」「期待」といったすべてが大きな6つのパネルの中に凝縮され、力強く表現されている。

1996
佐賀県の快適な建築推進協議会より中冨記念くすり博物館の仕事に対して「快適建築賞・特別賞」を受賞。
豊田市中央図書館に扉《ミューズ達》（写真14）を制作。この作品ではボナノッテのモジュール探求の継続が見られる。

1997
巡回展「ボナノッテとデ・ミトリオ二人展」が東京・東武美術館を皮切りに開催される。

1998
巡回展「ボナノッテとデ・ミトリオ二人展」は以下を巡回：富山県立近代美術館、高松市美術館、福島県立美術館、中冨記念くすり博物館（佐賀県鳥栖市）。
豊田市美術館に《綱渡り師たち一対照》（写真18）と《期待》の彫刻2点が収蔵される。神戸海星女子学院の聖フランシスコ修道院に《十字架》と《キリスト14の道行き》を依頼され、設置する。

1999
ヴァチカン美術館より美術館新正面入口のためのブロンズ大扉の制作を依頼される。

2000
教皇ヨハネ・パウロ二世によるヴァチカン美術館の新しい正面入り口のオープニングセレモニーが行われる（写真26）。
ドイツ・ハノーヴァーで行われた万国博覧会2000のヴァチカンパヴィリオンに出品（写真19）。
イタリア共和国上院が2000年の大聖年を祝って彫刻《期待一昇天》（写真20）を教皇ヨハネ・パウロ二世に寄贈する。
この作品はヴァチカン美術館中庭に設置される。

2001
ハノーヴァーの万国博覧会にて発表された彫刻がベルリンの新ヴァチカン大使館の中庭に設置される。また、ボナノッテは同大使館に二つのブロンズ製扉《受胎告知》と《聖ペテロの招

写真18
《綱渡り師たち一対照》、1987-90年
ブロンズ、銀、28.5×41.5×7.5 cm
豊田市美術館、愛知県

18
Tightrope Walkers - Confrontation,
1987-1990
bronze, silver, 28.5 × 41.5 × 7.5 cm
Toyota Municipal Museum of Art, Aichi

写真19
《人、自然》、2000年
ブロンズ、200×300×300 cm
ヴァチカン大使館、ベルリン

19
Man, Nature, 2000
bronze, 200 × 300 × 300 cm
Apostolic Nunciature, Berlin

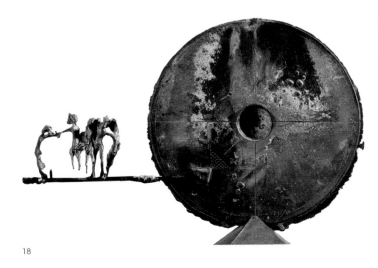

18

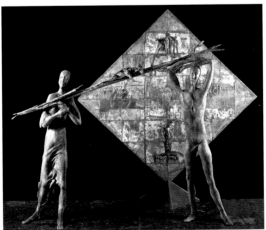

19

写真20
《期待─昇天》、1996-97年
ブロンズ、318×151×133 cm
ヴァチカン美術館中庭、ローマ

20
Awaiting – Ascension, 1996–97
bronze, 318 × 151 × 133 cm
Rome, Vatican Museums Gardens

写真21
《連続ブロンズレリーフⅡ》、2000年
ブロンズ、50×35 cm
宮崎県立美術館、宮崎市

21
Relief Sequence II, 2000
bronze, 50 × 35 cm
Miyazaki Prefectural Art Museum,
Miyazaki

写真22
《ダンテ「神曲」天国編》、2001年
ブロンズ、70×70 cm
中冨記念くすり博物館、佐賀県鳥栖市

22
Divine Comedy, "Paradise", 2001
bronze, 70 × 70 cm
Nakatomi Memorial Medicine
Museum, Tosu City, Saga

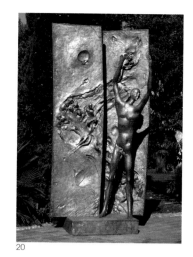

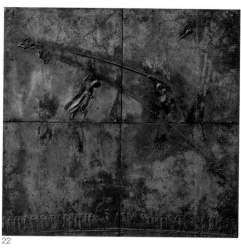

20

21

22

写真23
《生命の劇場、レリーフ、A～K》、
1995-97年
ブロンズ、真鍮、銅、アルミニウム、鉄、銀、
180×990 cm
サンタ・クローチェ教会回廊の中庭、
フィレンツェ

23
The Theatre of Life, Relief, A~K, 1995–97
bronze, brass, copper, aluminium, iron,
silver, 180 × 990 cm
Garden of the cloister of Santa Croce,
Florence

1986

One-man show at the Keitaido Gallery in Osaka. Returned to Seoul to organize a one-man show at the Kyung In Gallery. Three of the works on display, *Confrontation, Confrontation, I* and *Mixed Media on Canvas*, were later installed in the new Italian Institute of Culture and in the Italian Embassy in Seoul. His one-man show at the Westpac Gallery, Victorian Arts Centre in Melbourne, introduced the southern hemisphere edition of the "Festival of the Three Worlds". One of the works displayed in Melbourne, *Tightrope Walkers* (fig. 10), was later installed in the Italian Embassy in Canberra. At a ceremony in Florence, Capital of European Culture, the International Medicean Academy conferred on him the "Lorenzo il Magnifico" prize for the figurative arts.

1987

His bronze *Colloquium* (fig. 8) was placed in the Palazzo Madama, seat of the Senate of the Italian Republic in Rome. Return visit to Canberra to survey the site for a work commissioned from him for the new Parliament House of the Australian Federation.

1988

His one-man show at the Galerie Apicella in Bonn.
Travelled to Israel for a one-man show at the Herzliya Museum of Tel Aviv.
Travelled to Turkey for a one-man show at the Resim ve Heykel Müzesi in Istanbul.
Invited to hold exhibitions in Chicago and in Seoul. Went to France for a one-man show at the Galerie Beau Lézard in Paris. Returned to Korea for a solo show at The National Museum of Contemporary Art in Seoul.
The large circular sculpture *Colloquium* (fig. 11) donated by the Italian Parliament to the new Parliament House in Canberra, to mark the Bicentenary of Australia.

1989

Visit to the USA for a one-man show at the Renata Gallery in Chicago.

Nippon Television and the Japan Association of Art Museums invited him to hold a travelling exhibition of his works.

1990

Visit to Germany for a one-man show at the Südstadt Galerie in Cologne.
Travelled to Japan for the travelling exhibition at the Museum of Modern Art in Toyama (fig. 9), the Shimonoseki City Art Museum, the Museum of Kyoto and the Odakyu Grand Gallery in Tokyo.

1991

Received the commission for the installation of the sculpture *Tightrope Walkers* (fig. 13) in the Shimonoseki City Art Museum.

1992

One-man show at the Art Dialogue Gallery in Toronto. Received commission for three sculptures for a fountain installed in Sports Square in Saiki City, Oita, Japan.

1993

Participated in the Hong Kong Arts Festival with a solo show at the Rotunda in Hong Kong.

1994

Once again invited by the Japan Association of Art Museums. In collaboration with Nippon Television, to exhibit his works in five museums. The exhibition was scheduled to be held between 1997 and 1998.

1995

With his sons Francesco Maria and Pier Paolo Maria he designed the Nakatomi Memorial Medicine Museum (fig. 15) at Tosu City, Saga, in which he placed his plurimetal sculpture *Seeds of Life* (fig. 16): a work consisting of six large panels, in which the sculptor re-elaborated some of his recurrent themes — Seeds, Tightrope Walkers, Confrontation, Colloquium, Nocturnal Flight, Waiting — exploring in depth

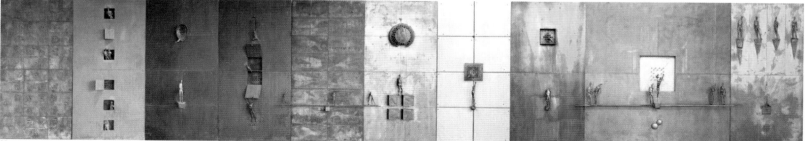

23

24

25

写真24
ヴァチカン美術館の新しい扉の内側に設置
された《12人の法王》

24
The Twelve Pontiffs of the backside of
the new entrance to the Vatican
Museums

写真25
システィーナ礼拝堂内にて行われるコンク
ラーベ（次期法王選出会議）用の投票箱、
2005年
銀、ブロンズ、直径 57、40、60 cm

25
Urns to cast ballots for the election of
new Pontiff conclave in the Sistine
Chapel, 2005
silver, bronze, diam. 57, 40, 60 cm

集》を制作、大使館正面入口と大使館内礼拝堂に設置される。
「日本におけるイタリア2001」の印刷博物館（東京）主催関
連企画展にダンテ「神曲」をテーマにした紙に混合技法で描
いた214点の作品と3点のブロンズレリーフを出品する（写
真22）。

2002

久光製薬が佐賀県鳥栖市にある中冨記念くすり博物館にてボ
ナノッテが描いた「ダンテー神曲」展を開催する。
奈良・薬師寺の松久保秀胤管主が薬師寺境内での個展のため
にボナノッテを招待する。

2003

薬師寺大講堂落慶慶讃の献展としてチェッコ・ボナノッテ《生
命の劇場》（写真23）展が開催される。
宮崎県立美術館の一室に20点の連続ブロンズレリーフ（写真
21）が設置される。

2004

ヴァチカン美術館の新しい扉の内側に設置された《12人の法
王》（写真24）と彫刻《期待—希望》をアメリカ合衆国を巡回す
る「聖ペテロとヴァチカン」展に出品する。
以下を巡回：ヒューストン自然科学博物館（テキサス）、フォート・

写真26
教皇ヨハネ・パウロ二世によるヴァチカン美
術館の新しい正面入り口のオープニングセ
レモニー、2000年

26
John Paul II inaugurating the new
entrance to the Vatican Museums,
2000

写真27
《ブロンズ大扉》、2006年
リュクサンブール美術館、パリ

27
Bronze Portal, 2006
Paris, Musée du Luxembourg

26

27

28

the expressive potential of the chromatic variations derived
from the use of different alloys.

1996

Japan's Institute of Architecture and Construction Science
awarded him the Special Prize for "Architecture and Envi-
ronment" for his design of the Nakatomi Memorial Medicine
Museum. Realized the portal of *The Muses* (fig. 14) for the
new Library of Toyota City; a door in which Bonanotte con-
tinued the exploration of modular.

1997

The travelling exhibition *Duality - Cecco Bonanotte and
Maria Antonietta De Mitrio* opened at the Tobu Museum
of Art in Tokyo.

1998

The travelling exhibition continued in the following venues:
the Museum of Modern Art in Toyama, Takamatsu City Mu-
seum of Art in Kagawa, Fukushima Prefectural Museum of
Art in Fukushima and Nakatomi Memorial Medicine Museum
in Tosu City, Saga.
His two works *Tightrope Walkers – Confrontation* (fig. 18) and
Waiting placed in the Toyota Municipal Museum of Art in Aichi.
The *Via Crucis*, the *Crucifixion* and the furnishings for the
Church of St. Mary in Kôbe commissioned from him.

1999

Commissioned by the Vatican Museums to produce the
bronze portal for the new entrance to the Museums.

29

2000

John Paul II inaugurated the new entrance to the Vatican
Museums (fig. 26).
Exhibited his work, *Earth, Man, Nature and Technique* at the
Expo in Hannover. His bronze group *Man* (fig. 19), placed on
the exterior of the Holy See's pavilion.
The Senate of the Italian Republic donated his work *Await-
ing – Ascension* (fig. 20) to John Paul II for the Great Jubilee
of the Year 2000. The work was placed in the Garden of the
Museums at the entrance to the Carriage Museum.

2001

The sculpture presented at the Expo in Hannover was
installed in the garden of the new Apostolic Nunciature
in Berlin. For the same Nunciature Bonanotte made two
bronze doors, the *Annunciation* and the *Calling of Peter*,
which are now placed respectively at the entrance to the
Nunciature itself and to its Chapel. Participate in the show
Italy and Japan 2001 at Printing Museum in Tokyo, where he
placed 214 works on mixed technique on paper and three
bronze reliefs inspired by Dante Alighieri's *Divine Comedy*
(fig. 22).

2002

Hisamitsu Pharmaceutical bought the work inspired by *Di-
vine Comedy*, which was installed in the Nakatomi Memo-
rial Medicine Museum at Tosu City, Saga.
The Buddhist monk Matsukubo Shûin invited him to organize
a one-man show in the gardens of Yakushiji Temple at Nara.

2003

Attended the one-man show at Yakushiji Temple in Nara
where his polymaterial relief, *The Theatre of Life*, was placed
(fig. 23).
The Miyazaki Prefectural Art Museum placed in one room
dedicated to him *20 Sequence-reliefs in bronze* (fig. 21).

2004

The Twelve Pontiffs of the back-side of the new entrance to
the Vatican Museums (fig. 24) and the sculpture *Awaiting
- Hope* were exhibited in the United States in a travelling
show, *Saint Peter and the Vatican*, at Houston Museum of
Natural Science, Texas; Fort Lauderdale Museum of Art,
Florida; Cincinnati Museum Center, Ohio; San Diego Mu-
seum of Art, California.
Opera di Santa Croce, the Uffizi Galleries and the Vatican
Museums presented the exhibition of 103 plates, mixed
technique on paper, dedicated to the *Divine Comedy* in
the Pazzi Chapel.
The polymaterial relief *The Theatre of Life* is installed in the
garden of the cloister of Santa Croce (fig. 23).

2005

The sculpture *Confrontation*, exhibited during 1997–98 in a
travelling exhibition around five Japanese museums, is in-
stalled in the New National Museum of Art in Osaka (fig. 17).
One-man show in the Hiro Gallery in Tokyo.
For the Conclave in the Sistina's Chapel, he sculptured
three urns (ballot boxes) to cast ballots for the election of
the new Pontiff (fig. 25).
The 103 plates dedicated to the *Divine Comedy* are ac-
quired by the Uffizi Galleries and exhibited for the one-man
show in the Department of Prints and Drawings (fig. 29).
For the Senate of the French Republic he sculpted a bronze
portal of the Musée du Luxembourg in Paris.

2006

The bronze portal for the Senate of the French Republic is
installed in the Musée du Luxembourg in Paris (fig. 27).
One-man show at the Hakone Open-Air Museum, Hakone.

ローダーデール美術館（フロリダ）、シンシナティ・ミュージアム・センター（オハイオ）、サン・ディエゴ美術館（カリフォルニア）。サンタ・クローチェ教会附属美術館、ウフィツィ美術館、ヴァチカン美術館共催によるチェッコ・ボナノッテ「ダンテ―神曲」展がパッツィ家礼拝堂にて開催される。紙に混合技法で描かれた作品103点が展示される。
複数の金属により制作されたポリマテリアルレリーフ《生命の劇場》がサンタ・クローチェ教会回廊の中庭に設置される（写真23）。

2005
1997年から1998年にかけて全国主要5美術館を巡回した「ボナノッテとデ・ミトリオ二人展」に出品された彫刻《対照》（写真17）が国立国際美術館（大阪）に設置される。
ヒロ画廊（東京）にて個展。
システィーナ礼拝堂内にて行われるコンクラーベ（次期法王選出会議）のために、3つの彫刻による投票箱（写真25）を制作する。
ダンテの「神曲」をテーマにした103点のドローイング（写真29）がウフィツィ美術館に収蔵され、それを記念して同館素描版画室で展示される。
フランス共和国上院のためにパリ・リュクサンブール美術館のブロンズ大扉を制作。

2006
フランス共和国上院のために制作したブロンズ大扉がパリ・リュクサンブール美術館に設置される（写真27）。
箱根の彫刻の森美術館にて個展を開催。

2007
東京・イタリア文化会館にて個展を開催。

2009
東京・ヒロ画廊にて個展を開催。
東京のヴァチカン大使館の新しい礼拝堂を設計し、礼拝堂内の彫刻と絵画を制作。

2010
東京のヴァチカン大使館の礼拝堂扉を制作。
イタリア・トスカーナ州ヴィンチ村サンタ・クローチェ教会

の洗礼堂内にあるレオナルド・ダ・ヴィンチが洗礼を受けた洗礼盤を取り囲む《黙示録と9つの救済の物語》を制作（写真28）。

2011
カトリック大阪梅田教会サクラファミリアのための作品を制作。教会の設計は息子である建築家ピエール・パオロマリア・ボナノッテ（写真30）。
東京・イタリア文化会館で開催された「世界におけるイタリアのアーティスト展ヴェネツィア・ビエンナーレ2011」に展示。

2012
第24回高松宮殿下記念世界文化賞・彫刻部門を受賞。

2013
宮崎県立美術館にて個展を開催。

2015
東京・八王子市南大沢の株式会社スリーボンドの新本社を息子のピエール・パオロマリア・ボナノッテとともに設計（写真31）。

2016
東京・イタリア文化会館にて個展「回想の劇場」を開催。
佐賀県鳥栖市・中冨記念くすり博物館にて個展「回想の劇場」を開催。
フランス政府より芸術文化勲章を受章。

2018
イタリア・ローマの代議院議事堂モンテチトーリオ宮殿にて「Fortune of Dante」展を開催。

2019
佐賀県鳥栖市・久光製薬ミュージアムを設計（写真32）。
ヴァチカン市国で開催の「『The Signs of the Sacred. The Imprints of the Real.』ヴァチカン美術館の現代美術コレクションにおける20世紀グラフィックアート」展に作品を展示。

2023
東京・KAZENチェッコ・ボナノッテ美術館を設計（写真33）。

写真30
カトリック大阪梅田教会 サクラファミリア、
大阪

30
Sacra Famiglia Catholic church,
Umeda, Osaka

写真31
株式会社スリーボンド本社、
東京・八王子市南大沢

31
Head Office – ThreeBond, Minami
Osawa, Hachioji, Tokyo

30

31

32

33

2007
One-man show at the Italian Institute of Culture in Tokyo.

2009
One-man show at the Hiro Gallery, Ginza, Tokyo.
Designed the new Chapel of the Vatican Embassy in Tokyo and created its religious furnishing with his sculptures and paintings.

2010
Sculpted the Portal to the Chapel of the Vatican Embassy in Tokyo, Tokyo.
For the Baptismal Font of Leonardo da Vinci, sculpted the *Apocalypse and 9 Events of the Revelation* in the Baptistery of Santa Croce in Vinci, Florence (fig. 28).

2011
Created sculptures, drawings and paintings to furnish the Sacra Famiglia Catholic church while his son, architect Pier Paolo Maria Bonanotte, designed the plan of the same church, Umeda, Osaka (fig. 30).
Exhibited the "Italian Pavilion in the World", the 54th Venice Biennale, International Exhibition of Art, at the Italian Institute of Culture, Tokyo.

2012
Awarded the 24th Praemium Imperiale for Sculpture, Tokyo.

2013
One-man show at the Miyazaki Prefectural Museum, Miyazaki.

2015
Designed the head office of ThreeBond with his son Pier Paolo Maria Bonanotte, Minami Osawa, Hachioji, Tokyo (fig. 31).

2016
Theatre of Memories one-man show at the Italian Institute of Culture, Tokyo.
Theatre of Memories one-man show at the Nakatomi Memorial Medicine Museum, Tosu City, Saga.
Awarded the honour of Knight of the Order of Arts and Letters from the French government.

2018
Exhibited *La fortuna di Dante* in Montecitorio Palace, seat of the Italian Parliament, Rome.

2019
Designed the 2019 Hisamitsu Cecco Bonanotte Museum, Tosu City, Saga (fig. 32).
Exhibited at *The Signs of the Sacred. The Imprints of the Real. Twentieth-century Graphic Arts in the Contemporary Art Collection of the Vatican Museums*, Vatican City.

2023
Designed the Kazen Cecco Bonanotte Museum, Tokyo (fig. 33).

Exhibitions

2001
Printing Museum, Tokyo

2002
Nakatomi Memorial Medicine
Museum, Tosu City, Saga

2004
Pazzi Chapel - cloister of Santa Croce,
Florence

2005
Uffizi Galleries - Department of Prints
and Drawings, Florence

2006–2007
Hakone Open-Air Museum, Hakone

2007
Italian Institute of Culture, Tokyo

The work consists of 103 plates in a 42 × 31.5 cm format, produced using a mix of techniques on Fabriano paper
made of natural cotton, plus 100 painted pieces based on the cantos, done in a 43 × 33 cm format.
A Bembo monotype mobile font was used for the composition, with printing by the Officina Tipografica Olivieri of Milan
on handcrafted Alcantara paper of the Cartiera di Sicilia paper company.